策展簡史
A Brief History of Curating

Hans Ulrich Obrist
漢斯・烏爾里希・奧布里斯特——著

任西娜、尹晟——譯

謹以此書紀念

約翰內斯·克拉德斯 Johannes Cladders
安妮·達農庫爾 Anne d'Harnoncourt
維爾納·霍夫曼 Werner Hofmann
華特·霍普斯 Walter Hopps
蓬杜·于爾丹 Pontus Hultén
尚·里爾寧 Jean Leering
弗朗茲·梅耶 Franz Meyer
賽斯·西格勞博 Seth Siegelaub
哈樂德·塞曼 Harald Szeemann
瓦爾特·札尼尼 Walter Zanini

目錄
Table of Contents

序

克里斯托夫·舍里（Christophe Cherix）

　　漢斯·烏爾里希·奧布里斯特曾向費城美術館（Philadelphia Museum of Art）前館長安妮·達農庫爾（Anne d'Harnoncourt）提問：「如今的美術館多了幾分流行，少了幾分實驗性。面對這種狀況，你會給一個剛剛涉足其間的年輕策展人什麼樣的建議？」達農庫爾不無欽佩地回憶起吉伯特與喬治（Gilbert & George）對藝術的著名獻辭：「我的建議跟他們差不多，就是觀看、觀看、觀看、再觀看，因為沒有什麼可以代替觀看……我不想借用馬歇爾·杜象（Marcel Duchamp）的術語『視網膜藝術（Retinal art）』，我不是這個意思，我是指通過觀看和藝術在一起。吉伯特與喬治一語中的，『相伴藝術，足矣』。」

　　人們如何與藝術在一起？換句話說，在這個充斥著各種話語和結構的社會中，受其影響的人們如何體驗藝術？吉伯特與喬治的答案將藝術奉若神明：「啊，藝術！你從何而來？誰孕育了你這靈性的存在？你為何人而生？意志薄弱、精神空虛者還是喪失靈魂的迷途者？你是大自然的鬼斧神工還是雄心勃勃之人的巧奪天工之作？你來自於藝術世家嗎？每位藝術家似乎都有跡可循，我們從未見過少年俊傑。成為一名藝術家意味著

重生，抑或只是一種生活狀態？」[1] 這兩位「人性雕塑師」不無幽默地說：「藝術不需要仲裁，因爲藝術家至高無上，策展人和美術館都不得橫加阻礙。」

如果說現代藝術評論家的形象自狄德羅（Denis Diderot）和波特萊爾（Charles Pierre Baudelaire）以來就已被公認建立，那策展人存在的原因尚不明確。儘管如今的策展研究蓬勃發展，但真正的方法論和明晰的理論遺產卻還未建立。我們會在下面的專訪中看到，策展人的角色早就在已有的藝術職業中誕生了，專訪包括了美術館館長和藝術中心總監（如：約翰內斯・克拉德斯 Johannes Cladders、尚・里爾寧 Jean Leering、弗朗茲・梅耶 Franz Meyer）、經紀人（如：賽斯・西格勞博 Seth Siegelaub）或者藝術評論家（如：露西・利帕德 Lucy Lippard）。「身份的界限是不固定的。」維爾納・霍夫曼（Werner Hofmann）這樣說道。他又說在他的出生地維也納更是如此，「你會以尤利烏斯・馮・施洛塞爾（Julius von Schlosser）和阿洛伊斯・李格爾（Alois Riegl）的標準來衡量自己。」

19 世紀末和 20 世紀的藝術與藝術展覽史之間有著千絲萬縷的聯繫。按照今天的觀點，1910 到 1920 年代前衛藝術（avant-gardes）取得的優越成就，可被視爲是一系列共同的藏品和展覽。這些藝術團體追隨前輩的足跡，讓越來越多的新興藝術家充任他們自身的代言人。1972 年，伊恩・鄧洛普（Ian Dunlop）曾說：「我們忘記了一百年前展出新作品有多難。那時候，在西方大多數國家的首都舉辦的年展——不管是官方的還是半官方的——都被自封正統的藝術派系壟斷了，他們從工業革命之後的收藏風潮中受益，眞是再愜意不過了。無論在哪個國家，這些展覽都不能滿足新一代藝術家的需要。年展要嘛分裂出新的藝術類型（比如美國），藝術家們要嘛以各自的方式對抗展覽，比如法國印象派、新英國藝術俱樂

部（New English Art Club）和奧地利維也納分離派。」²

縱觀 20 世紀，展覽史和現代主義精品收藏密不可分，而藝術家們在這些收藏品的創建中扮演著不可或缺的角色。華迪斯洛・崔明斯基（Władyslaw Strzemiński）、卡達齊娜・考布羅（Katarzyna Kobro）和亨里克・斯塔澤維斯基（Henryk Stażewski）合力創建了波蘭羅茲的茨圖基美術館（Muzeum Sztuki w Łodzi），並於 1931 年向公眾展出最早的前衛藝術藏品。正如華特・霍普斯（Walter Hopps）回憶的那樣：「凱薩琳・德賴爾（Katherine S. Dreier）是個關鍵人物，正是她和杜象、曼・雷（Man Ray）一起創辦了美國第一座現代美術館。」不管怎樣，策展人地位職業化的趨勢變得顯而易見。很多現代美術館的創始館長都是策展界的先驅──從 1929 年紐約現代美術館（The Museum of Modern Art）首任館長阿爾弗雷德・巴爾（Alfred Barr）到 1962 年維也納 20 世紀美術館（Museum des 20. Jahrhunderts Vienna）的創始人維爾納・霍夫曼，無不如此。幾年後，隨著哈樂德・塞曼（Harald Szeemann）掌管伯恩美術館（Kunsthalle Bern）和凱納斯頓・麥克希恩（Kynaston McShine）接手猶太博物館（Jewish Museum）和紐約現代美術館，大多數有影響力的展覽都交由藝術專業人士而非藝術家。

在 20 世紀的漫長歲月中，「『展覽』已經成了大多數藝術為人所知的首要管道。近年來，不僅展覽的數量和規模一日千里，同時美術館和畫廊，比如倫敦泰特現代美術館（Tate Museum）和紐約惠特尼美術館（Whitney Museum），也將永久館藏作一系列展覽向公眾開放。展覽是藝術的政治經濟價值的首要交易所，意義在這裡得以建構、維繫乃至解構。展覽（特別是當代藝術展）既是景觀，又是社會歷史事件和建構手段，它創建和支配了藝術的文化意蘊。」³

過去十年間，我們已經開始深入地考察展覽史，但仍有一大片處女

地未曾開發——策展人、藝術機構和藝術家之間創建互聯宣言紐帶。正因為這個原因，奧布里斯特的這些訪談的用意並不在於強調個別人物的突出成就——比如蓬杜·于爾丹（Pontus Hultén）的三聯展「巴黎－紐約、巴黎－柏林、巴黎－莫斯科」（Paris-New York, Paris-Berlin, Paris-Moscow）、尚·里爾寧的「街道：聚居的方式」（De straat: Vorm van samenleven / The Street: Ways of Living Together）和塞曼的「當態度變成形式：活在腦中」（When Attitudes Become Form: Live in Your Head）——在於拼湊出"碎片之圖"和勾勒出藝術社區內新策展實踐之間的關係網絡。這樣一來，策展人共有的影響力就可以被追溯出來。一個個先驅的名字會為讀者所熟知，比如漢諾威美術館（Hannover Provinciaal Museum）館長亞歷山大·杜爾納（Alexander Dorner）、巴塞爾美術館（Basel Kunstmuseum）館長阿諾德·魯德林格（Arnold Rüdlinger）和阿姆斯特丹市立美術館（Stedelijk Museum Amsterdam）館長威廉·桑德伯格（Willem Sandberg）。不過，最吸引歷史學家注意的還是那些鮮為人知、尚未進入這個行業集體意識的策展人。克拉德斯和里爾寧回憶了克雷菲爾德市豪斯朗格美術館（Museum Haus Lange）館長保羅·文貝爾（Paul Wember）；霍普斯提到了舊金山「現代藝術的策展先驅」麥卡吉（Jermayne MacAgy）；安妮·達農庫爾想起了芝加哥藝術學院（The Art Institute of Chicago）20 世紀藝術策展人詹姆斯·施派爾（A. James Speyer）——密斯·凡·德羅（Mies van der Rohe）的高徒。

梅耶曾說：「如果策展人被歷史所遺忘，主要原因是他們的成就帶有時代性。儘管影響很大，但過了那個時代仍會被遺忘。」然而，布魯斯·阿爾什勒（Bruce Altshuler）在 1960 年代末提到的「作為創造者的策展人的崛起」[4] 不但改變了我們的展覽觀念，而且要求更全面地記錄策展史。如果說藝術作品的表現語境總是至關重要，那 20 世紀下半葉就告

訴我們：藝術品與其首展之間是如此有系統地聯繫著，以至於首展文獻的缺失會將藝術家的創作意圖置於遭人誤解的危險境地。這也是為什麼本書中的十一篇專訪為深入拓展和研究當代藝術做出重要貢獻的原因之一。

註釋：

1. 吉伯特與喬治，《相伴藝術，足矣》（*To Be With Art is All We Ask*），引自《藝術無疆界》（*Art for All*），倫敦，1970，第 3-4 頁。

2. 伊恩・鄧洛普，《新的震驚：七場歷史性的現代藝術展》（*The Shock of the New: Seven Historic Exhibitions of Modern Art*），美國遺產出版社（American HeritagePress），紐約、聖路易斯、舊金山，1972，第 8 頁。

3. 雷薩・格林伯格（Reesa Greenberg）、布魯斯・弗格森（Bruce W. Ferguson）、桑迪・奈恩（Sandy Nairne），《思考策展》（*Thinking about Exhibitions*）引言，羅德里奇（Routledge）出版社，倫敦、紐約，1996，第 2 頁。

4. 布魯斯・阿爾什勒，《展覽中的前衛：20 世紀的新藝術》（*The Avant-Garde in Exhibition: New Art in the 20th century*），Harry N. Abrams 出版，紐約，1994，第 236 頁。

華特·霍普斯

1932 年生於美國加州，2005 年逝於洛杉磯。
這篇專訪於 1996 年完成於德州休士頓，《藝術論壇》（*Artforum*）1996 年 2 月首次刊出，
題為〈華特·霍普斯，霍普斯，霍普斯〉（Walter Hopps, Hopps, Hopps）。

Walter Hop

以下是初版前言：

在卡文·托姆金斯（Calvin Tomkins）1991年為《紐約客》（New Yorker）撰寫的人物傳略〈觸摸當下〉（A Touch for the Now）中，策展人華特·霍普斯被塑造成一個特立獨行的怪人。我們瞭解到他偏好的日程表（黃昏開工，清晨收工）和近乎神秘的行蹤（早在1970年代擔任華盛頓特區科克倫畫廊（Corcoran Gallery）館長時，他就詭異地迫使雇員製作刻有"華特·霍普斯20分鐘後到"字樣的小徽章）。不過，正是這種絕不妥協的完美主義（工作人員總會回想起，無論自己多麼努力，霍普斯總免不了連聲抱怨：「不對，不對，不對……」）才鞏固了這位策展人反覆無常的傳統破壞者形象。霍普斯極富傳奇色彩的反傳統行為也許會讓其策展成就相形見絀，但這種獨立精神實在不能說與其成就毫無關聯。出入美術館界的四十年職業生涯中，霍普斯策劃了100餘場展覽，向來視行政邏輯或慣例為無物。霍普斯擔任史密森國家美術收藏中心（Smithsonian's National Collection of Fine Arts）資深策展人時曾說，為官僚機構工作就像穿過速可眠毒氣層般令人懨懨欲睡。現在看來，霍普斯不僅是位完美的局內人，更堪稱典型的局外人。

霍普斯於1950年代初期就讀加州大學洛杉磯分校時，就開辦了第一間畫廊：新德爾工作室（Syndell Studio），並很快就因策劃新一代加州藝術家大展——「行動1」（Action 1）與「行動2」（Action 2）——而聲名鵲起。後來，他在洛杉磯開設菲盧斯畫廊（Ferus Gallery），注意到了諸如愛德華·基諾爾茲（Ed Kienholz）、喬治·赫姆斯（George Herms）、華萊士·柏爾曼（Wallace Berman）等藝術家。霍普斯在帕薩迪納美術館（Pasadena Museum of California Art）擔任館長（1963-1967）時，成功策劃了多場展覽，包括美國首次庫特·施維特斯（Kurt Schwitters）回顧展、美國首次約瑟夫·康奈爾（Joseph Cornell）回顧展以及美國首次普普藝術展——「尋常物件的新繪畫」（New Paintings of Common Objects），更別提馬塞爾·杜象的首次個展了。

另一方面，霍普斯獨立策展的成就也毫不遜色。像「36個小時」（Thirty-Six Hours）這類展覽，可以算是館外策展的典範（兩天半展覽期間，任何一位來訪者的作品都會展示出來）。如今，霍普斯仍然扮演著多重身分：作為休士頓梅尼爾收藏博物館（Menil Collection）策展顧問的同時，他還擔任"Grand Street"雜誌的藝術編輯，也正是他幫助這份期刊成為藝術家展現自我的平臺。

霍普斯作為樂團經理人那種對藝術的獨到見解與天資，唯有他策劃展覽的才能與之相稱。正如費城美術館前館長安妮·達農庫爾所說，他的成功源於「對藝術品特質的敏感以及不著痕跡地呈現此種特質的稟賦」，而霍普斯本人更願意將策展人視作盡力構築個體音樂家之間和諧的樂隊指揮。（1995年）12月接受專訪的時候，他正期待著這個月在惠特尼美術館舉辦的基諾爾茲回顧展。那時，霍普斯告訴我，是杜象教會了他策展的首要準則：策展時，作品不能擋道。

漢斯‧烏爾里希‧奧布里斯特（以下簡稱奧布里斯特）：**1950 年代初期，您曾是樂團經理人和主事者，後來怎麼轉行去做策展人呢？**

華特‧霍普斯（以下簡稱霍普斯）：這算是同一時期做的事情。高中的時候，我成立了一個攝影社團，做了一些專案和展覽。也就是那時候，我結識了沃爾特‧阿倫斯伯格和露易絲‧阿倫斯伯格夫婦（Walter and Louise Arensberg）。但我有一些好友確實是音樂家，1940 年代正是爵士樂革新的時候，能在洛杉磯附近的俱樂部見到比莉‧荷莉黛（Billie Holliday）這樣的傳奇歌手或者查理‧派克（Charlie Parker）、邁爾斯‧戴維斯（Miles Davis）、迪茲‧吉萊斯皮（Dizzy Gillespie）這樣的樂壇新秀，確實讓人激動萬分。我所認識的年輕音樂家們開始嘗試尋求簽約和演出合約的機會，可那時候真的很難。黑人爵士樂可把家長們嚇壞了，政府也如臨大敵。搖滾樂也沒有這麼猛過。黑人爵士樂有一種顛覆的特點。我運氣很好，結識偉大的上低音薩克斯風演奏家蓋瑞‧穆里根（Gerry Mulligan）。後來，某次兩對約會中又讓我見到了穆里根的那位天才小號演奏者查特‧貝克（Chet Baker）。你要知道，那些傢伙身處的社交圈可跟我們完全不同。我在加州大學洛杉磯分校讀書時，組了一個爵士樂隊，還在學校附近開了一家小畫廊，即新德爾工作室。

奧布里斯特：那個時代的藝術家很少有曝光的機會。

霍普斯：沒錯。我年輕時，紐約畫派（New York School）在南加州也就展覽過兩次，評論家對他們還大加譴責。其中一次是包括山姆‧庫茲（Sam Kootz）在內的紐約畫派藝術家聯展「內主觀主義者」（The Intrasubjectivists），那真是一次難以置信的展覽！另一次是在帕薩迪納

美術館，我的前任館長約瑟夫·富爾頓（Joseph Fulton）策劃的。他策劃了一次美妙的展覽，展出了波洛克（Jackson Pollock）和恩里科·多納蒂（Enrico Donati）雜糅了新美國風和些許超現實主義傾向的作品。德庫寧（Willem De Kooning）和羅斯科（Mark Rothko）等藝術家的作品也在其中。那時我們所能接觸到的藝術評論無非就是克雷門·格林伯格（Clement Greenberg）——他自負又好辯——再有就是哈樂德·羅森伯格（Harold Rosenberg）和湯瑪斯·黑斯（Thomas Hess）的生花妙筆。你也知道，黑斯不遺餘力地尋找各種理由力挺德庫寧。那時，南加州還真沒有這一類的批評家。當然，也要算上儒勒·朗斯納（Jules Langsner），他極為推崇極簡主義派硬邊抽象畫，例如約翰·麥克勞林（John McLaughlin）的作品。不過，他卻接受不了波洛克。

奧布里斯特：這些展覽的迴響如何？

霍普斯：來了好多還沒正式進入藝術圈的青年藝術家和觀眾，他們很入迷，這讓我印象深刻。觀眾都很有原始而自然的人文氣息。

奧布里斯特：這似乎是個悖論：在此之前，沒什麼可看的，突然之間，也就是 1951 年左右吧，西海岸掀起一股藝術高潮。您曾經提過一個策劃所有創作於 1951 年的藝術作品的展覽專案。

霍普斯：我更願意將抽象表現主義的高潮期定位在 1946 年到 1951 年間。紐約是這樣，舊金山也是如此，只不過規模小些。這段時期，美國大多數重要的抽象表現主義畫家都處在巔峰期。我確實想策劃一個有關 1951 年的展覽，100 位藝術家，各選一件代表作。那樣的展覽會很震撼。

勞倫斯・阿洛威（Lawrence Alloway）雖在倫敦，卻比很多美國人更瞭解新藝術的動向，也更有眼光。要由我來選的話，我會讓他去做。

奧布里斯特：您以前曾說您的展覽從艾爾弗雷德・斯蒂格里茲（Alfred Stieglitz）的 291 攝影畫廊（291 Gallery）中汲取了靈感。

霍普斯：是的。我對 291 攝影畫廊有一點瞭解。斯蒂格里茲是美國第一個既展出了畢卡索的作品，也展出馬蒂斯作品的人，甚至比紐約軍械庫展覽（Armory Show）還早。

奧布里斯特：這樣說來，早於阿倫斯伯格？

霍普斯：是的。阿倫斯伯格的收藏始於 1913 年，與紐約軍械庫展覽同時。其他幾位收藏家也差不多，比如華盛頓的鄧肯・菲力普和瑪喬麗・菲力普（Duncan and Marjorie Phillips）夫婦。凱薩琳・德賴爾（Katherine Dreier）是個關鍵人物，正是她和杜象、曼・雷一起創辦了美國第一座現代美術館。儘管大多數人只知道佚名社團（Société Anonyme）的公司名稱。

奧布里斯特：1913 年讓我多少想到了午餐時的論題，您認為 1924 年是另一個很重要的年份？

霍普斯：嗯，是的。1924 年之前，美術館內一切如舊。中間隔了好多年。接下來，紐約和舊金山首當其衝，洛杉磯、芝加哥這些美術館的收藏家之中，發生了些微變化。阿倫斯伯格搬到南加州後不久，就萌生了用他

自己和別人的藏品創建一座現代美術館的想法。不過，那時候註定不會成功，因為南加州還沒有足夠多的現代藝術收藏家來支持這個項目。

奧布里斯特：到了 1924 年，他離開了紐約，對吧？

霍普斯：沒錯。阿倫斯伯格一家搬到南加州，就可以想做什麼就做什麼了。當然，公眾和官方對當代藝術仍然抱有很大成見。即便是在我那個時代，二戰後吧—— 1940 年代末到 1950 年代初——麥卡錫主義（McCarthy era）對南加州的藝術機構嚴加控制並大力打壓。洛杉磯也就一座當代藝術美術館，還被勒令摘掉畢卡索的作品，說什麼有共產主義傾向和顛覆性，甚至連馬格利特也不放過。你要知道，馬格利特壓根兒跟政治扯不上關係，頂多算是個保皇黨庇護人。那時候，南加州有很多弱當代藝術（weak contemporary art），比如整個勒布倫（Rico Lebrun）學派，全都是仿畢卡索和馬蒂斯作品，千篇一律，乏味至極。有些風景畫家的作品倒是不錯，更真實，也更能觸動人。

　　不過，一切都悄悄轉變了。在南加州，硬邊派（hardedge）畫家（比如約翰·麥克勞林）的作品，開始有了展覽。儘管觀眾並不喜歡，但畢竟被美術館展示出來了，洛杉磯郡立美術館（Los Angeles County Museum of Art）第一任現代藝術策展人詹姆斯·伯恩斯（James B. Byrnes）就曾做過類似嘗試。舊金山是另外一個傑出的抽象表現派藝術，比如克里夫爾·斯蒂爾（Clyfford Still）和羅斯科等人的作品被認真展出的城市，這都得感謝富有開創性的現代藝術策展先鋒麥卡吉（Jermayne MacAgy）。

奧布里斯特：理查·迪本科恩（Richard Diebenkorn）也參加展覽了？

霍普斯：迪本科恩是他們的學生。他也參展了，還有大衛·派克（David Park）和其他人。

奧布里斯特：能否談一下您那一代的新興藝術家群體？他們受到哪些流派啟發？

霍普斯：華萊士·柏爾曼（Wallace Berman）令人目眩神迷，他對超現實主義藝術感觸細膩、理解深刻。不過，他從不曾淪為超現實主義形式的複本，那是很多藝術家都免不了的結局。他很嚴肅，觸及了「垮世代」（The Beat）最敏銳的神經。他推薦我閱讀威廉·布洛斯（William Burroughs）的著作，他還創辦了自己的刊物《胚種》（Semina）。西海岸影響垮派文化的老一輩中還有一位值得一提，那就是肯尼斯·雷克斯羅斯（Kenneth Rexroth）。他很睿智，也是一個偉大的翻譯家，譯了一些中國古典詩歌，同時，他也算是艾倫·金斯堡（Allen Ginsberg）和傑克·凱魯亞克（Jack Kerouac）的導師。菲力普·沃倫（Philip Whalen）也算是吧。

　　不過，舊金山和洛杉磯的文化還是相隔太遠，贊助人和藝術機構也是如此。捨得花錢的贊助人大多住在南加州，而大多數真正有趣的藝術卻都出在北部，要展開對話實在困難。我那時就覺得，融合加州南北藝術至關重要。

奧布里斯特：總體來說，那時的洛杉磯和西海岸的藝術圈和文化圈相對開放，不教條式，兼容並蓄。

霍普斯：確實如此。你用不著結黨結派，在紐約可不行。愛德華・基諾爾茲可能喜歡克里夫爾・斯蒂爾和他那一派——理查・迪本科恩就不錯，但他更喜歡法蘭克・洛布德爾（Frank Lobdell），因為洛布德爾更灰暗、更沉鬱，他還喜歡德庫寧。這都沒有問題。對紐約畫派來說，這可不行——格林伯格支援色域繪畫（color-field）畫家，羅森伯格崇尚德庫寧和克萊因（Franz Kline）；而藝術家也要表明立場。不過在西海岸，基諾爾茲既可以愛德庫寧，又愛斯蒂爾。

奧布里斯特：基諾爾茲也與華萊士・柏爾曼和垮世代聯結起來？

霍普斯：基諾爾茲和柏爾曼相識，但他們之間有裂痕。基諾爾茲私下是一個很嚴苛的現實主義者；柏爾曼推崇靈修，有強烈的猶太教神秘氣息和基督教特質。基諾爾茲不會抨擊柏爾曼，但也不想和他有什麼關係。兩人完全不同。麗莎・菲力普（Lisa Phillips）曾在惠特尼美術館策劃「垮世代文化展」（Beat Culture），將兩人並排呈現。我也打算今年（1996年）晚些時候在惠特尼美術館舉辦愛德華・基諾爾茲和南西・基諾爾茲（Nancy Reddin Kienholz）回顧展。基諾爾茲的作品向來頗具爭議，尤其是在第一次舉辦回顧展的 1960 年代，如今爭議可能少了很多，但誰知道呢？我想透過這次展覽，揭示他的藝術脈絡和力量，並且告訴大家：他的藝術源於美國的西海岸文化觀，涉及了大量重要的主題。

奧布里斯特：還是回到策展這個議題上吧！您曾經在接受專訪時提到一系列您認為重要的策展人和指揮家先驅。

霍普斯：威廉‧門格爾貝格（Willem Mengelberg）曾在紐約愛樂交響樂團（New York Philharmonic）擔任首席指揮。他將恢弘的日爾曼傳統帶到美國，擔任指揮並經營樂團。我提到門格爾貝格，並不是因為他的風格，真正打動我的是他那股永不妥協的勁兒。無論發生什麼事，他總能讓樂團正常運作。完成一次出色的策展，需要盡可能廣泛而深入地瞭解藝術家的作品，儘管展覽時很多都用不上。同樣，要對莫札特所有樂曲如數家珍，才能漂亮地指揮 41 號交響曲（Jupiter Symphony）。門格爾貝格就是那種對任何作曲家都了然於胸的人。

說到策展人，我很欣賞凱薩琳‧德賴爾的展覽和活動。相比其他我所熟知的收藏家和樂團經理人，她更清楚應該盡一切可能去推動展覽和活動，實現自身的目的。

奧布里斯特：也就是說，她和藝術家們共謀。

霍普斯：確實如此。她沒找富翁合作，只邀請了杜象和曼‧雷。一般說來，邀請藝術家擔任這種角色，只會惹來麻煩。

奧布里斯特：您也提到了阿爾弗雷德‧巴爾和詹姆斯‧詹森‧史威尼（James Johnson Sweeney）。

霍普斯：是的。巴爾來自美國北方清教徒家庭，差點當上路德教派牧師。結果他成了一個出眾的策展人和館長，得到洛克斐勒家族（the

Rockefellers）和其他人的傾力支持。巴爾帶有某種道德使命感。他經常說教，認為現代藝術對人有益，公眾應該從新現代主義中得到教育，改善自己的生活。這一點很像包浩斯（Bauhaus）理念。

　　史威尼更具浪漫色彩，也更複雜。在我看來，他不太可能贊同藝術自身就能進行道德教化。當然，他也沒有否認藝術的道德傾向。說實話，史威尼真是個天生的浪漫派，就像一個探險者，他認定審美經驗是一個完全不同的探索領域。你知道，畢卡索在他心目中就是一個探險者。他可是他那一代人之中最早賞識畢卡索的。他沒在紐約現代美術館待多久，就去了紐約古根漢美術館。

奧布里斯特：接下來就到了休士頓？

霍普斯：是的。他策展生涯後期曾在休士頓美術館待過一段時間。他對抽象表現主義派（Abstract Expressionists）有本能的感應。又因為他年輕時曾在法國工作（為文藝類期刊撰稿，還做過別的工作），因此對塔希派畫家（Tachistes）也有感應。甚至在過世之前，他又開始理解和回應新寫實主義（Nouveaux Réalistes）。照我看，他要是再年輕些，或者還在世的話，或許會成為伊夫·克萊因（Yves Klein）最忠實的擁護者。史威尼在製作裝置方面也極為嚴苛。我年輕時，曾有幸在法蘭克·萊特（Frank Lloyd Wright）設計前的舊古根漢美術館內見到他。他對萊特的建築作品一直不滿，這可是兩個巨人之間的衝突啊！史威尼理想中的場域更為中性，更有利於藝術的產生。然而，他也曾在萊特設計的古根漢美術館內策劃過一次出色的展覽，就是亞歷山大·考爾德（Alexander Calder）個展。

奧布里斯特：對策展來說，需要不斷調整策略。每一次展覽都獨一無二，最理想的莫過於儘量貼近藝術家。

霍普斯：是的。對我來說，每位藝術家的作品都有某種內在的總譜，需要你去參照或者理解。你被置於特定的心理狀態之中，我會盡可能地保持平靜，沉住氣。要是能少費周折，我肯定願意。1963 年策劃杜象回顧展的時候，我曾和他一起穿過舊帕薩迪納美術館──到處都是白色、灰白甚至棕色，還有一些木板材料，有些是深棕色的。杜象說：「挺好。別費功夫了。」換句話說，他總是很實際。不過，他總有本事在不經意間把已有的一切組合協調，就像交響樂隊那樣。杜象知道怎麼利用現成品。但是對其他藝術家來說，佈展卻又完全不同。巴尼特‧紐曼（Barnett Newman）很聰明，在辦展之前他通常就對展覽空間有自己的想法。每次為他做展覽時，我們都得做許多木工搭建的工作。

奧布里斯特：您指的是 1965 年的聖保羅雙年展 (São Paulo Biennale)？

霍普斯：是的，還有華盛頓那次。有一大面牆，掛展品的地方有些異物，也許會分散人的注意力吧。其他人也就算了，可是紐曼受不了，硬逼著我又搭建了一面十米高的假牆，花了不少時間，錢自然也沒少花。

奧布里斯特：說到靈活性，1960 年代……主要是 1970 年代吧，歐洲藝術中心被定義為實驗室，新想法在那裡被檢驗，不用考慮公眾迴響的壓力，也用不著填充好幾千平方米的空間。

霍普斯：是的，類似於多明尼克‧德‧梅尼爾（Dominique de Menil）

繼承她父親家族斯倫柏傑集團（Schlumbergers）的傳統。你可以抹掉建築物表面的「梅尼爾收藏」（Menil Collection），改稱之為「梅尼爾研究所」（de Menil Research），儼然一座工程研究所。

奧布里斯特：這也就是挑選倫佐·皮亞諾（Renzo Piano）設計梅尼爾收藏博物館的原因吧？

霍普斯：完全正確。皮亞諾熱愛工程學，這是我們選他的一個原因。他的祖先可能是個造船人吧。再也沒什麼比一艘船更美的了，但是它的外觀絕對理性。

在 1974 年尚·德·梅尼爾去世之前，他曾想讓路易斯·康（Louis Kahn）設計新館。菲力普·詹森（Philip Johnson）設計的羅斯科小教堂已經完工，平靜的聖殿已經矗立在那兒。尚·德·梅尼爾想建一座新館，和這些建築一起，還用同一個場址。可惜康一年後就過世了，這個願望落空了，但我覺得皮亞諾充溢著工程學理念的公共空間正好與羅斯科教堂相對封閉的神聖空間交相輝映。

奧布里斯特：您曾提到勒內·達農庫爾（René d'Harnoncourt）對您的影響。

霍普斯：是的。他與眾不同。納爾遜·洛克菲勒（Nelson Rockefeller）能遇到他，實在幸運。他是另一個有自然科學背景的人物，曾主攻化學。那個時代，化工染色業蓬勃發展，他本來可以成為一個工程實業家。不過，正是對藝術，尤其是原生藝術的熱愛，改變了他的人生。他憑本能察覺到古代藝術中有好些原型，便將所謂的部族藝術（或者叫原始藝

術）和現代藝術聯繫起來。當他到紐約現代美術館的時候，洞察到波洛克藝術中更深和更廣的地方。他看出波洛克不僅僅是簡單地被法國超現實主義所影響，更是回溯到超現實主義者也在追尋的古代傳統。

德・達農庫爾具備外交家的才幹，總能平衡不同的部門和個體。在阿爾弗雷德・巴爾患上神經衰弱之後，他進入了紐約現代美術館。他的主要工作，按照洛克菲勒的本意是讓他輔助巴爾，他確實做到了：兩人相處得很好。

我要提到另一位先驅麥卡吉——主題展的女主人（甚至是女王）。她做的最好的展覽是在舊金山，她曾在那裡策劃了一場圍繞時間為主題的展覽。這場展覽收入了夏卡爾（Chagall）的一件作品《時間是無岸之河》（Time is a River Without Banks, 1930-1939）。我覺得，打動麥卡吉的不是這件作品本身，而是它的標題。她所承辦的展覽跨越各種文化和各個時期，沒有歷史記載過。她引入了時鐘和其他計時器。她在達利的一幅作品旁擺上一些小時鐘和其他小玩意兒，用各種對時間的指涉和暗示充斥整場展覽，新舊作品都用上了。另一場展覽是在舊金山的加利福尼亞榮譽軍人紀念堂（California Palace of the Legion of Honor），與武器和盔甲相關。她為此架構出一個奇妙的戲劇化布景，在偌大的中庭擺了一個碩大的棋盤，並且將兩隊棋子排列成相互交戰的雙方。

奧布里斯特：麥卡吉的主題展是如何避免總體觀念壓制作品呢？

霍普斯：大多數情況下，她都張弛有度。

奧布里斯特：您還曾提到，她的展覽有時幾乎不做設計？

霍普斯：是的。她無視設計理念，或者說跳出特定的審美情趣。早些時候，她曾在休士頓策劃一場羅斯科的展覽。那一次，她一反常態，在入口通道放上美麗的鮮花——鮮活的花，還有培植床。她就想提醒大家：別著急問鮮花為什麼會是這種顏色，放鬆一些，欣賞就可以了。真是有趣極了！她想告訴觀眾：別被羅斯科沒有形象的作品弄暈了頭，沒有主題就沒有主題。花的形象是什麼？只是顏色，是花而已。

奧布里斯特：回顧一下您策劃的展覽，會很令人吃驚。除了那些利用並重塑美術館空間的展覽，您還策劃了一些依託於其他空間和語境，並試圖改變傳統展覽規則的展覽。我對這種辯證關係很感興趣。美術館外的展覽必然會與美術館內的展覽產生摩擦，反之亦然。通過質問不同的預期，美術館就成了一個有生命力的空間。

在華盛頓擔任美術館策展人時，您曾經組織過一次叫做「36個小時」的展覽，是在一個另類空間，對吧？

霍普斯：是的。它其實是在大街上舉辦的。幾乎沒有預算，也沒有資金。

奧布里斯特：也就是說，您可以利用的只是一個很小的另類空間，您稱其為「臨時藝術美術館」（Museum of Temporary Art），對吧？

霍普斯：沒錯。那是一個帶有地下室的四層樓。一般只開放兩層。於是我說：「我們把地下室和另外兩層也打掃一下。這樣，不就到處都可以放了嗎？」經營這些空間的人問我：「幹嘛要打掃？我們通常不就只開放兩層樓嗎？」我說：「你們會明白的。兩層容不下那麼多觀眾。」他們不相信，問我怎麼知道。我說：「如果告訴大家說任何人帶東西來，都

可以展出，他們就會來的。」

奧布里斯特：您怎麼做宣傳？

霍普斯：我們花了好幾週時間宣傳。我們貼了海報，還讓人在電臺做報導。開幕那晚，我們請了一些音樂家來演奏；他們認識那些電臺節目主持人，所以才請他們來。我清楚地知道，很多藝術家晚上都待在工作室，肯定會聽上一會兒搖滾，不管電臺放些什麼，這樣他們就都知道了。他們會來看看到底是怎麼回事。

奧布里斯特：不僅僅是藝術家吧？應該包括所有人吧？

霍普斯：任何人。我們都一視同仁。有些並不是藝術家，也來了，實在有趣。有個醉漢闖進來，扯出一張《皮條客》（Hustler）雜誌上刊印著一個正在搔首弄姿的裸女泛白照片。他把這一頁紙折了折，又展開鋪平。來之前他就簽好了名字，進來後硬說這是他的作品。我的角色就是36個小時都待在那兒，接待每一個帶自己作品來的人。我們會四處走走，然後把作品掛起來。這不就遇上這種事了嗎？我發現有一個角落比較暗，上面沒有聚光燈，就走過去對他說：「掛在那裡最合適不過了。」

奧布里斯特：這麼說來，當人們把作品帶來時，您真的幫他們掛上去嗎？

霍普斯：是的。我和那個醉漢就這樣把他的作品掛了起來，在背光的角落裡。他很意外並吃驚，原先只想開個下流的玩笑，沒想到我會當真。掛上去後，他就走了。

奧布里斯特：這次展覽什麼都收吧？

霍普斯：我唯一的要求是：作品只要能被搬進門就沒有問題。

奧布里斯特：您的展覽似乎遵循一條主線，就是選擇百科全書式的藝術家。不管是杜象、約瑟夫‧康奈爾還是羅伯特‧勞森伯格（Robert Rauschenberg）。

霍普斯：是的。他們這些藝術家很難告訴你不會將什麼放進藝術中，因為他們的作品包羅萬象。

奧布里斯特：您的很多展覽項目都有這種推動力，比如「36 個小時」，未實現的「1951 年展」，當然還有「100000 件影像作品展」（100000 images project）？

霍普斯：是的。怎麼說呢？這是一種對自然現象的純粹反應。研究自然科學時，透視所有領域，才會發現整個世界。我還記得學細菌學的時候，有個很棒的教授撇開專業不談，給我們大講特講噬菌體和病毒，這樣我們才能更好去瞭解整個領域。我很早就接受了這樣的觀點：研究特定領域的那些人總在超越界限，目的是想先看清楚界限到底是什麼。

　　看看這兒的美術館，你就會瞭解我的風格。有時候，我特別想把單件作品放置在分離的場景中，不跟其他作品堆放在一起，也不搞得很複雜。另一些時候，我又忍不住把大量作品集合起來。

奧布里斯特：策劃「100000 件影像作品展」時，您想把整整一座樓都填滿？

霍普斯：是這樣。我心想，這對於紐約 P.S. 1 當代藝術中心來說真是一個激動人心的項目。我算了一下，整座樓可以容納 100,000 件作品，當然，每件作品的尺寸你得心裡有數。對於藝術展來說，這樣的規模似乎太大了。不過，再想想，一首樂曲、一齣歌劇，或者一首交響樂之中，包含了多少小節和片段啊！恐怕也數不來吧。

奧布里斯特：電腦程式也是同樣道理。

霍普斯：沒錯。我想，藝術跟宇宙一樣浩瀚吧。如果有重複，那也沒什麼關係，就讓它重複好了。就像穿越沙漠時，看到石炭酸灌木、美洲落葉松和鼠尾草，總覺得不同，好像各自孤零零的。但換一個角度看，它們不過是在重複出現。

奧布里斯特：每個人都可以組裝自己的序列。

霍普斯：就是這樣。過不了多久，暢遊在網路資訊世界和網路空間（cyberspace）中的個體體驗會印證我的看法。我也嘗試策劃兩三件作品甚至一件作品的展覽，形成一種奇異的對比。我經常在想，維梅爾（Vermeer）的作品大概適合這樣展覽，羅吉爾·凡德爾·斐登（Rogier van der Weyden）也應該適合吧。

奧布里斯特：形象和來源的爆炸，這又讓我們想起勞森伯格。

霍普斯：是的。最近這些年，我和勞森伯格打了很多次交道。套用你的話，他很可能是我們這個時代最為百科全書式的藝術家。

奧布里斯特：您正在策劃一次他的回顧展？

霍普斯：是的。1976 年在史密森國家美術館曾經做過一次。古根漢美術館想讓我再做一次，讓我想想，應該是在 1997 年或者 1998 年吧，相隔二十多年了。

奧布里斯特：也就是說，這是一個回顧展中的回顧展。

霍普斯：是的。困難在於勞森伯格 1976 年之後的作品。那以後他開始多產大尺寸作品，參加國際巡展。

奧布里斯特：全球展覽。

霍普斯：大多數人對這種海外展覽沒有識別能力。關於為什麼這件或那件作品入選並不會讓人產生被區別對待的感覺。我不知道自己做這次展覽，能不能有所突破。我很想知道，有沒有人能夠投身浩瀚的作品之中，真正體悟勞森伯格全部作品的廣博，卻又不失其洞察力。

奧布里斯特：可以說，這是一次自相矛盾的歷險。表現豐富，卻不是弭除或者簡化作品。

霍普斯：是的。我們考慮利用兩類空間——紐約上城區和古根漢蘇荷分館（Guggenheim Museum Soho）。我對這個想法著了迷。

奧布里斯特：1976 年那次您策劃的回顧展算是當代藝術家首次登上紐約《時代》週刊（*Times*）封面吧？

霍普斯：是的。

奧布里斯特：印證了我說的「雙足理論」（double-leg theory），專家高度讚賞的展覽，同樣也能上《時代》週刊的封面。換句話說，就是一條腿跨專業領域，另一條跨大眾領域。

霍普斯：是的。我很早就意識到兩邊都不能少。卡文‧托姆金斯在《紐約客》上發表的文章沒把這一點說明白。當還在加州大學洛杉磯分校讀書時，我就創辦了一家小型畫廊（新德爾工作室），很像一間謹慎的實驗室。我不在乎幾個人來，四個五個都無所謂，只要其中有兩三個真想做點事。這樣，我就認識了很多有趣的人。

那幾年間，我們也就得到了一兩篇藝術評論，這沒什麼。不過，正是在那時候，我覺得必須在公共空間做一次新加州表現派的展覽——在聖莫尼卡海灘（Santa Monica Pier）的一個遊樂園。

奧布里斯特：這就是「行動」展覽？

霍普斯：「行動 1」，在一座旋轉木馬展廳內，靠近肌肉海灘（Muscle Beach）。它吸引了各式各樣的人：父母和孩子們、尼爾‧卡薩迪（Neal Cassady），還有其他一些古怪人物，附近一家變裝癖酒吧的老主顧們也來了。

　　金斯堡和凱魯亞克來了，還有其他一些人。他們來，真是讓我很驚訝。從未謀面的評論家也來了。真是大場面啊！所以看來，兩種形式的展覽，大眾的、小眾的，我都想做。

　　你可以看看我近些年所做的最為極端的一次展覽，就什麼都明白了。1980 年代初期舉辦的展覽「汽車與文化」（The Automobile and Culture）在洛杉磯當代美術館（MoCA）舉行，後來又巡展到了底特律。保羅‧席梅爾（Paul Schimmel）和我一起策劃，想出了這麼一個多少有點古怪的主意，標題是蓬杜‧于爾丹（Pontus Hultén）想出來的。我那時候就想回顧一下 19 世紀末以來的汽車發展史——漂亮的、有趣的汽車，沒有卡車，沒有摩托車，就是汽車——看看汽車如何演變成 20 世紀的日常裝備和文明生活的拜物象徵。汽車有自己的設計規則和審美特徵。我想對 20 世紀藝術開展全新考察，關注汽車作為藝術品本身的效應以及汽車做為交通工具對藝術發展的影響。

　　你可以想想，這該是多麼瘋狂的展覽啊！當你開始尋找一些聯繫的時候——雖然有些神秘和滑稽，不過真的很棒——往往會有意外發現。展覽中有一幅馬蒂斯的早期作品，畫中的馬蒂斯夫人坐在汽車的前排，透過擋風玻璃往外觀望。

　　馬蒂斯根據 1920 年代那種帶有水平擋風玻璃的汽車原型，構成了整幅畫作的水平結構。我還有一件艾爾弗雷德‧斯蒂格里茲的攝影作

品，捕捉紐約舊城景色。照片上有兩處暗示現代主義到來的標誌：一處是摩天大樓鋼架；另一處是街角邊的舊式汽車──那可是斯蒂格里茲的攝影中第一次出現汽車。我對 1984 年那次展覽很讚賞，也著了迷。不過，當地評論界可不太喜歡，我指的是洛杉磯的評論家們。

奧布里斯特：有普通觀眾來參觀嗎？

霍普斯：很多很多，連從不看現代藝術展的人也來了。

奧布里斯特：您的第一家畫廊新德爾工作室幾乎純屬私人空間，而舉辦「行動 1」和「行動 2」展覽的場地卻是廣受歡迎的公共空間。菲盧斯畫廊又如何呢？介於兩者之間？

霍普斯：還是算作私人空間吧，不過比新德爾工作室開放一些。菲盧斯畫廊很難說清，因為我和基諾爾茲從 1957 年到 1958 年間合作經營的時候，以一種簡潔的波西米亞風格來經營菲盧斯畫廊。我們隨心所欲，根本不在乎能不能把作品賣出去。那時候，我有足夠的錢去付房租，可是我們展覽的一些藝術家們不耐煩了，他們想要更多利潤。1958 年之後的菲盧斯畫廊就變了。那時候，我聘用艾文‧布拉姆（Irving Blum）當經理。藝術方面，我沒有妥協，只是回到了傳統的經營模式。要說老菲盧斯畫廊一年的銷售總額是多少，我可真沒概念，大概 5,000 美元吧。在新菲盧斯畫廊經營頭一年的八個月中，我們就賣出了價值 120,000 美元的藝術品。不過，那時候的畫廊已經完全商業化運作了。

奧布里斯特：這麼說來，一開始是想搭建一個平台？

霍普斯：是的。我意思是說，沒人買傑伊‧德費奧（Jay DeFeo）的作品時，我們就可以展覽她的作品。現在，她的作品陳列在惠特尼美術館，躋身「垮世代文化」展。她很棒，配得上這個待遇。老菲盧斯畫廊的風格類似於藝術家的工作室，或者藝術家們自己經營的沙龍，我們才是做日常打理工作的人。基諾爾茲對其他藝術家一點兒都不留情面，他就像一個工頭，我沒他那麼駕直。有時候，他要是覺得作品不夠好，就會取消整個展覽。他會說：「來吧，看看那些好的作品！這樣的垃圾可不能掛出去，對你們和我們都不好。」老菲盧斯畫廊看起來不在乎能否取得成功。客戶們心裡有數，來這兒的人都把這兒當做藝術中心。

後來艾文‧布拉姆經營的菲盧斯畫廊可就完全不同了，看起來很成功，好像我們在經營很成功的生意——且不管是不是真的那樣。你別說，這一招真靈，確實很靈。

奧布里斯特：所以說，一開始的時候就像一個藝術家的集合體。

霍普斯：沒錯。藝術家們緊密團結在一起，這是好處。當然也有些麻煩。展覽誰的作品，藝術家們總覺得應該自己說了算，沒什麼商量餘地。

羅伯特‧厄文（Robert Irwin）一開始就沒能進入菲盧斯。他的作品偏柔和，抒情色彩濃厚，有點柔美版迪本科恩的味道。他是一位傳統的抽象派抒情畫家，畫作不錯，但沒什麼特色。他特別想擠進菲盧斯，可是菲盧斯沒有一個藝術家同意，洛杉磯也沒有。

那時候，我是菲盧斯的總經理。我和他聊了聊，看了看他的作品，瞭解了他的想法，心中確信他將來會有所作為。所以說，有時候你也得

力排眾議，比如那次。就這樣，我硬是給羅伯特・厄文安排了一次展覽。最後，你也看到了，他成了相當重要的一位藝術家。他在準備那次展覽的時候，幾乎快把自己榨乾了。克里夫爾・斯蒂爾給了他很多啟發，轉變就這麼發生了。他第二次展覽的時候，情況就完全不同了。

奧布里斯特：您在經營菲盧斯的時候，親力親為。哈樂德・塞曼曾經這樣定義策展人（Ausstellungsmacher）：管理者、愛好者、作序者、圖書管理員、經理、會計、動畫製作人、美術館管理員、金融家和外交官。還可以在這個名單後面加上看守、搬運工、協調員和研究員。

霍普斯：相當正確。我給你講講最糟糕的一次吧。我們不時會做一些歷史展，有時候一年一次。加州沒人為約瑟夫・亞伯斯（Josef Albers）辦展覽，於是我們就策劃了一次。在那之前，我們策劃了一次庫特・施維特斯拼貼畫和賈斯培・瓊斯（Jasper Johns）雕塑聯展。我很喜歡畫家喬治・莫蘭迪（Giorgio Morandi）。後來我意識到，很多藝術家都喜歡他，包括厄文。美國西部沒人展覽莫蘭迪的作品。我之前一直在旅行，回來居然發現布拉姆沒有在展覽邀請函上列出莫蘭迪的畫，這下可把我氣壞了。我告訴他：「收到展覽邀請函的人全都知道喬治・莫蘭迪是誰，必須把他的作品加進去。」哎，那時候找不到攝影師。我對他說：「來吧，把桌子移開。我到後面去選一幅。」我選了莫蘭迪一幅風格強烈的畫，上面還罩著玻璃。我就把畫擱在桌上，找出一張紙和一支軟芯鉛筆，趴在上面就描了起來。我可不是什麼藝術家，布拉姆還比我好一點，他怎麼也能畫幾筆。我就這麼照著原畫大小，硬生生勾勒出一幅莫蘭迪的畫。好不容易描完了，我才鬆了口氣，對布拉姆說：「行了。」布拉姆這傢伙居然還說：「這可不行，你是在造假。」我對他更不客氣了：「你等

著瞧，看誰能認出這是假的！」後來我們就拿去印刷，線條還挺精緻，印出來是紅色的。我們等著看有沒有人能認出這幅仿冒品。結果，一個也沒有，真是一個也沒有。塞曼說的有道理，有時候你真無法預知在各種情況下，要逼迫自己做出些什麼樣的事情來。

奧布里斯特：在菲盧斯這種小地方，您肯定習慣自己動手了。過沒多久，1962 年吧，您去了帕薩迪納美術館當館長。您沒幾個員工，卻策劃了那麼多次展覽，大概一年 12 到 14 次吧，效率肯定很高。您曾經短時間內展出了康奈爾、杜象、賈斯培·瓊斯，還有其他好多藝術家的作品。

霍普斯：哈哈。你必須精力充沛，還得有很能幹的員工。當然，有時候也得採取極端措施。

奧布里斯特：帕薩迪納美術館也不大，是吧？

霍普斯：不大，像一個規矩的方形麵包圈，便於管理。展廳很大，中間有個花園。很奇特的造型，仿中國式建築，就像格勞曼（Grauman）的中國戲院。不過這些展覽室都相互連通，有通道穿過花園。展覽室都在第一層，第二層沒有。不過這些分散的展室，加上中間的花園，很吸引觀眾。

奧布里斯特：員工怎麼樣？

霍普斯：佈展時，最多也不過三四個人，忙到昏頭。不管怎樣，我們也做了幾次漂亮的展——康丁斯基展、保羅·克利展等等。多找些人手，

沒日沒夜地做。現在可不行了。沒人允許你隨便找幾個藝術家，幫忙搞定康丁斯基。那些員工太棒了，稍微培訓一下，他們就做得有模有樣，主要是因為他們喜歡這份工作。

奧布里斯特：也是那時候，您策劃了前普普（pre-Pop）展？

霍普斯：是的。「尋常物件的新繪畫」展覽。

奧布里斯特：這次展覽是怎麼實現的？

霍普斯：看作品，我一直看，然後便決定辦一次展覽。「普普」（Pop）這個詞已經在英國流行起來，不過才剛剛傳入美國。看到這個詞，我總想起英國的普普設計運動，便想做點更平淡的東西。我可不想借用這個詞。東海岸有三位藝術家：安迪・沃荷（Andy Warhol）、羅依・李奇登斯坦（Roy Lichtenstein）和吉姆・丁恩（Jim Dine）。西海岸也有三位：埃德・拉斯查（Ed Ruscha）、喬伊・顧狄（Joe Goode）和偉恩・第伯（Wayne Thiebaud）。拉斯查曾做過設計，我就問他海報應該怎麼做。他對我說：「好吧。現在就做。坐下來，用一下你的電話。我們的名字是什麼？對了，用字母順序排列吧。這裡寫日期，那裡寫頭銜。很好。剩下的事交給我就行了。」他打了個電話。我問他：「你打給誰？」他回答我說：「這家是做職業拳擊海報的。」他又打給一個做大批量生產普普海報的公司，接通了電話，就說道：「嗨，我需要一張海報。」然後，他就把尺寸念了出來。他連設計圖紙也不看，就報了尺寸。接下來，我聽見他大喊一聲：「做鮮豔點，聽到沒？我們要⋯⋯」我告訴他張數，那邊報了價。他對我說：「這家做得不錯」就把電話掛了。

　　我問他：「你幹嘛告訴他們要鮮豔點？」他說：「你報上尺寸和張數，他們就會問你要什麼風格。」我沒好氣地說：「鮮豔點，就是你所說的風格？」他解釋：「那幫人就想聽這個——鮮豔點。」海報做得很完美。黃、紅、黑三種顏色，真的很豔。算得上美術館做過最重要的一張海報了。當然，杜象給自己個展設計的那張除外。

奧布里斯特：1919 年，杜象算是一位最早採用指示的藝術家。他給住在巴黎的妹妹寄去《不祥的現成品》（Ready-made malheureux），又發去電報，要她把它掛在陽臺上任憑風吹雨淋。拉茲洛．莫霍利－納吉（László Moholy-Nagy）是第一個打電話指示展覽的藝術家。

霍普斯：是這樣。打個電話就行了，有時候最簡單的方式就是最好的方式——如果你知道想做什麼的話。

奧布里斯特：看看現在，創建包含彈性空間的小型美術館似乎至關重要。

霍普斯：1970 年代，在美國、歐洲，更獨立、更小型的藝術中心似乎成了潮流。近來在美國，人們稱之為所謂的「藝術家空間」。

奧布里斯特：又把我們帶回實驗室的觀念了。

霍普斯：是的。我希望這種觀念不要消失。我希望有一批全新的創業人，始終維繫這種觀念，別只顧著逢迎時尚。無論如何，這種觀念畢竟還有著影響力。你知道，現在沒有藝術沙龍了，小城市裡也沒有那種有競爭力的大型展覽了。它們不再重要。大多數嚴肅藝術家也不再費功夫去策

劃了。很悲哀，舊式沙龍消失了。

我一直在等待，等待一批藝術家——那種類似安迪·沃荷的先驅人物——透過郵購獨立發行自己的作品圖錄，毫不理會那些畫廊。不管是印刷品還是在網上，用不著找畫廊，感興趣的顧客自會找上門來。曼哈頓東村（East Village）就有這股衝勁。他們那裡有很多創業藝術家，蘇活區（SoHo）是絕不會有的。這種市場出現，然後消失，但肯定還會再生。

我信奉、當然也期待著，徹底的、肆意的展覽，跨越文化和時代的所有局限，超越所有的人工製品。你可以看看梅尼爾收藏美術館的跨度——每件展品都被抽離出來，細心安排。當然，也有一些並排的展區。我們有非洲展區，就挨著那一小片埃及展區，就像埃及插足進來一樣。從非洲展區出發，不經過埃及展區，到不了中西歐展區或者古希臘羅馬展區。這種安排自有道理。所以，傳統的等級秩序削弱了一些。但我想要的不僅僅是這些——我想見到展覽在不同時空任意切換，以一種我們現在還不能做的方式，我真的信奉這種展覽。

蓬杜·于爾丹

1924 年生於瑞典斯德哥爾摩，2006 年逝於此地。

這篇專訪 1996 年完成於巴黎。1997 年 4 月初刊於紐約《藝術論壇》（*Artforum*）雜誌，題為
〈展示之道──專訪美術館館長蓬杜·于爾丹〉（The Hang of It-Museum Director Pontus
Hultén）。

Pontus Hult

以下是初版前言：

尼基·德·聖法羅（Niki de St Phalle）曾經如此評價蓬杜·于爾丹：「他在內心深處是個藝術家，而非美術館館長。」事實上，儘管于爾丹並非是一名藝術家，可他卻終年與藝術家們保持特殊聯繫。他與山姆·法蘭西斯（Sam Francis）、尚·丁格利（Jean Tinguely）和尼基·德·聖法羅都保持了終生的友誼，他開啟並引導了他們的藝術生涯。于爾丹擅長為展覽注入互動和即興精神，比如 1966 年尼基·德·聖法羅的作品《她》（She）——一座巨型平躺女子雕塑，內部的展廳由丁格利與培·奧洛夫·烏爾特韋特（Per Olof Ultveldt）共同設計。于爾丹擔任斯德哥爾摩現代美術館（The Moderna Museet in Stockholm）館長十五年（1958-1973），將現代美術館塑造成極富彈性的開放空間，策劃了數不勝數的活動：講座、影展、音樂會和論壇。

正是由於爾丹，讓斯德哥爾摩在 1960 年代成為一座藝術之都，現代美術館也才躋身為最具活力的當代藝術機構。在他任期內，現代美術館在溝通歐洲和美國藝術方面影響深遠。1962 年，于爾丹策劃四位年輕美國藝術家的聯展，包括賈斯培·瓊斯（Jasper Johns）、阿爾弗雷德·萊斯利（Alfred Leslie）、羅伯特·勞森伯格（Robert Rauschenberg）和理查·斯坦基維茲（Richard Stankiewicz）。兩年後，于爾丹又策劃了歐洲第一次美國普普藝術展。1968 年，于爾丹受邀在紐約現代美術館（MoMA）展覽，這是他的第一次歷史展和跨領域展，探索了藝術中的機器、攝影和工業設計。

1973 年，于爾丹離開斯德哥爾摩，步入職業生涯最重要的一個階段。作為 1977 年開幕的龐畢度藝術中心（Centre Georges Pompidou）的首任館長，于爾丹策劃了多次大型展覽，審視 20 世紀文化之都的藝術史（「巴黎—柏林」、「巴黎—莫斯科」、「巴黎—紐約」和「巴黎—巴黎」展），席捲各類藝術品（從構成主義到普普藝術）、電影、海報、文獻和重構展覽空間——比如葛楚·史姐（Gertrude Stein）的沙龍。這些展覽橫跨多個領域，呈現多重意義，標誌著策展規則的範式轉移——進入少有人瞭解的藝術家、策展人和評論家的集體記憶。

離開龐畢度藝術中心後，于爾丹與藝術家合作的熱情不減，這也正是那麼多藝術家一直感念他的原因。1980 年受羅伯特·厄文（Robert Irwin）和山姆·法蘭西斯（Sam Francis）之邀，于爾丹去洛杉磯創辦洛杉磯當代美術館（LA MoCA），不定期地舉辦展覽和籌集資金。四年後，他又回到歐洲。1984 年至 1990 年間，他掌管威尼斯格拉西宮（Venice's Palazzo Grassi）。1985 年，他與丹尼爾·布倫（Daniel Buren）、塞爾日·福謝羅（Serge Fauchereau）和薩爾吉斯（Sarkis）合作創辦了巴黎造型藝術高級研究院（Institut des Hautes Etudes en Arts Plastiques），他把巴黎造型藝術高級研究院描述成包浩斯學院和黑山學院（Black Mountain College）的結合物。

1991 年至 1995 年，于爾丹擔任德國波恩美術館展覽廳（Kunst-und Ausstellungshalle Bonn）藝術總監。現在，他擔任曾為其策劃開幕展的瑞士巴塞爾尚·丁格利美術館（Jean Tinguely Museum）館長。于爾丹目前正在撰寫回憶錄和一本關於他在龐畢度工作的書。他在位於巴黎的公寓裡接受我的專訪，談論了自己在藝術界中度過的那段時光。

奧布里斯特：尚·丁格利總是說您本該成為藝術家，您是怎麼開始經營美術館的呢？

蓬杜·于爾丹（以下簡稱于爾丹）：我在巴黎寫論文時，遇到了丁格利、羅伯特·布里爾（Robert Breer）和其他藝術家，他們都催我開始藝術創作，我抵制了這種誘惑。不過，我倒是和布里爾一起拍過電影，他負責動畫製作。我和丁格利也一起合作過一些項目。說實話，如果我有機會當電影導演，我肯定不會猶豫。儘管我拍過一些短片，但還是意識到1950年代中期不適合拍故事片。我和朋友拍過一部二十五分鐘的片子，但錯在製作人把片子和劇情片一起上映發行而失敗。不過，最後還是在布魯塞爾和紐約得了一些獎。後來，我又寫了一個電影劇本，不過沒找到投資方。就在這個時候，我得到了在瑞典創建一座國家現代美術館的工作機會。

奧布里斯特：在管理斯德哥爾摩現代美術館（Moderna Museet in Stockholm）之前，您已經獨立策展了好多年。

于爾丹：是的。其實在1950年代早期，我就開始為一家小畫廊策展，它只有兩塊空間，每一塊大約100平方米。有趣的是，那座畫廊開在斯德哥爾摩的 "Samlaren"，叫做「收藏家」（The Collector），主人是匈牙利人阿涅斯·維德隆德（Agnes Widlund）。她邀請我去做展覽，基本上算是全權委託。我和朋友們挑選感興趣的主題做了幾次展覽。1951年，我們策劃了一次大型新造型主義展。那時候，一切都相當容易，畫作沒有現在這麼有價值，你可以叫輛車，直接把蒙德里安的真跡帶到畫廊。

奧布里斯特：1960 年您在一家書店策劃的展覽是關於杜象吧？

于爾丹：1956 年，我就用他的作品策劃過一次展覽，不過並不是個展。我十幾歲時就被杜象吸引了，他對我影響特別大。1960 年在書店那次展覽，規模不大，

甚至都沒有包括 1941 年至 1968 年的作品《手提箱中的盒子》（Box in a Valise, 1935-1941），只是展出了複製品。後來，杜象在所有展品上都簽了名。他推崇對藝術品的複製，對標註了價格的「原件」反感。我記得 1954 年曾在巴黎遇見他，那時他接受了一家藝術期刊的專訪，提出「視網膜藝術」這個概念，主張藝術品只供觀看，不供思考。這種觀念影響很大，確實給人造成了傷害。我的一位畫家朋友理查·莫滕森（Richard Mortensen）幾乎崩潰了。他懷疑自己的作品，卻說不出緣由，也不肯面對。沒多久，杜象就把這個觀念擺到檯面上來了，就像某人揭開了面紗。我至今還保留著莫滕森的信。

奧布里斯特：華特·霍普斯告訴我，1950 年代的美國對杜象並不熟悉，只有藝術家們才知道這個名字。歐洲如何呢？

于爾丹：杜象很受藝術家們青睞，因為他們可以毫無風險地剽竊。畢竟，杜象幾乎不為人知。那時候，杜象的作品幾乎被遺忘了，儘管安德列·布荷東（André Breton）在超現實主義高潮期和戰後都對他大加褒獎。杜象的作品被湮沒，符合很多人的利益。大家都心照不宣，特別是那些重要的畫廊。不過現在，他回來了——必然的回歸。

奧布里斯特：1953年，您是在巴黎的丹尼絲‧勒內（Denise René）畫廊策劃了瑞典藝術展嗎？

于爾丹：是的。那時候，我經常去那裡。巴黎也就這幾個地方有些活力，我們每天都聚在一塊兒談論藝術。

奧布里斯特：聽起來有點像超現實主義雜誌《文學》（*Littérature*）創辦的論壇。

于爾丹：和超現實主義者不一樣，我們並不想驅逐別人。不過，討論也會被政治干擾。我們激烈地爭論史達林主義和資本主義。有些人認為托洛茨基主義（Trotskyism）是一個可行的選擇，也有站在共產主義者一邊的，比如尚‧德瓦斯納（Jean Dewasne）。他那時被當做小瓦薩雷利（Vasarely）。實際上，我們很排斥他，最後他離開了畫廊。我們也經常討論抽象派，這是我們的中心議題。有時偉大的現代主義者也會來，亞歷山大‧考爾德在巴黎的時候，會過來走動走動。還有奧古斯特‧埃爾班（Auguste Herbin）、尚‧阿爾普（Jean Arp）和索尼亞‧德勞奈（Sonia Delaunay），見到他們，真讓人激動。

奧布里斯特：還有其他重要的畫廊嗎？

于爾丹：那時候有兩家，丹尼絲‧勒內畫廊更重要。她很聰明，不僅僅展出前衛藝術的抽象藝術作品，還展出畢卡索和馬克斯‧恩斯特（Max Ernst）的作品。後來又有了阿諾畫廊（Galerie Arnaud），在第四街（Rue du Four），主要展出抒情抽象派的作品。尚-羅貝爾‧阿諾（Jean-Robert

Arnaud）創辦了一份叫做《曲線》（*Cimaise*）的雜誌，我在上面第一次見到丁格利的作品。畫廊的書店展出了丁格利的作品。那時候，畫廊的書店可以展出年輕藝術家的作品，無須承擔費用。你得明白，那時畫廊的運作跟現在完全不同。聲望高的藝術空間一般只展出簽約藝術家。

奧布里斯特：亞歷山大‧若拉（Alexandre Jolas）不也經營了一家畫廊嗎？

于爾丹：是的，不過那是幾年以後的事情了。他有自己的方式，狂放得多。我不清楚他是否給藝術家們發放津貼——丹尼絲‧勒內的藝術家們可賺了不少錢。至於亞歷山大，情況就有所不同了。它反映了 1960 年代某種散漫的生活作風。

奧布里斯特：您早年在斯德哥爾摩當館長的時候，把各種藝術形式熔於一爐——舞蹈、戲劇、電影、繪畫等。後來，您策劃大型展覽時，都採用了這種手法，先在紐約，接下來是巴黎、洛杉磯和威尼斯。您是如何選定這種途徑的？

于爾丹：我發現杜象和馬克斯‧恩斯特這樣的藝術家都拍過電影，寫過戲劇，也經常寫作。這樣想想，我自然要力求投射出他們作品中的跨領域特質。我試過好幾次，特別是 1961 年在斯德哥爾摩現代美術館的那次「運動中的藝術」（Art in Motion）。有個好朋友對我影響很大，彼得‧威斯（Peter Weiss）。他的成名作是 1963 年的劇本《馬拉／薩德》（*Marat/ Sade*）和三冊專著《反抗美學》（*Aesthetic of Resistance*〔*Die Asthetik des Widerstands, I-1975, II-1978, III-1981*〕）。彼得是個導演，也是個作家。另外，

他還畫畫和做拼貼。對他來說，這些都是相類似的事情。所以當龐畢度藝術中心第一任總裁羅貝爾・博爾達（Robert Bordaz），讓我策劃一個集合戲劇、舞蹈、電影、繪畫和其他藝術形式的展覽時，我一點也不覺得困難。

奧布里斯特：1950 和 1960 年代，雖然經費緊絀，您還是在斯德哥爾摩成功策劃了很多展覽，這讓我想起 1923 年至 1936 年間擔任漢諾威美術館（Landesmuseum Hannover）館長的亞歷山大・杜爾納（Alexander Dorner）。他曾經說過：「美術館應該是『發電站』（Kraftwerke），隨時都能自然應變。」

于爾丹：那種行為不難理解，確實有這種需求。人們每天晚上都來美術館，他們準備吸收我們展示的一切。有一段時間，每天晚上都有展覽。我們有很多音樂界、舞蹈界和戲劇界的朋友，對他們來說，美術館是唯一可用空間。劇場和戲院肯定不行，因為他們的作品太具有「實驗性」了。從這個角度講，跨領域性是自然生成的，美術館也成了整整一代人的聚會場所。

奧布里斯特：美術館鼓勵公眾參與，讓公眾在裡面度過時光。

于爾丹：美術館館長的首要任務是培養觀眾——不僅僅是策劃大型展覽，還必須培養出信任美術館的觀眾。公眾來看展覽，並不是因為展出的是羅伯特・勞森伯格的作品，而是因為美術館裡的東西實在有趣。在這點上，法國那些「文化之家」（Maisons de la Culture）就犯了錯。它們完全被當做畫廊經營，而一個機構則需要培養自己的觀眾。

奧布里斯特：如果一個美術館經歷過一個重要時期，經常就會跟某個人聯繫起來。人們一來斯德哥爾摩，就會談論于爾丹；一去阿姆斯特丹，就會詢問威廉·桑德伯格（Willem Sandberg）。

于爾丹：確實是這樣的，這讓我想起了另一個問題。一個機構不應該完全和館長畫上等號，這對美術館的發展不利。威廉·桑德伯格很清楚這一點。他讓我和其他人在阿姆斯特丹市立美術館策劃展覽，自己卻袖手旁觀。一個機構和一個人完全等同是件糟糕的事情。一旦垮掉，就永遠垮掉了。關鍵還是在於信任，你要想展出不那麼有名的藝術家，就必須取得觀眾的信任。我們首次在現代美術館展出勞森伯格的時候就是這樣，那次一共展出了四位美國藝術家的作品。儘管人們並不知道勞森伯格是誰，但他們還是來了。不過，可不能拿展覽品質瞎胡鬧。如果做事只求方便或者是勉強去做自己不認同的事情，那麼想要再次贏得人們的信任就難了。當然，偶爾失誤也是在所難免的，但也僅限於偶爾。

奧布里斯特：您在龐畢度策劃了「巴黎─紐約」、「巴黎─柏林」、「巴黎─莫斯科」、「巴黎─巴黎」的藝術交流展，您的出發點是什麼呢？您認為它們為什麼會獲得成功？

于爾丹：1960 年代，我向古根漢提議舉辦「巴黎─紐約」展，但沒得到回應。我剛到龐畢度的時候，必須為接下來的幾年策劃一個項目。「巴黎─紐約」展把龐畢度和其他部門聯合起來，算是多領域合作。我想了個辦法，把各個團隊集結在龐畢度。我那時真該去為這個規則申請專利，後來這一招屢試不爽。圖書館也參與進來，「巴黎─紐約」展的時候他們還是獨立在外的；「巴黎─柏林」展的時候，所有部門都被拉了

進來。我在策劃這四次展覽時，也在嘗試著如何便於操作更複雜一點的主題展——直截了當，又提出很多議題。「巴黎—莫斯科」展就折射出蘇聯公開化政策（Glasnost）的開端。那時候，西方甚至都不知道那是怎麼回事。

奧布里斯特：您為什麼強調東西關係，而非南北關係？

于爾丹：讓人詫異的是，東西坐標軸那時還不太為人所知。我策劃了三聯展（「巴黎—紐約、巴黎—柏林、巴黎—莫斯科」），關注東西文化之都的交流。「巴黎—紐約」展以重構葛楚・史姐（Gertrude Stein）享譽世界的沙龍為開端，然後是蒙德里安在紐約的工作室、佩姬・古根漢的畫廊和本世紀藝術，最後以無形式藝術（Art Informel）、激浪派（Fluxus）和普普藝術結束。

「巴黎—柏林」展（1900-1933）局限於國家社會主義時期，對威瑪共和（Weimar Republic）時期的文化生活展開全景觀照，包括藝術、戲劇、文學、電影、建築、設計和音樂。最後是「巴黎—莫斯科」展（1900-1930），幸虧法蘇關係緩和過一段時間，我才能收集到大量由法國藝術家製作的十月革命前在莫斯科展出的藝術品，還有構成主義、至上主義，甚至一些社會現實主義藝術。

「巴黎—紐約」展和以後展覽的準備工作，其實在龐畢度創建之前就已經完成。1970年代末，買美國藝術品顯得很滑稽。多虧多明尼克・德・梅尼爾捐贈了波洛克及其他美國藝術家的作品，龐畢度才有了美國藝術的藏品。我在策劃這一系列展覽第一場時，覺得有必要給觀眾介紹一下歷史背景，於是我在大皇宮（Grand Palais）國家美術館組織了馬克斯・恩斯特（Max Ernst）、安德列・馬松（André Masson）和法蘭

西斯‧皮卡比亞（Francis Picabia）大型回顧展，後來又在戴高樂廣場（Place de l'Etoile）旁貝裡耶大街（Rue Berryer）的國家當代藝術中心（Centre National d'Art Contemporain）策劃了弗拉基米爾‧馬雅可夫斯基（Vladimir Mayakovsky）大型個展。1930 年起，我們又重新策劃了馬雅可夫斯基展。他一直參與其中，想為觀眾展現多面的自我。可惜，不久他就自殺了。羅曼‧切斯萊維奇（Roman Cieslewicz）為那次展覽做了平面設計，也為「巴黎—柏林」、「巴黎—莫斯科」、和「巴黎—巴黎」展做了圖錄封面設計，「巴黎—紐約」展圖錄封面則是由拉利‧里弗斯（Larry Rivers）設計的。這四款大型圖錄長期售罄，最近縮版重印。通過這一系列展覽，我們與公眾建立了良好的關係，因為我們有意識地引導他們。龐畢度中心為公眾接受，因為他們覺得這兒是為他們開放，而不是為那些監管人開放。監管人——多麼可怕的字眼！

奧布里斯特：是啊。1950 和 60 年代，您與哪些策展人來往較頻繁？暫時找不到更好的稱謂，我們還是叫做「策展人」吧。

于爾丹：阿姆斯特丹市立美術館的桑德伯格、丹麥路易斯安那現代美術館（Louisiana Museum of Modern Art）的克努德‧延森（Knud Jensen）和布魯塞爾的羅伯特‧吉龍（Robert Giron）。有一次，我甚至和尚‧卡索（Jean Cassou）在國立現代美術館（Musée National d'Art Moderne）合作展出了奧古斯特‧斯特林堡（August Strindberg）的畫作。桑德伯格和阿爾弗雷德‧巴爾（Alfred Barr）在紐約現代美術館為我們設計了藍圖。1950 年代，他們經營著最好的美術館。我逐漸和桑德伯格熟稔起來，他來瑞典看我，我們相處很愉快。他差點"領養"我，很遺憾，我們最後不歡而散。他想讓我到阿姆斯特丹接替他的工作，可我妻子不

想搬家，所以我拒絕了他。

奧布里斯特：幾年之後，您得到在紐約現代美術館做展覽的機會。

于爾丹：1962 年，我告別了阿姆斯特丹市立美術館。1967 年，紐約現代美術館邀請我過去。你知道，紐約和阿姆斯特丹完全不同。紐約沒那麼開放，學術氣息更濃。桑德伯格在阿姆斯特丹創造出流動、活躍的結構，而紐約那邊區分更為嚴格。紐約現代美術館相對保守，因為主要靠富人贊助。阿姆斯特丹則不同，桑德伯格供職於政府部門，得以享受到另一種自由，能夠自主制定政策，他只需要說服阿姆斯特丹市市長。比如出版圖錄，就完全是他決定的。

奧布里斯特：您在圖錄方面也花了不少功夫。去年，波恩大學圖書館組織了一場別開生面的展覽「壓縮的美術館：策展人和他的書／蓬杜·于爾丹的出版世界」(Das gedruckte Museum: Kunstausstellungen und ihre Bücher, 1953-1996, Universit.ts und Landesbibliothek Bonn,1996／The Printed Museum of Pontus Hultén)，大約展出了您的 50 本出版物。很多出版物看起來像是您的展覽的延伸，有一些出版物本身就是藝術品。《Blandaren 圖錄箱》(Blandaren Box, 1954-1955)由多位藝術家聯手完成，再有就是那件奇妙的手提箱式圖錄(尚·丁格利個展，斯德哥爾摩現代美術館，1972)。您還發明了百科全書式圖錄，每冊都有 500-1000 頁，「巴黎─紐約」、「巴黎─柏林」、「巴黎─莫斯科」和「巴黎─巴黎」聯展因此聞名於世。可以說，圖錄和出版物對您也很重要。

于爾丹：是的，不過不像桑德伯格那麼在乎。他認為圖錄和出版物是展覽的一部份。他的所有展覽都體現出這一風格，我更喜歡多元風格。

奧布里斯特：1962 年，桑德伯格在阿姆斯特丹市立美術館策劃了「動態迷宮」（Dylaby-A Dynamic Labyrinth）。1966 年，您在斯德哥爾摩策劃了更具互動性的項目《她》「Hon（She-A Cathedral）」。這是一座里程碑式的躺著的娜娜雕塑，28 米長，9 米寬，6 米高。您能說說您和丁格利、尼基·德·聖法羅和培·奧洛夫·烏爾特韋特的合作嗎？

于爾丹：1961 年至 1962 年間，我和桑德伯格多次討論，想找幾位藝術家合作完成一次特定場所的裝置藝術展。他同意了。這樣，1962 年就展出了「動態迷宮」。後來，我想再進一步，邀請幾位藝術家合作完成一件大型作品。那幾年，「總體藝術」（Total Art）作品的名字反覆斟酌，「自由萬歲」（Vive la Liberté）以及「皇帝的新裝」（The Emperor's New Clothes）。1966 年早春，我終於邀請到尚·丁格利和尼基·德·聖法羅來與瑞典藝術家培·奧洛夫·烏爾特韋特合作，當然還有我自己。馬西亞勒·黑斯（Martial Raysse）在最後時刻退出，因為他被選去策劃威尼斯雙年展的法國館。當時的想法是：大家都不提前準備；每個人都不能打腹稿。第一天，我們討論如何組合一系列「路」（stations），就像耶穌受難十四處苦路一樣。第二天，我們開始打造「女性奪權」（Women Take Power）之路。沒有成功，我近乎絕望了。午飯的時候，我建議搭建一尊仰臥著的女性雕塑，在雕塑內部同時做幾個裝置。觀眾可以從女陰步入其中，這個主意讓大家瘋狂。我們用五週時間完成雕塑內外的設計，最後這座女性雕塑為 28 米長，9 米高。右乳那裡有家牛奶飲品店；左乳這裡有架觀看銀河的天象儀；心臟區有個看電視的機器人；胳

膊有間播放葛麗泰‧嘉寶（Greta Garbo）電影的小型影院；其中一條腿還有一個展覽古典大師臨摹品的畫廊。媒體預展那天，真把我們弄得筋疲力盡，第二天，報紙上悄無聲息。《時代》週刊大肆渲染了一番，於是大家都喜歡上了「她」（娜娜），就像馬歇爾‧麥克盧漢（Marshall Mcluhan）所說：「你躲不開的就是藝術。」那件作品似乎迎合了當時的某種風尚，可能就是大肆標榜的"性解放"吧。

奧布里斯特：1968 年，您在紐約現代美術館策劃了大型展覽「機械時代末期的機器」（The Machine as Seen at the End of the Mechanical Age）。這次展覽的前提是什麼？

于爾丹：紐約現代美術館邀請我去做關於動態藝術（kinetic art）的展覽。我告訴阿爾弗雷德‧巴爾這個題目太大，不如做一次更具批判性的機器主題展。對 1960 年代大多數藝術來說，機器都佔據中心地位。與此同時，機械時代正步入尾聲，新時代呼之欲出。我的展覽從達文西設計飛行器的草圖開始，以白南准（Nam June Paik）和丁格利的作品結束。整個展覽包括 200 多件雕塑、建築物、繪畫、建築和拼貼作品，還加入了電影。丁格利對機器真是癡迷，不管什麼類型。1960 年 3 月 17日，他展出了突破性的作品《向紐約致敬》（Hommage à New York），那是一件帶有自我毀滅性的作品。1960 年，理查‧胡森貝克（Richard Huelsenbeck）、杜象和我已經擬定了目錄，而丁格利想把他的朋友伊夫‧克萊因和雷蒙德‧安斯（Raymond Hains）帶到紐約。不過，最後卻沒成行。

奧布里斯特：18 世紀哲學家朱利安·奧弗雷·拉·美特利（Julien Offray de La Mettrie）在 1748 年曾著《人是機器》（*L'Homme-machine*）論述機器時代。您的機器主題展可以算是一首《人是機器》的安魂曲。

于爾丹：是的，也是頂點。那時候，紐約現代美術館也正值黃金時代，阿爾弗雷德·巴爾還在那兒，而勒內·達農庫爾（René d'Harnoncourt）擔任館長。

奧布里斯特：為什麼說是黃金時代？

于爾丹：他們都很傑出。那時候，沒人提到「預算」。今天可不行，首先討論的就是「預算」。那時候，沒有什麼不可能。「11th Hour」那次，我們需要從德克薩斯調運一台巴克明斯特·富勒（Buckminster Fuller）設計的機械三輪自動車（Dymaxion cars）。他們對我們說：「這可要花不少錢呢。」我們終究還是張羅到了。這是那個時代紐約現代美術館舉辦的最後一場重要的展覽。展覽開幕前沒多久，勒內·達農庫爾因事故去世，而巴爾也在前一年退休了。

奧布里斯特：您在斯德哥爾摩現代美術館任職期間，斯德哥爾摩和紐約之間交流很多。儘管如此，您仍然是歐洲第一個策劃大型美國藝術家個展的人，比如克萊斯·奧爾登伯格（Claes Oldenburg）和安迪·沃荷。斯德哥爾摩現代美術館 1964 年舉辦的「美國普普藝術」（Amerikansk POPKonst〔American Pop Art〕）展，應該算是歐洲第一次美國普普藝術展吧？

于爾丹：其中之一。我 1959 年去紐約訪問，回來後策劃了兩次普普藝術展。第一次是在 1962 年，介紹羅伯特・勞森伯格、賈斯培・瓊斯和其他一些藝術家的「四個美國人」（Four Americans）展覽。第二次是在 1964 年，介紹第二批普普藝術家，包括克萊斯・奧爾登伯格（Claes Oldenburg）、安迪・沃荷、羅依・李奇登斯坦（Roy Lichtenstein）、喬治・西格爾（George Segal）、詹姆斯・羅森奎斯特（James Rosenquist）、吉姆・丁恩（Jim Dine）和湯姆・威瑟爾曼（Tom Wesselmann）。

奧布里斯特：您和美國的連絡人是電氣工程師比利・克魯弗（Billy Klüver）吧？

于爾丹：比利當時在貝爾實驗室（Bell Labs）當研究員。1959 年，我到了紐約，開始給比利突擊講解當代藝術，他很慷慨地答應做斯德哥爾摩現代美術館和美國藝術家之間的聯絡人。很多藝術家都需要新科技支援。比利與勞森伯格、羅伯特・惠特曼（Robert Whitman）、弗雷德・華德豪爾（Fred Waldhauer）合作創立了「藝術與科技實驗」（EAT/ Experiments in Art and Technology）。很可惜，最後卻無疾而終。百事可樂公司資助他們策劃大阪世博會（Expo 70, Osaka）的青年館，他們借助中穀芙二子（Fujiko Nakaya）設計的《霧的雕塑》攏合圓拱形展館。在某種程度上，這次嘗試源於約翰・凱奇（John Cage）的理念：藝術品可以像一件樂器。展覽結束後，比利堅持要做一些現場音樂節目。一個月後，三四個藝術家表演結束後，百事可樂接管了這個項目──他們想做自動化程式。

奧布里斯特：1960 年代的藝術氛圍如何？比如說瑞典。

于爾丹：開放、寬容。最偉大的藝術之星是奧伊文德・法爾斯特羅姆（Oyvind Fahlström）。他英年早逝，1977 年吧。我策展生涯後期有三次瑞典藝術展：1968 年在巴黎裝飾藝術美術館（Musée des Arts Décoratifs）舉辦的「五角星」（Pentacle），關注了五位當代藝術家；1971 年在巴黎市立現代美術館（Musée d'Art moderne de la Ville de Paris）舉辦的「別樣瑞典」（Alternatives Suédoises），聚焦瑞典 1970 年代早期的藝術和生活；1982 年在紐約古根漢美術館舉辦大型展覽「睡美人」（Sleeping Beauty），佔用了整個美術館，其中包括兩個回顧展——阿斯格・尤恩（Asger Jorn）和法爾斯特羅姆。

奧布里斯特：您在 1960 年代策劃的很多展覽中並沒有突出這些藝術品。文獻和不同形式的參與變得同等重要。這是怎麼回事？

于爾丹：文獻讓我們激動萬分！杜象那些各式各樣的箱子中就有這種精神。我們開始謹慎地買書，比如特里斯唐・查拉（Tristan Tzara）的圖書館。當然，也有另一個維度：美術館工作室成為藝術活動中的重要組成部份。1968 年，我們重建了弗拉帝米爾・塔特林（Vladimir Tatlin）之塔，沒聘請外部的專家，只找來了在美術館工作的木匠。這種佈置展覽的方式開始醞釀出一種非凡的合作精神——我們做一個新展只需五天的時間。60 年代末期那段艱難的歲月中，我們就靠這種精神撐了過來。1968 年之後，一切都變得晦暗不明，文化氣候帶有某種混合了保守主義和可疑左派氣息的傷感，美術館脆弱不堪，不過我們還是靠多做研究型展覽撐過了那段艱難期。

奧布里斯特：1969 年，您還借用洛特雷阿蒙（Lautréamont）的名句，在斯德哥爾摩現代美術館策劃了諸如「人人可以寫詩歌！人人可以改變世界！」（Poetry Must Be Made by All! Transform the World!）之類的政治展，嘗試將革命團體和前衛藝術實踐結合起來。沒有原作，只有一面牆，任由各個團體往上面張貼各自的信條和目標。這次展覽是如何組織起來的呢？

于爾丹：它共分為五個部份—— 達達在巴黎（Dada in Paris）、新幾內亞伊阿特瑪爾部族祭祀（Ritual Celebrations of the Iatmul Tribe of New Guinea）、俄國藝術：1917-15（Russian Art, 1917-15）、超現實主義烏托邦（Surrealist Utopias ）和巴黎塗鴉：1968 年 5 月（Parisian Graf. ti, May'68）。整個展覽環繞變化中的世界，主要使用一些鋁片上的模型和照片副本。我們找了美術館中不同部門的人，讓他們充任動畫師和技工，就像一個大家庭，大家相互幫助。那時候跟現在完全不同，有很多志願者，大多數都是來幫忙佈展的藝術家。

奧布里斯特：您策劃的另一個著名展覽是「烏托邦和空想家：1871-1981」（Utopians and Visionaries: 1871-1981）。這次展覽始於巴黎公社，終於當代烏托邦。

于爾丹：這次展覽比「人人可以寫詩歌！」更具參與性。「烏托邦和空想家：1871-1981」比「人人可以寫詩歌！」晚兩年，是首例同類型的露天展覽。有一個部份是巴黎公社百年紀念，包括五個反映其目標的板塊：工作、金錢、學校、媒體和社區生活。美術館內有一個印刷廠，人們可以自己去印海報和傳單。圖片和畫作就夾在樹枝之間。還有一座妮

娜·切瑞（Neneh Cherry）的父親——偉大的爵士音樂家唐·切瑞（Don Cherry）——主管的音樂學校。我們在工作室安上一個巴克明斯特·富勒式穹頂。安裝的時候，真是有趣極了！還有一個電報機，可以讓觀眾向孟買、東京和紐約的人們提問。每個參與者都必須描述自己對未來的構想，說說 1981 年的世界是什麼樣子。

奧布里斯特：「人人可以寫詩歌！」和「烏托邦和空想家：1871-1981」是 1990 年代很多強調觀眾直接參與的展覽的先驅。

于爾丹：除了這些展覽，我們還組織了一系列晚會，結果有點過了頭。「人人可以寫詩歌！」展覽期間，越戰逃兵和黑豹黨（Black Pant thers）也過來了，想看看我們是否真的夠開放。一間公用屋被騰出來供黑豹黨支援委員會開會。就因為這些活動，議會控告我們動用公共資金搞革命。

奧布里斯特：談到這些展覽時，我很容易想到您那些有關斯德哥爾摩文化中心（Kulturhuset, Stockholm）的宏偉計畫。很多人都說這是介乎於實驗室、工作室、畫室、劇場和美術館之間的空間，某種意義上說就是龐畢度培植出來的種子。

于爾丹：這種說法接近事實。1967 年，我們為斯德哥爾摩市設計文化中心。我們想讓觀眾的參與較之以往更為直接，更為深入，更具操作性。換句話說，觀眾可以在我們的工作室中直接參與並自由討論日常生活中的一切（比如媒體如何對待新鮮事物）。斯德哥爾摩比巴黎小得多，計畫中的斯德哥爾摩文化中心也比龐畢度更具革命性。博堡（Beaubourg）

就是由龐畢度看到的 1968 年所派生出的一個產物。

奧布里斯特：您為斯德哥爾摩文化中心設計的藍圖中，每一層都被賦予一種功能。對這樣一種機構來說，如何推動跨領域性和互動性？

于爾丹：當時是這樣設計的：你每上一層，就會遇到比前一層更為複雜的景象。底層完全開放，提供新聞類原始資訊；我們打算安裝電報機，提供各種線上新聞。其他幾層準備佈置一些臨時展覽和餐廳。餐廳很重要，因為觀眾需要駐足和聚集。第六層，我們才展出藏品。很不幸，我們的設想落空了。議會和政客接管了文化中心。不過，那時候的準備工作對我後來在龐畢度幫助很大。

奧布里斯特：1977 年您和卡斯帕·孔尼格（Kasper König）合作，在龐畢度舉辦了河原溫（On Kawara）個展。談一談這次展覽吧。

于爾丹：我在斯德哥爾摩遇到了河原溫，他當時住在現代美術館名下的一間公寓內，住了將近一年。我們成了朋友。我一直認為他是一位最重要的概念藝術家。那次展覽收入了他那一年創作的所有作品。巴黎方面的媒體完全沒有反應，一篇評論文章都沒有！

奧布里斯特：您如何看待現在的龐畢度？

于爾丹：我不常去了。我曾回去當顧問，事實證明這是一個錯誤。我不會再回去了，這是個原則性的問題。

奧布里斯特：倫敦當代藝術學會（Institute of Comtemporary Arts）總是經營電影院、酒吧和展覽空間，這與您為斯德哥爾摩文化中心設計的多層面、跨領域角色有何不同？

于爾丹：關鍵在於藏品。安德列・馬勒侯（André Malraux）創建文化中心（Maisons de la Culture）的努力難免失敗，因為他只是想搞實驗劇場。他並沒有思考怎麼經營一家美術館，這就是他的文化中心破產的原因。藏品才是美術館的基石，這使得它在面臨諸如館長被解雇這樣的困境時也能安然無恙地保存下來。瓦勒里・季斯卡・德斯坦（Valéry Giscard d'Estaing）就任總統的時候，一些頑固派質問龐畢度為什麼要與捐贈人產生糾紛。為什麼不把藏品留在東京宮（Palais de Tokyo），另建一座沒有藏品的美術館？很多人都向我們施壓。最後，我還是說服了羅貝爾・博爾達（Robert Bordaz），讓他明白這麼做有多危險。最後，藏品和專案總算保留了下來。

奧布里斯特：這麼說來，您反對將藏品和展覽分離的做法？

于爾丹：是的，否則就沒有基石了。後來我當上波恩美術館藝術總監，也親眼目睹過當代藝術空間有多麼脆弱。一旦有人覺得開銷太大，就得關閉。什麼都不會留下，不留一絲痕跡。可能會有一些圖錄，不過也就這些了。那種脆弱感實在是太恐怖了。不過，這還不是我不遺餘力強調藏品的唯一原因。說實話，我覺得藏品和臨時展覽之間的相遇著實有趣，能帶給人豐富的體驗。看過一次河原溫個展，再去欣賞一下有關他的藏品，這種體驗遠遠超出兩者的疊加。有一股說不清的暗流湧動——這就是藏品的真正價值所在。藏品不是一個供休息的庇護所，而是能量

之源，對策展人與觀眾都是如此。

奧布里斯特：您總說展覽之後一定要有一本嚴肅的學術專著。1980 年代您在策劃一系列多年來對您影響深遠的重要藝術家的回顧展時，這一點尤其重要吧？

于爾丹：是的。有機會實現這個心願，實在是很美妙。我喜歡威尼斯格拉西宮的丁格利回顧展和波恩美術館的山姆・法蘭西斯回顧展。這些展覽都是在我和藝術家們親密交談後產生的，也標誌著我和他們那些年美好的友誼。

奧布里斯特：您還鍾愛其他哪些展覽？

于爾丹：1986 年，我策劃了「未來主義」（Futurismo & Futurismi）。那是義大利首次未來主義派藝術展（威尼斯格拉西宮），分為三個部份：未來主義的先驅、未來主義和未來主義對 1930 年前藝術的影響。這次展覽很經典，一定程度上是因為圖錄做得好：收入了所有作品，還包括 200 多頁的文獻檔案，一共售出 270,000 冊。朱塞佩・阿爾欽博托（Guiseppe Arcimboldo）展是為了紀念阿爾弗雷德・巴爾，引起了義大利媒體的反感，因為他們總把巴爾叫做「雞尾酒會的導演」。1993 年，我在威尼斯格拉西宮策劃了杜象展，集合文獻和作品，討論了諸如現成品《大玻璃》（Large Glass, 1915-1923）和「移動美術館」（portable museum）之類的話題。

奧布里斯特：1985 年在威尼斯軍械庫（Campo dell'Arsenale in

Venice）舉辦的克萊斯·奧爾登伯格的偶發藝術「小刀的旅程」（Il Corso del Coltello / The Knife's Course）又如何呢？

于爾丹：奧爾登伯格凡事都親力親為，展覽組織者僅僅負責調解糾紛。不過，這也是一場很精彩的表演。其中一件很重要的道具刀船（Knife Ship）現在收藏在洛杉磯當代美術館。我扮演一個拳擊手：普里莫·斯波爾蒂庫斯（Primo Sportycuss）。他買了一件古代的戲服，上面畫著聖狄奧多爾（St Theodore）和一條鱷魚跟聖馬可（San Marco）的凱米拉（Chimera）爭鬥的情景。弗蘭克·蓋瑞（Frank Gehry）扮演一個來自威尼斯的理髮師。庫茲耶·凡·布呂根（Coosje van Bruggen）扮演一個發現歐洲的美國藝術家。整場表演持續了三個晚上，可以說靈感四溢。我們玩得很開心。

奧布里斯特：1980 年，您應邀去洛杉磯策劃創建一座當代美術館，就是後來的洛杉磯當代美術館。這個項目是如何發起的？

于爾丹：一群藝術家（包括山姆·法蘭西斯和羅伯特·厄文）想創建一座當代美術館，便邀請我去和他們合作。我和他們相處很愉快。贊助人就沒有那麼好相處了，幾乎沒募集到什麼資金。1983 年的第一次展覽叫做「首展」（The First Show），包括從八家藏館收集來的畫作和雕塑（1940-1980）。我們是想看看藝術收藏是怎麼回事。第二次展覽叫做「汽車和文化」（The Automobile and Culture, 1984），梳理作為日常裝備和意象的汽車發展史，包括三十多輛現實中的車。我花了四年時間籌集資金，最後不得不離開，因為遠離了我的本行。我成了一個資金籌集人，而不是美術館館長。

奧布里斯特：1985 年您回到巴黎，和丹尼爾‧布倫一起創建了巴黎造型藝術高級研究院。您能講一講這座實驗室型的學校嗎？

于爾丹：類似於咖啡屋。人們可以每天在這兒碰個頭。沒有什麼架構，也沒有什麼權威。這個主意是我和當時的巴黎市長雅克‧席哈克（Jacques Chirac）商量出來的。我們任命了四位教授：布倫、薩爾吉斯、塞爾日‧福謝羅和我自己。從開始籌畫算起，一共延續了十年。然後，巴黎市政府突然決定停辦。我們那時候邀請了很多藝術家、策展人、建築師和電影製作人，他們都來了。一年平均只有 20 個學生，我們一整年都待在一起。這些學生其實都已經從藝術學校畢業，應該改稱他們藝術家。他們每人都能得到一筆津貼。我們一起探險——比如去列寧格勒組織一次特定場所展和去韓國大田（Taejon）修建一座雕塑公園。對我來說，那段經歷很寶貴。

奧布里斯特：列舉幾位您的學生吧。

于爾丹：阿布薩隆（Absalon）、派翠克‧寇里龍（Patrick Corillon）、陳箴、楊‧思凡諾松（Jan Svenungsson），還有其他一些人。

奧布里斯特：1991 年，您擔任波恩美術館藝術總監。那時候，您最重要的展覽有哪些？

于爾丹：那時候我策劃了五個展覽。其中之一是尼基‧德‧聖法羅回顧展（1992）。另一個專題展梳理了 20 世紀藝術發展史上的里程碑式作品，叫做「藝術地標：20 世紀的重要藝術作品」（Territorium Artis.

Schlüsselwerke der Kunst des 20. Jahrhunderts〔Territory Art.Key Works of the Art of the Twentieth Century〕, 1992），從奧古斯特・羅丹（Auguste Rodin）和米哈伊爾・弗呂貝爾（Michail Wrubel）跨越到傑夫・昆斯（Jeff Koons）、珍妮・霍爾澤（Jenny Holzer）和漢斯・哈克（Hans Haacke）。還有一個山姆・法蘭西斯回顧展。再有就是兩個相似的館藏展：展出斯德哥爾摩現代美術館藏品的「偉大的收藏 IV：斯德哥爾摩現代美術館到波恩」（The Great Collections IV: Moderna Museet Stockholm comes to Bonn, 1996）以及展出紐約現代美術館藏品的「偉大的收藏 I：從塞尚到波洛克」（The Great Collections I: The Museum of Modern Art, New York. From Cézanne to Pollock, 1992）。

奧布里斯特：在您看來，1990 年代的藝術界是什麼樣的？

于爾丹：我看不到連貫性，似乎存在危機。不過，也有充滿勇氣的時刻。最重要的是，比起 1950 年代我剛出道那時候，公眾對藝術的興趣大了很多。

奧布里斯特：您現在忙些什麼呢？

于爾丹：巴塞爾的尚・丁格利美術館剛開館。我在寫一本書，回憶龐畢度中心的緣起，書名叫《關於龐畢度的一切》（*Beaubourg de justesse/ Beaubourg, Just About*）。同時，我也在寫回憶錄。

約翰內斯·克拉德斯

1924 年生於德國克雷菲爾德（Krefeld），2009 年逝世於此地。

1967 年至 1985 年，約翰內斯·克拉德斯擔任門興格拉德巴赫阿布泰貝格市立美術館（the Städtisches Museum Abteiberg in Mönchengladbach）館長。他幫助約瑟夫·波依斯（Joseph Beuys）及其他藝術家獲得國際聲譽。1972 年，參與策劃了德國第五屆卡塞爾文獻展。1982 年至 1984 年，擔任威尼斯雙年展德國館總策劃。

《TRANS》這篇專訪 1999 年完成於克雷菲爾德，第 9-10 期（紐約，2001），第 1 版；《漢斯·烏爾里希·奧布里斯特》第一卷（Hans Ulrich Obrist, vol.I），米蘭 Charta Books 出版公司，2003，155 頁，第 2 版；法語版 *L'effet papillon*（1989-2007，蘇黎世 JRP|Ringier 出版社，2008），第 3 版，題為〈訪談約翰內斯·克拉德斯〉（Entretien avec Johannes Cladders），167 頁。克利斯蒂安·施托茨（Christine Stotz）和帕斯卡萊·維利（Pascale Willi），德譯英。

Johannes C

adders

奧布里斯特：說說一切是如何開始的吧。您何時入行？還記得第一次展覽嗎？

約翰內斯·克拉德斯（以下簡稱克拉德斯）：說實話，我在克雷菲爾德市德皇威廉美術館（Kaiser Wilhelm Museum）和豪斯朗格美術館（Museum Haus Lange）都曾當過館長助理，可以說是傳統的美術館生涯。1950年代和1960年代早期，保羅·文貝爾（Paul Wember）做館長的時候，整個德國也就那裡敢展出當代藝術。我學到很多，有機會結識很多藝術家，特別是流行的新寫實主義藝術家和普普藝術家。1967年，門興格拉德巴赫阿布泰貝格市立美術館館長空缺，於是我就去應聘。從那時起，我開始獨立思考和工作。我第一次策劃的是約瑟夫·波依斯個展。那時候，他46歲，還沒有在任何大美術館舉辦過回顧展。可以說是平地驚雷。一夜之間，美術館名聲遠揚。

奧布里斯特：是在以後展覽所用的空間？

克拉德斯：不，是在俾斯麥大街（Bismarckstrasse），臨時挪出一塊地。其實就是一處專門辦展覽用的私人住宅。一開始，我的關注點就是當下——眼前的當下——我認為「當下」對藝術發展至關重要。換句話說，我從未對大眾品味妥協，也從沒做過相應的展覽。藝術家的作品固然值得尊重，但藝術終歸還是要往前進！我總在努力發掘新觀念。你知道，「藝術定義藝術！」我的一切策劃都是以此為基礎。因為資金不寬裕，第二次展覽就得從身邊下手。後來，我展出了埃爾溫·黑里斯（Erwin Heerich）的紙板作品。

奧布里斯特：怎麼會想到做目錄盒呢？

克拉德斯：算是急中生智吧。那時候，資金緊張，我又不想做那種薄薄的小冊子。當時想做一些有體積的東西，能擱在書架上。盒子很有空間體積，你買什麼，都能放進去。有了這個念頭，我就去找波依斯，告訴他有一台印刷機能夠免費複印他的目錄，只是尺寸不太夠，可能會太薄。我問他：「你能幫忙做點什麼嗎？」他答應用毛氈做點東西。就這樣，我們把目錄盒給塞滿了。

奧布里斯特：也就是說，是和波依斯商量後決定的？

克拉德斯：他支持我做一個盒子。我就跟他討論盒子的形狀，主要是尺寸。我們不想要常規尺寸，想做點與眾不同的。就是這一次，波依斯製了版。後來的展覽，我們就都用同一尺寸了。我記得當時跟他說想印300 份。他想了想，說：「我不喜歡。這個數字太怪，太規整了。要不還是印 330 份吧？要是能印 333 份，就更完美了。」後來，我每次都不湊整數量，即便是大一些的版本。

奧布里斯特：從哪次展覽開始，您搬離了臨時空間？

克拉德斯：我剛到門興格拉德巴赫的時候，美術館就像一處臨時空間。我還是去了，因為市政府打算修建一座新美術館。館址已經討論了很長時間。我是 1967 年到門興格拉德巴赫，而館址一直到 1970 年才敲定。1972 年，我有機會認識建築師漢斯・霍萊因（Hans Hollein），市政府委託他設計新館。直到 1975 年才完成規劃，而新館竣工則等到 1982 年

了。這樣算起來，我在這個"居住"空間工作了十五年。

奧布里斯特：像目錄盒這樣臨時的解決方案，實在是個有趣的話題。您又被迫急中生智了，很多藝術家也曾如此。藝術家們一遍遍地告訴我，這種空間對他們有多麼重要。

克拉德斯：確實重要。首先，年輕的藝術家們在那段時間還沒有大作問世，我指那種可以做大型回顧展的作品。再說，多數人從未在美術館中辦過個展。他們通常是與商業畫廊合作，能利用的空間很有限。此外，藝術家們都不願跟美術館這種神聖殿堂打交道，都想著如何迴避。儘管我們的機構在名義和法律上是一家美術館，但很多方面更像私人空間——也許和展覽氣氛及我的經營模式有關吧。我做了很多本不該我做的決定，但沒人介意，沒有什麼委員會來規定藝術家該展覽些什麼和什麼時間展覽。

奧布里斯特：這樣說來，沒有官僚體制？

克拉德斯：是的。就因為這樣，我才能與那些對美術館抱有疑慮的藝術家輕鬆交往。其他一些地方的情況很是惱人，甚至毫無進展。幸好，我沒遇到這些問題。

奧布里斯特：是否可以說門興格拉德巴赫得天獨厚，更適於創建實驗情境而非再現情境？

克拉德斯：正是這樣！

奧布里斯特：如果有人問哈樂德·塞曼（Harald Szeemann）或者其他1960年代的策展人，他們多半會說那時候歐洲沒幾個有趣的地方。您認為呢？

克拉德斯：阿姆斯特丹、伯恩和克雷菲爾德算是吧。不過我離開沒多久，德皇威廉美術館就閉館翻修了。豪斯朗格美術館也關了門，因為它不屬於政府。朗格的繼承人決定不再續租，展覽也就無法舉辦。因此，德國唯一享譽世界的地方就這樣沉寂一時。我有機會減輕克雷菲爾德一直獨自承擔的重任。事實證明，我很快便抓住了機會。

奧布里斯特：還有其他美術館館長投身當代藝術的嗎？

克拉德斯：其實沒有。漢諾威有幾位美術館館長，比如維爾納·施馬倫巴赫（Werner Schmalenbach），但他們都展出迎合大眾品味的作品。而致力於定義「藝術」這個詞，為美術館做出貢獻的工作，卻乏人問津。他們的展覽抱著與克雷菲爾德和門興格拉德巴赫完全不同的目的。我可不想讓我的工作墮落成買賣。你想想：預算如此，我只好如此這般地依次組織早已確定下來的展覽。不！我的有些展覽完全是即興之作，每天都有變化。遇到認識了一段時間的藝術家，就抓準時機問他們：「下個月有空嗎？」錢不是問題。當然，錢是不可少的，但創意卻在一念之間。

奧布里斯特：亞歷山大·杜爾納（Alexander Dorner）的論著談到了這種即興創作。

克拉德斯：早在 1950 年代，我就對杜爾納感興趣。他是少數能夠認真思考美術館功能的人。他不是那種得過且過、不加質詢的人；他會融會貫通，形成一種供我仿效的理念。我一直相信藝術家創造作品，而社會將其轉化為藝術品。這種觀念，杜象和其他人早已提出。大多數情況下，美術館沒能意識到這種觀念帶來的影響。我總是把自己當做藝術的「聯合制作人」。別誤會，我並不是說要對藝術家們發號指令：嘿，聽著，把左上角塗成紅色。我只是參與其中，作為協調者，協助他們將作品轉化為藝術品。如此一來，我就十分清楚自己的工作了：不需要為那些公認的藝術品做些什麼。相反地，我感興趣的是那些還沒被公眾接受的作品，那些還沒成為藝術品的作品。

奧布里斯特：在您看來，除了亞歷山大·杜爾納，過去和現在還有哪些重要人物？

克拉德斯：一時也想不到。威廉·桑德伯格（Willem Sandberg）對我影響很大，還有其他很多人。

奧布里斯特：為什麼桑德伯格那麼重要？

克拉德斯：說到桑德伯格讓我內心澎湃，因為他完全顛覆了與藝術緊密相關的傳統美術館的定義，甚至比杜爾納走得還遠。他在 "Nü" 雜誌上傳播的觀念摒棄了美術館作為永久展覽的陳舊概念，這在 1960 年代初期掀起一場軒然大波。他曾說，藝術品應該被保存下來，適時拿出來從容不迫地展覽。所有由機構評估藝術品的舊習都應該革除，就好像你完全可以在掛著畫作的美術館牆邊打乒乓球。

奧布里斯特：藝術和生活相結合？

克拉德斯：將生活和藝術完全結合起來，當然需要摒棄美術館這種機構——至少從傳統意義上來理解。桑德伯格的想法跟我不謀而合，雖說我在門興格拉德巴赫工作時，對他的想法在現實操作中略有調整。

奧布里斯特：為什麼會想到要調整？

克拉德斯：最初是對「美術館」這個術語的爭議吧。我不同意當時盛行的一種觀點：認為改換另一個術語就可以解決一切與美術館相關的問題。和"反藝術"（anti-art）相似，"反美術館"（anti-museum）這個概念的發展是為了復甦"美術館"的概念。不過，儘管有了"anti"，我還是不想完全丟掉「美術館」這個術語。這可能是我和桑德伯格最大的差異。和他不同，我試過在美術館史及其發展史的語境中解釋我的觀點。我曾在一本出版物上寫道：「美術館裡打乒乓球固無不可，但掛在牆上的畫作還是應該挪開，以免造成干擾……」。

奧布里斯特：蓬杜·于爾丹（Pontus Hultén）接受我採訪時，曾談到藝術和生活與美術館——特別是斯德哥爾摩文化中心——的關係。1960年代末，文化中心在斯德哥爾摩至關重要，是一個跨領域的烏托邦。文化中心融合餐館、工作坊、互動區和實驗室，模糊了藝術和生活的界限。不過，他卻強調說，「分離」一直是文化中心一個重要層面，儘管從未實現。後來在龐畢度，他終於得以實現。無論如何，藏品最為重要。這跟您的話很相似：可以在美術館裡打乒乓球，但展覽應該在別處。

克拉德斯：正是如此。我也抱持這種態度。我想保留美術館原具的功能，貼上新標籤並不意味著舊瓶裝了新酒——我們非得自己動手不可。我們需要改變內心的態度，不能將藝術簡單地定義為受到公眾認可的作品。我們必須不遺餘力地讓藝術品在被接受的過程中繼續演變。僅僅添上一個咖啡館、一座遊樂場和一間工作室，並不能讓藝術更接近生活，美術館的困境也得不到解決。美術館面對的難題只能靠居中調解：一方面，我們有責任讓作品成為藝術品；另一方面，我們有義務珍藏已有的藝術品，防止其被歷史遺棄。這就是我的觀點。因此，我想要一座傳統美術館。我選擇"反美術館"這個術語，因為我認定"反藝術"並非指永遠成不了藝術品的東西，而是指推動藝術不斷更新的東西。這並不是個否定稱謂，反而是帶有強烈的肯定意味。換句話說就是持續不斷地創造的過程。雖說機構本身並不能產出作品，卻扮演了一個旁觀者的角色，最終贏得公眾的認可並將作品轉化為藝術品。

奧布里斯特：哪些藝術家影響您形成自己的美術館理念？

克拉德斯：確實不少。美術館是藝術界的主要議題之一。丹尼爾·布倫（Daniel Buren）和馬塞爾·布達埃爾（Marcel Broodthaers）令我印象深刻。一般說來，我和每位藝術家就合作一次。我可不想跟畫廊一樣，反反覆覆只展出同一位藝術家的作品。不過，我卻為丹尼爾·布倫做過兩次展覽。

奧布里斯特：來看看您的目錄盒吧。顯然，幾乎沒有聯展，能說說原因嗎？您在第五屆卡塞爾文獻展上的陳述也很有趣。1972年，哈樂德·塞曼向您發出邀請。您當時聲稱：要深化，不要延伸。您深化了個體角色，展出了

諸如布達埃爾、波依斯、費里歐（Filliou）等藝術家的作品。

克拉德斯：哈樂德當時想做一個「個人神話」的展覽，問我願不願意參與。我告訴他：「你的命名違背了我自己的藝術理念，根本無法認同這樣的命題。在我看來，每件藝術作品都是個人神話。」我對給某個流派或者某次運動施洗命名實在不感興趣，但很多策展人都經常這麼做。就拿「新寫實主義」來說吧。這個術語可不是來自尚‧丁格利（Jean Tinguely）、伊夫‧克萊因（Yves Klein）或者其他某位被歸入其中的藝術家，他們原本不屬於一個團體，但卻被硬塞進同一個派別。我想讓藝術自己做主，始終把藝術看成藝術家的個體實踐。要想盡可能純粹地展出藝術品，只能靠個展。花三週時間展出二十位藝術家，每位都選一件代表作，這種事絕不是我的行事風格。這種做法並不能讓觀眾瞭解某一位藝術家，展覽應該首先關注能體現個體藝術家風格的作品。正因如此，我很少組織聯展或者主題展。

奧布里斯特：能談談首次布達埃爾個展嗎？

克拉德斯：1970 年或者 1971 年吧。那次個展處理電影和物體的關係，探討兩者如何相互轉化。我們放映他拍過的所有電影，展出電影道具——一把椅子、一幅世界地圖、一支煙斗、幾張日曆——就像展出牆上掛著的藝術品一樣。

奧布里斯特：展出之前，和布達埃爾有過交談嗎？

克拉德斯：有，談了很久。

奧布里斯特：這是否意味著您的展覽源自與藝術家的深度交流？

克拉德斯：是的，每次都是這樣。即便有些展覽是即興之舉，其實與藝術家之間的交流早就展開了。我和很多藝術家都是老朋友了。

奧布里斯特：您如何看待藝術界的持續加速？現在，展覽的數量隨時都在激增。

克拉德斯：人為的惡果。我們提到過好幾次的策展人都很成功，比如塞曼和于爾丹。他們不管做什麼，都會成為新聞。現在，美術館都會大肆渲染，就是為了出名。我們那時候，卻一點也不在乎名聲。從前每次舉辦新展都會招來質疑的流言蜚語，換在今天就再也不會發生這樣的事情了。現在，很多人老想著儘快獲利，他們總說：「我們也必須這麼做。」於是──當然，我有些誇張──每座城市和村莊都會有當代美術館。可用的資源被消耗殆盡，除非你想把每一個地區的每一個藝術家都展出一遍。誰要是稍微嶄露頭角，馬上有二十五家機構找上門來。放在以前，一位藝術家最多同時收到三家的邀請。

奧布里斯特：問題在於藝術機構和藝術家漸行漸遠。

克拉德斯：確實如此。藝術機構和藝術家之間的聯繫被割裂了。藝術機構對自己和贊助人大加推崇，卻完全無視它們的主要功能──將作品轉化為藝術品。藝術機構確認自己作為一個機構的身份，當然會越來越重視觀眾數量。這是怎麼一回事？作品的品質不能由觀眾的數量來衡量。荷蘭就是一個例子。在荷蘭，任何自稱是藝術家的人都能得到財政援

助。我們只好盼望這個國家正在生產一個又一個天才，因為藝術生產者的物質需求被滿足了。很可惜，沒有一個藝術家是這樣冒出頭的，這也不是產生藝術的方式。

奧布里斯特：您曾經決定不再繼續做這種美術館。為什麼做出這樣的決定？

克拉德斯：不，現在想來，那時候其實可以學會如何去經營。我本打算1982 年美術館開館時隱退，可轉念一想：大概每個人都會批評我提出一套未經驗證的方案就離開吧。於是我留了下來，又待了三年。這是一個原因，另一個原因來自藝術本身。

我急切地尋找具創新能量的藝術，我不想效仿那些藝術商人，打造同一批藝術家。藝術的商業操作氣息從四面八方襲來，可我不願投身其中。我在那裡看不到半點藝術的潛力。

奧布里斯特：1990 年代的藝術家從 1960 年代和 1970 年代中汲取靈感，您對此怎麼看？

克拉德斯：到 1989 年，我已經退出美術館界很長一段時間了。也許是年紀大了，我在藝術作品中總能一再認出被盜用和重複利用的元素。我並不是說這樣做就不會產生有價值的作品。藝術家並不僅僅是複製東西，而是將它們作為起點從而開拓創新其他東西。早在 1960 年代我就認識到了這一點。新寫實主義中有很多對杜象和達達主義的指涉，我不會對他們吹毛求疵，正像他們所說，「沒人是從月球上掉下來的」。每個人都可溯源於傳統。

奧布里斯特：1990 年代的展覽中，有您感興趣的嗎？

克拉德斯：我對弗朗茲‧韋斯特（Franz West）感興趣。他從很多地方汲取了養料，從激浪派到新寫實主義。不過，他又加入了很奇特的奧地利超現實主義，這在前兩個流派中卻未曾見過。這種風格孕育了一種新的思維方式，一種全新的體驗，這兩點在超現實主義中佔有重要位置，與佛洛依德心理學也密切相關。我很著迷。如果說新現實主義和其他人利用廢料（請容許我這麼隨意稱呼）帶有物質傾向的話，弗朗茲‧韋斯特就帶來了全然不同的維度，本質上是非物質的。夢魘可不曾在阿爾曼（Arman）的作品中出現。我相信，這些新的趨勢會延續下去。算不上最年輕，但仍扮演著主導角色的有克利斯蒂安‧波爾坦斯基（Christian Boltanski）等人。我個人青睞的、年輕一些的藝術家包括沃爾夫岡‧萊伯（Wolfgang Laib）、居斯帕‧皮諾內（Giuseppe Penone）和洛泰爾‧鮑姆嘉通（Lothar Baumgarten）。1980 年代，我和他們都有過合作。

奧布里斯特：最後，讓我們來聊聊新建的漢斯‧霍萊因大廈吧。1970 年代的時候，您就策劃過一次漢斯‧霍萊因（Hans Hollein）個展，大廈就是那次對話的產物。到底是怎樣的對話呢？

克拉德斯：對話始於一次以死亡為主題的展覽。那時候，我們正做著準備，便有機會討論一座新美術館的設計。當然，一切都只是構想。後來，修建新美術館時，我建議別競標，全權委託一位打初稿起便與美術館員工緊密合作的建築師。我當時推薦了漢斯‧霍萊因，這就是開端。當然，整件事情十分複雜，難以解釋清楚。美術館的服務功能並沒得到優先考慮。不管是咖啡館、繪畫班、演講廳還是"乒乓球室"，我一直將其當做

服務功能，整座建築的構造便是證明。我們可不想將這些功能設置在美術館週邊，而想嵌入美術館內部。每個觀眾都應該覺得這些僅僅是美術館內的「服務」。正因如此，要進咖啡廳，必須先進美術館。一般說來，街角拐個彎，就能走進美術館的咖啡廳了。可我絕不會妥協。你要想在這裡喝上一杯便宜的咖啡，首先就得忍受藝術的交叉攻擊。我得說清楚，設計者不是我。漢斯・霍萊因才是建築師，所有的主意都是他想出來的。

奧布里斯特：您想避免今天大多數美術館遇到的窘境，即邊緣功能成了主要功能。

克拉德斯：我想反其道而行。在不忽視這些邊緣功能的同時又突顯主體功能。我想重新和人們強調它的主要功能，美術館就是美術館。

　　另外，我還想創建一座民主的美術館。獨裁的或專制的東西總是相似的。我心目中的美術館沒有預定路徑，我渴望看到的是一種衝突，當然，不是同一間展廳裡的相互衝突。我推崇一種透明的視角，比方說，我在某位藝術家的專廳內欣賞一幅作品，其他廳內的其他作品也會同時映入眼簾，即使只是用眼角餘光掃了它一眼。

奧布里斯特：沒有隔離的白盒子（White cubes）？

克拉德斯：對。還有，我想盡可能用建築溝通，而不是語言。迷宮就有這樣的溝通功能，迷失在叢林中的人總會記得引導他回家的每一朵蘭花，因為他總會對自己說：「我之前見過這一朵。」我想設計一座帶有叢林特質的建築，在其中迷路，逼迫自己去尋找路標。在我看來，漢斯・

霍萊因完美地解決了這一問題。他也想使用建築史上的某些原型，比如萬神殿穹頂。於是，一間小廳便安上了穹頂，對應萬神殿中的一處原跡，我們接受的教育告訴我們，這是合理的文化空間。這間展廳展出的一切都被當做文化，也就是說，成了文化語彙的一部份。我想讓大多數觀眾不覺得這裡展示著藝術品，想讓他們在建築語境中進行文化討論——即使可能的結果是這樣的作品不會滿足每個人的需求。

奧布里斯特：這就是美術館的首要功能？

克拉德斯：是的，這是美術館的基本理念，但必須由其自身的建築結構元素來加以支撐。美術館是非語言的調解系統。立場或者民主化（意味著觀眾自己決定）的問題，都歸這個調節系統管理。我不想執著於那些認定觀眾應該醉心於藝術的理念。觀眾們可以在咖啡廳喝上一杯，但他們是在美術館的語境內，而且能夠感受得到。

尚·里爾寧

1934 年出生，2005 年逝於荷蘭艾恩德霍芬（Eindhoven）。
除了其他職業外，尚·里爾寧還在 1964 年至 1973 年間擔任艾恩德霍芬市立范阿貝美術館
（Stedelijk Van Abbemuseum in Eindhoven）館長。1968 年，他和阿諾德·博多（Arnold
Bode）成為第四屆卡塞爾文獻展的決定性人物。

這篇專訪 2002 年完成於尚·里爾寧在阿姆斯特丹的家中。
保羅·奧尼爾（Paul O'Neill）編著《策展主題》（*Curating Subjects*），初版，倫敦，2007，第
132 頁。

Jean Leerin

奧布里斯特：我們從頭開始吧。您是如何成為策展人？當時學了些什麼？

尚・里爾寧（以下簡稱里爾寧）：我沒修過藝術史或者相關課程，當時在台夫特（Delft）學建築。即便準備當建築工程師，我也還在做展覽。我策劃的第一次展覽是在台夫特王子博物館（Museum Het Prinsenhof Delft）舉辦的，有關上個世紀的宗教藝術。

奧布里斯特：是在哪一年呢？

里爾寧：1958 年。從 1956 年到 1958 年，我都在準備這次展覽。展覽是在 1958 年 1 月舉辦的。完成建築學業並當上工程師後，我必須去服兵役（1963）。服兵役之前（1962），我和幾個朋友在同一家博物館策劃了另一次展覽，主題是自治建築。

奧布里斯特：這次展覽涉及哪些建築師？或者說，有什麼樣的項目？

里爾寧：當然，建築佔據最大比重。從皮拉內西（Piranesi）開始，接著是布雷（Etienne-Louis Boullée）和勒杜（Ledoux），直到幾位現在的美國建築師的作品，比如弗蘭克・萊特（F.L. Wright）和路易斯・康（Louis Kahn）。小部份涉及藝術品，比如特奧・范・杜斯伯格（Theo van Doesburg）和當時盛行的零運動（Zero Movement）。

奧布里斯特：討論建築和烏托邦的關係？

里爾寧：你要這麼說也未嘗不可，比如生活在法國大革命期間的布雷，

他的建築作品很少，現在保留下來的大多是些精美的版畫。他完成了好些大型畫作，只用黑白雙色，配上陰影。接下來就是勒杜、阿道夫·路斯（Adolf Loos）、風格派（De Stijl）、烏特勒支（Utrecht）建築和那個時代的最新建築。因為我有這些策展經驗，朋友們便鼓勵我去艾恩德霍芬市立范阿貝美術館應聘。美術館當時正在物色新任館長。我去了，出乎意料的是，篩選後居然只剩下我一個人。

奧布里斯特：這麼說來，您就從建築工程師改行當美術館館長了。克里斯·德爾康（Chris Dercon）曾經對我說過，這就是您影響了那麼多年輕策展人的一個重要原因。跨領域性在您的實踐中佔據核心地位。擔任艾恩德霍芬市立范阿貝美術館館長期間，您是如何做到的？

里爾寧：沒錯。一開始，我的興趣就放在交叉面上。我的最新著作《藝術中的造型建築：造型藝術與建築》（*Beeldarchitectuur en Kunst: het samengaan van architectuur en beeldende kunst*, 2001）就討論了這個話題：圖像、建築和藝術的相互關係。我追溯到古埃及時代，審視了從那時起到1990年這些關係的形態。

奧布里斯特：您突然擔任艾恩德霍芬市立范阿貝美術館館長，當時心裡有什麼構想或者項目嗎？

里爾寧：那時候，我對跨領域性的興趣已然成形，對風格派藝術家也很感興趣。策劃台夫特那次展覽時，我就研究過他們。我很喜歡埃爾·利西茨基（El Lissitzky）。不過，我在艾恩德霍芬市立范阿貝美術館的第一次展覽則與藝術和戲劇有關。當時艾恩德霍芬的新劇院開業，恰好彼

此呼應。我抓住這次機會，策劃了第一次展覽，那是在 1964 年 9 月到
10 月。

奧布里斯特：哪些策展人對您有過影響？威廉·桑德伯格（Willem Sandberg）？

里爾寧：是的。我那時已經認識他了，他甚至還為我給艾恩德霍芬市立
范阿貝美術館寫過推薦信。他是一個了不起的人。不知怎的，年輕一代
都知道他在海外的名聲。儘管很多批評家不贊同他的策略與方針，但我
很欽佩他。他真是一個工作狂，每天只睡幾個小時。他經常飯後休息個
把小時，工作到天亮，再睡上一小時，又起身去美術館了。他自律性很
強，吃得不多，愛喝上兩杯酒，卻從不過量，他自制力很強。

**奧布里斯特：和您一樣，他也不是藝術史專家，他是平面設計專業出身。
也許正是因為這種跨領域性，才使他變得舉足輕重。**

里爾寧：是的。另一個例子是我在艾恩德霍芬市立范阿貝美術館的前任
館長埃迪·德·維爾德（Edy de Wilde），他是學法律的。

奧布里斯特：就像弗朗茲·梅耶（Franz Meyer）。

里爾寧：有一點必須說明，那時候，沒幾家美術館關注建築。因為建
築是我的專業，我便對來自建築領域的作品很感興趣。於是，我就策
劃了阿道夫·路斯個展。這樣算算，1965 年連續有三場展覽。杜象個
展後是利西茨基個展。利西茨基個展很重要，正是那次展覽促使我們

購買了利西茨基的一系列素描和水彩作為館藏。1967 年，我策劃了莫霍利－納吉（Moholy-Nagy）個展、皮卡比亞（Picabia）個展和凡・霍夫（van't Hoff）個展。1968 年，我策劃了特奧・凡・杜斯伯格（Theo Van Doesberg）個展，接下來是塔特林（Tatlin）。你會發現，我把大部份精力投入到 1920 年代和 1930 年代早期的藝術之中。另一個對藝術界來說很重要的時刻是始於 1967 年的系列展「指南針」（Kompass），其中一次跟紐約有關。1969 年，我策劃了有關洛杉磯和舊金山的展覽，叫做「西海岸的指南針」（Kompass West Coast）。對我來說，這些展覽很重要，其間還夾雜著建築展。1969 年，我策劃了一次對城市發展很重要的展覽，叫做「城市規劃」（City Plan）。事實上，這次展覽為艾恩德霍芬提供了一份全新的城市規劃書。很可惜，最終沒能按 1：1 比例實現，但已經很美了。為了舉辦這次展覽，我們騰出了四間展廳。規劃模型塞滿了所有展廳，12 米長，8 米寬，比例是 1：20。你可以在其中穿梭，就像穿過街道，這種設計很有真實感。

奧布里斯特：這一次，您得找建築師合作吧？

里爾寧：是的。我找到了凡・登・布魯克（Van den Broek）和巴克瑪（Bakema）。凡・登・布魯克是我的導師，而巴克瑪是他的合作者。巴克瑪曾為艾恩德霍芬設計過城市規劃圖，跟他合作完成模型更為有趣。

奧布里斯特：暫且回到 1920 年代藝術和建築展。利西茨基和杜斯伯格的作品中融合了建築、藝術和設計，您對此很感興趣。那時候的荷蘭觀眾又是什麼態度？

里爾寧：利西茨基既是建築師，又是藝術家。杜斯伯格也是這樣，1920 年代出道時他還是一個建築師。說實話，杜斯伯格那次展覽帶有策略性，因為他在 60 年代早期主要被當做風格派運動的領袖，而不是一位藝術家。我的妻子是內莉‧凡‧杜斯伯格（Nelly van Doesburg）的姪女，正是有了這層關係，1962 年我才能在台夫特展出他的某些作品。我當上艾恩德霍芬市立范阿貝美術館館長時，就知道可以給他策劃一次大型個展了。我想讓藝術學院們開開眼界。人們總說杜斯伯格模仿蒙德里安。是的，他模仿過，但也有創新。他將藝術和建築領域聯繫起來，重建了斯特拉斯堡（Strasbourg）的黎明宮（restaurant-cabaret l'Aubette），設計了墨東–法爾–弗勒希（Meudon-Val-Fleury）工作室。我當時不知道妻子是內莉‧凡‧杜斯伯格的唯一繼承人，後來我們決定把所有作品都捐獻給荷蘭政府。捐獻工作室時有一個條件：允許年輕的藝術家們在那兒待上一年。

奧布里斯特：類似私人住宅……在 1920 年代，能聯想到的第一位策展人是亞歷山大‧杜爾納（Alexander Dorner），漢諾威美術館（Landesmuseum in Hannover）館長。他對您也有影響吧？

里爾寧：影響很大，我在新書中多次引用他的話。我和漢諾威美術館合作展出了利西茨基的作品，還遇到了他的遺孀。

奧布里斯特：太棒了！這麼說來，是杜爾納留給您最好的禮物？

里爾寧：是的，可以這樣說。

奧布里斯特：對我來說，杜爾納的《超越藝術之路》（*The Way Beyond Art*）簡直就是聖經。我在學生時代就醉心這本書，後來又讀了很多遍。

里爾寧：我也是當學生時讀的。我在艾恩德霍芬起步時，人們對他可以說耳熟能詳。我不但喜歡他的書，也欽佩他的為人。他離開漢諾威後，去了美國。他在美國當過一段時間的館長，後來又成了藝術史教授。

奧布里斯特：桑德伯格和杜爾納都堅持認為美術館應該是一個實驗室，克拉德斯（Johannes Cladders）認為美術館是一個冒險和溝通不同領域的空間。您認為這種把美術館當做實驗室的觀點和您相關嗎？

里爾寧：是的，至少從某種角度講吧。我跟你提過的「城市規劃」展引發了 1972 年一次更大型的展覽「街道：聚居的方式」，這次展覽想探索聚居的各種方式。為什麼要舉辦有關街道的展覽呢？那得追溯到 1969 年的「城市規劃」。那時候，我覺得展現 1960 年代那些實驗——不管是環境藝術還是偶發藝術——和城市的概念密切相關。艾恩德霍芬是展覽的核心，而展覽主題發展的範圍卻越來越廣，於是，我決定專門策劃一次展覽來探討艾恩德霍芬的城市規劃。艾恩德霍芬市政廳說他們對繼續這種原創思想很感興趣，這就有了「街道：聚居的方式」展覽。還是回到你關於實驗室的問題吧。你也明白，這裡面包含實驗層面。話說回來，想要公眾感興趣，不但得引入藝術，還得弄清楚他們喜歡什麼。「街道」不僅僅由建築師和城市規劃師設計，那些真實的街道是由那些使用者，那些普通人設計的。真正重要的是普通人在街道上做些什麼和他們賦予街道的日常意義——比如說，集市日和星期天就完全不同，不管是景觀還是意義。

奧布里斯特：您如何解決這個難題？您把藝術家和非藝術家都帶了進來？對展覽不那麼熟悉的人會接受嗎？

里爾寧：嗯，這是我們接待觀眾最多的一次。我很想繼續策劃這種展覽，可惜沒能實現。艾恩德霍芬市市長突然得腫瘤去世，繼任者沒什麼興趣。後來，我發現要繼續發展這座美術館實在困難，便到了阿姆斯特丹。我受託管理熱帶博物館（Tropenmuseum）。兩年之後，我發現他們雖說願意我待在那裡，卻對我想帶來的變化感到有些不舒服。於是，我又離開了，去尋找其他出路，我為政府部門工作，又擔任艾恩德霍芬科技大學的藝術史教授。

奧布里斯特：您給我們講述了 1970 年代荷蘭美術館界的"實驗歲月"如何被迫中斷。美國的情況也差不多：瑪麗·安妮·斯坦尼謝夫斯基（Mary Anne Staniszewski）在有關紐約現代美術館的著作《展示的力量》（*The Power of Display*）中對此有過精妙論述。您是否認為存在一種打斷 1970 年代策展實踐的全球氛圍？

里爾寧：可以這樣說。比如克拉德斯，他從前還得創建自己的美術館。他選擇門興格拉德巴赫（Mönchengladbach）想必是經過了深思熟慮，而這個小城市也僅僅因為美術館聞名於世。1967 年 9 月或 10 月，他策劃了美術館的開館展，那時候還在一處古老的莊園裡。那算是實驗性質的一次，讓我確信波依斯（Joseph Beuys）作品的價值和重要性。後來我接手波依斯個展，是在 1968 年 2 月的艾恩德霍芬。

奧布里斯特：這是您和克拉德斯的第一次合作？以前認識他嗎？

里爾寧：不是第一次。他曾經當過克雷菲爾德市立美術館館長保羅・文貝爾（Paul Wember）的助理。1964 年起，我就和他一起工作了。

奧布里斯特：能談談保羅・文貝爾嗎？

里爾寧：他第一次策劃了伊夫・克萊因（Yves Klein）大型個展，是個不可思議的美術館館長。他也是戰後桑德伯格拜訪的第一位德國美術館館長。桑德伯格很欣賞他大膽的作為。克雷菲爾德市立美術館不大，藏品卻很精美。豪斯朗格美術館（Museum Haus Lange）和豪斯埃斯特斯美術館（Museum Haus Esters）都是由密斯・凡・德羅（Mies Van der Rohe）設計的。那時候，文貝爾成了豪斯朗格美術館館長。

奧布里斯特：還有哪些人對您很重要？

里爾寧：當然是哈樂德・塞曼（Harald Szeemann），還有蓬杜・爾丹（Pontus Hultén）。

奧布里斯特：1970 年代出現了問題，能具體說說嗎？

里爾寧：嗯，我想跟那時候的某種革命運動有關係吧。年輕人要求改變，當然還與性解放運動有關。很多人都害怕起來，特別是那些政府官員。我已經提到過那位與我不謀而合的市長，但他的大多數同僚都有些害怕。我記得那時候艾恩德霍芬有一個戲劇社團，很有遠見，也很前衛。

老派人物嚴厲地批評他們，特別是那位藝術基金會主席，他甚至在當地報紙上撰文譴責這個社團。一週後，我在同一家報紙上予以還擊。這一下，那些老派們可不樂意了。我覺得那個戲劇社團做得挺好，探索了全新的教育項目和課程，當然還有其他很多創新。老派們的反應告訴我：謀求進一步的發展絕無可能。他們挑選更傳統的人物做繼任者，魯迪・福奇斯（Rudi Fuchs）就把我創立的很多東西廢棄了。

奧布里斯特：可以說跟恐懼有關，對跨學科的恐懼，對彙集知識的恐懼，也是對失去既得利益的恐懼。

里爾寧：是的，當然也恐懼隨之而來的性解放運動。那時候，人與人之間產生了全新的信賴模式。

奧布里斯特：1950 年代晚期和 60 年代早期，很多人熱衷於自我組織。對您來說，這種趨勢——我這裡專指康斯坦（Constant）的《新巴比倫》（New Babylon）——重要嗎？

里爾寧：是的。我還在學的時候，每週三下午，我的導師凡・登・布魯克都會讓大家討論這類話題。有關康斯坦和《新巴比倫》的講座不少，講座嘉賓還會與聽眾討論。我記得那時候與康斯坦有過激烈的爭論。是的，我那時和他特別熟。我們一起看用《新巴比倫》那些模型做成的幻燈片，然後我就告訴他施維特斯拼貼作品的痕跡過於明顯。阿爾多・凡・艾克（Aldo van Eyck）也參與了這些討論和前面提到的有關自治建築的展覽。

奧布里斯特：凡·艾克是怎麼參與進來的？

里爾寧：有 15 個學生一組，艾克算是他們的精神導師吧。事實上，我們邀請他以這樣的方式加入，他同意了。後來，我們邀請他到台夫特當教授。1965 年左右，他接受了我們的邀請。

奧布里斯特：1972 年的「街道」展把實驗展覽的理念又往前推進了一步，把現實生活帶進了美術館。這讓我想起阿倫·卡普洛（Allan Kaprow），想起他模糊藝術和生活的期望。您說本想把這個理念再推進一步，卻被政客們阻止了。要是沒人阻止，您打算做些什麼？

里爾寧：作為美術館館長，我認為重要的是把美術館轉變成人類學博物館。所以我後來去了阿姆斯特丹的熱帶博物館。我想說：作為博物館館長，始終要把人們的興趣放在首位。你的工作就是吸引人們來欣賞藝術，考慮他們的興趣和藝術之間的關係，並將他們的興趣作為出發點。

奧布里斯特：能談談您在熱帶博物館策劃的第一次展覽嗎？

里爾寧：我們策劃了一次世界人口展，大概算是我處理這一主題的絕好範例吧。第三世界和未開發國家的人口是個大問題，這跟那裡截然不同的性生活不無聯繫。我想直面東西方在人口觀、生育觀和兒童觀方面的鴻溝，通過比較展現西方的狀況。約翰·德·安德列（John de Andrea）曾有一件雕塑作品在卡塞爾文獻展亮相：躺臥地上正在發生性關係的一對青年男女，一種非常現實主義的手法……我想應該把這件作品搬進我

們的人口主題展，產生了一種震驚效果，也促使觀眾思考，想想這件作品為什麼擺在這兒，未開發國家的性生活和自己的性生活又有什麼不同。從某個角度講，藝術被"用來"促使人們思考和察覺自己的處境。這就是我的想法，也就是說，如何在展覽中傳達資訊。接下來，另有一場展覽，討論西方和未開發國家女性的狀況。我嘗試著採用人類學博物館的傳統手法，比如展示斧和搗米杵之間的區別，然後強調斧有著典型的流線型設計的這樣一個事實。

奧布里斯特：我不久前採訪了尚·魯什（Jean Rouch）。他跟我講了很多人類博物館（Musée de l'Homme）創建之初的事，談到了喬治–亨利·里維埃（Georges-Henri Rivière）、馬塞爾·格里奧爾（Marcel Griaule）和蜜雪兒·萊里斯（Michel Leiris）……

里爾寧：我也認識喬治–亨利·里維埃。1937年，他出任人類博物館副館長，後來又當了巴黎國家民俗與傳統工藝博物館（Musée des Arts et Traditions Populaires）館長。

奧布里斯特：能否告訴我一個您的未實現的項目，因為各種原因終究沒能完成的項目？

里爾寧：好吧，熱帶博物館就未能實現我的雄心。我心目中的人類學博物館（阿姆斯特丹熱帶博物館）應該讓公眾喜歡。儘管我已經有了構想和安排，但問題還是擺在眼前：如何將我對藝術的感覺以及藝術對人們日常生活的影響與公眾的興趣結合起來。我當然不是說每個人都得去美術館，但我堅信如能照此方向發展，藝術必然會有更大的影響力。1999

年，我曾寫過一篇文章，提出博物館如何向公共圖書館學習。圖書館會經常問讀者喜歡什麼書，但博物館卻很少這麼做，這麼做是很專業的。圖書館收藏哪些書不由公眾口味決定——這得由專家拍板——但公眾知道圖書館是供自己使用的。我就想把熱帶博物館改造成基於這種理念的新型人類學博物館。如果你比較圖書館史和博物館史，就會立即發現博物館更多是為第三等級服務（法國大革命之後的領導階層），並沒抱持引導第四等級的觀念。

奧布里斯特：所以，您認為博物館應該向公共圖書館學習，公眾在圖書館內必定更為自在？正如阿多諾（Adorno）所說，圖書館的門檻更容易跨進去。

里爾寧：是這樣。在我看來，圖書館讀者的平均水準要比博物館觀眾的平均水準更廣泛一些，這也是桑德伯格的主要論點。有一次，博物館門外的街道翻修，桑德伯格便安排一場觀眾站在館外的鷹架上觀賞展覽，這真是一個美妙的點子！

奧布里斯特：圖錄又作何要求？桑德伯格的圖錄舉世聞名，約翰內斯·克拉德斯總是做些圖錄箱，而蓬杜·于爾丹也不時做些出版物。您呢？

里爾寧：我得承認自己對圖錄的更新沒太大興趣，我主要關注籌畫展覽的過程。圖錄的發展應依附於展覽的進步之上，不應該成為主要特色。

奧布里斯特：2002 年，如何理解現在的美術館觀念？美術館的未來如何？您樂觀嗎？

里爾寧：未來得打上一個大大的問號。1970 年代中期以後，整個業界都在倒退。我一直在做演講，也出版了很多著作。我希望有人會對我跟你談到的這些想法感興趣。我希望這些想法能被人理解，而美術館能朝往我一直為之努力的方向前進。但說實話，我看沒有哪家美術館會馬上付諸實踐。也許你知道一些對這些想法感興趣的美術館。

奧布里斯特：我認為有趣的是，小型美術館更可能會實踐您的想法。現在的美術館也許收割了太多成功案例，掉進了一個惡性循環，成天想著吸引更多的觀眾。它們淪為成功的犧牲品。有時候，我真希望再出現小空間，就像約翰內斯·克拉德斯創建門興格拉德巴赫阿布泰貝格市立美術館前完成的項目。那時候的他較之在大美術館工作時更為有趣。他畢竟意識到了，所以在美術館建成之前就辭職了。

里爾寧：你最近見過他？他還在世？

奧布里斯特：過得挺好，還在工作。雖然沒怎麼策展，但一直寫書。我真覺得你們兩位之間有很多可對照之處。您可能知道，他也是一個藝術家，還在堅持作畫呢。

里爾寧：我很高興聽到他的消息。

哈樂德‧塞曼

1933 年生於瑞士伯恩（Bern），2005 年逝於瑞士台格納（Tegna，一座瑞士境內的阿爾卑斯山麓小鎮）。

這篇專訪於 1995 年完成於巴黎一家餐館。《藝術論壇》（*Artforum*）1996 年 2 月首次刊出，題為〈精神決定物質〉（Mind Over Matter）。

Harald Sze

以下是初版前言：

　　1969 年，哈樂德·塞曼辭去伯恩美術館（Kunsthalle Bern）館長一職，宣告自己「獨立」。從那時起，他就把自己定義為一個展覽製作人（Ausstellungsmacher/Exhibition Maker）。採用這個稱謂所擔的風險遠遠超出字面所見。塞曼在策展人中特立獨行，更像是一個魔術師——兼任檔案管理員、保管員、藝術品管理員、新聞官、會計，當然最重要的還是，藝術家的戰友。

　　在伯恩美術館任職八年間，塞曼聲名鵲起，平均每年組織策劃 12-15 場展覽，將這座莊嚴的聖地轉變成新興歐美藝術家的聚會場所。他策劃的「當態度變成形式：活在腦中」是歐洲藝術機構的第一次後極簡主義藝術和觀念主義藝術展覽，也成為他職業生涯的重大轉折——此後，他的審美立場愈發引起爭議，而美術館董事會和伯恩市政府的干涉和壓力也迫使他辭職並成為獨立策展人。

　　如果說塞曼成功地將伯恩美術館打造成那個時代最具活力的一家藝術機構，他策劃的第五屆卡塞爾文獻展（1972）也毫不遜色。文獻展歷時 100 天，邀請了理查·塞拉（Richard Serra）、保羅·泰克（Paul Thek）、布魯斯·諾曼（Bruce Nauman）、維托·阿孔奇（Vito Acconci）、瓊·喬娜斯（Joan Jonas）、麗貝卡·霍恩（Rebecca Horn）等藝術家。展覽涵蓋繪畫、雕塑、裝置、行為、偶發藝術等，當然也少不了持續了整整 100 天的事件，例如約瑟夫·波依斯（Joseph Beuys）的「直接民主辦公室」（office for Direct Democracy）。藝術家們總是積極回應塞曼和他的策展方式——他自己將其稱做「建構的混亂」（structured chaos）。談到塞曼圖解 20 世紀早期烏托邦幻象的「真理之山」（Monte Verità）時，馬里奧·梅茨（Mario Merz）曾經這樣說：「他將我們藝術家頭腦中的混亂顯現出來。我們有時是無政府主義者，搖身一變卻又成了酒鬼或神秘主義者。」塞曼的展覽兼收並蓄，充溢著無窮的探索動力，浸淫著百科全書式的知識——不管是當代藝術還是塑造我們這個後啟蒙世界的社會歷史事件。其實，塞曼最近幾年也策劃了大量展覽，越發表現出混合人造物和藝術的審美傾向，巧妙地將發明、歷史文獻、日常用品和藝術品結合起來。兩場最大型的展覽奉獻出對祖國和阿爾卑斯山另一側的全景式透視：「幻想中的瑞士」（Visionary Switzerland, 1991）和最近於維也納應用藝術博物館（Österreichisches Museum für angewandte Kunst）開幕的「玫瑰叢中的奧地利」（Austria im Rosennetz/Austria in a Net of Roses）。

　　現在，塞曼往返於蘇黎世美術館（Kunsthaus Zürich）和他在台格納的私人收藏工作室（他稱之為「工廠」）之間。他擔任蘇黎世美術館的常任自由策展人，這有點自相矛盾的職位。以下是去年夏天我和塞曼的對話記錄，他全面回顧了四十年的策展生涯。

mann

奧布里斯特：1957 年之前您一直從事戲劇工作，後來才做策展。是什麼促成了這種轉變？

哈樂德‧塞曼（以下簡稱塞曼）：我 18 歲時和三個朋友（兩個演員和一個音樂人）合開了一家夜總會，大概是 1955 年吧，我對那種勾心鬥角感到厭倦，便退出夜總會。後來，我所有事都自己做，類似「一人劇院」（one-man style of theater），也可以說是我一心想做「總體藝術」（Gesamtkunstwerk）。那時候，我已經參觀伯恩美術館五年了。伯恩是個小城市，大家彼此都很熟。1955 年，弗朗茲‧梅耶（Franz Meyer）接任阿諾德‧魯德林格（Arnold Rüdlinger）擔任館長，當有人問他該由誰負責接待費城美術館（Philadelphia Museum of Art）館長亨利‧柯利弗德（Henry Clifford）參觀瑞士時，他便推薦我。他知道我對所有類型的藝術都感興趣，特別是達達主義、超現實主義和抽象表現派。我們參觀了美術館和私人收藏，拜訪了藝術家們，可以說是一個美妙的「流浪月」（vagabondage）。

　　1957 年，梅耶又推薦我在聖加侖美術館（Museum in St Gallen）策劃另一個頗有雄心的項目：「作為詩人的畫家和作為畫家的詩人」〔Dichtende Maler/Malende Dichter（Painters-Poets/Poets-Painters）〕。當時已經有四位策展人在做準備，但其中兩位主要負責人由於健康原因退出，而另外兩位不願獨自承擔如此規模的展覽。他們問梅耶能否推薦一個人負責當代藝術部，梅耶就說：「我只知道一個人行，就是塞曼。」我就是那個雄心勃勃而最後當上主角的預備演員。工作的強度使我意識到自己很適合做這行。這裡的節奏和劇院一樣，只是不用常常登臺罷了。

奧布里斯特：您是如何走向當代藝術的？

塞曼：19 歲之前，我想當一名畫家。直到 1952 年，伯恩美術館舉辦了令我印象深刻的費爾南‧雷捷（Fernand Léger）個展，我隨之意識到：我永遠達不到這種高度。魯德林格在伯恩美術館舉辦的展覽——從納比派（Nabis）到傑克遜‧波洛克（Jackson Pollock）——就是活生生的繪畫史課程。他是第一個把當代美國藝術介紹到歐洲的策展人。後來，他出任巴塞爾美術館館長，購入了馬克‧羅斯科（Mark Rothko）、克里夫爾‧斯蒂爾（Clyfford Still）、弗朗茨‧克里納（Franz Kline）和巴尼特‧紐曼（Barnett Newman）的作品。他和很多藝術家都是朋友，包括亞歷山大‧考爾德（Alexander Calder）、比爾‧延森（Bill Jensen）和山姆‧法蘭西斯（Sam Francis）。透過他，我結識了巴黎和紐約很多藝術家。他在伯恩策劃了一系列展覽：「當代潮流 1-3」（Tendances actuelles 1-3/ Contemporary tendencies 1-3），精彩地回顧了戰後從巴黎學派到美國抽象主義的繪畫發展史。到巴塞爾之後，他的資金更寬裕，空間也更大了，但是我認為他真正的創舉都是在伯恩完成的。

　　1961 年之前梅耶一直擔任館長一職。他首次在瑞士展出凱西米爾‧馬列維奇（Kasimir Malevich）、庫特‧施維特斯（Kurt Schwitters）、馬蒂斯的剪貼畫、尚‧阿爾普（Jean Arp）和馬克斯‧恩斯特（Max Ernst），還展出了安東尼‧塔皮埃斯（Antoni Tapiès）、謝爾蓋‧波利雅科夫（Serge Poliakoff）、法蘭西斯和尚‧丁格利（Jean Tinguely）的作品。1961 年我接管伯恩美術館，面對如此輝煌的過去，於是我決定改變方向。

奧布里斯特：您寫過的伯恩就像某種「情境」，某種「精神空間」。

塞曼：我發現藝術是一種挑戰「財產／擁有」（property/possession）觀念的方式，因為藝術中心或小型美術館沒有永久藏品，更像實驗室，而不是集體的紀念館。你必須即興發揮，將資源運用到極致，並做到足夠好以便吸引其他機構來參與展覽並分擔成本。

奧布里斯特：1980 年代，藝術中心變得更具結構性。每年的展出被縮減到 4 至 6 次，"中期回顧展"的引入也使藝術中心成了美術館自身的延伸。

塞曼：是的。那時候，一切都很靈活，有彈性，但一夜之間，什麼都變了。舉辦展覽和製作圖錄，過去只需花一週時間。現在，你每次展覽要花一個月去拍攝。節奏一慢下來，教條就來了，維修和警衛也來了。1960 年代那時候，我們可沒有這些事。對我來說，即便存在教條，也只是事件的接續，文獻並不重要。

我的做法吸引了很多年輕人。一個叫做巴爾塔紮·布克哈德（Balthasar Burkhard）的青年攝影師開始拍攝那些展覽和活動，不是為了出版，只是因為他對美術館中發生的一切感興趣。這就是我喜歡的工作方式。事實上，我不再出版圖錄，只印報紙，這惹得那些藏書愛好者們憤憤不平。

奧布里斯特：這種做法成功了？

塞曼：當然。美術館有展覽項目，但也歡迎其他形式的參與。年輕的電影製作人放映他們的影片，紐約「生活劇場」（Living Theater）在這兒

進行瑞士首演。年輕的作曲家——像來自底特律的自由爵士樂團（Free Jazz）——也在這裡演出。另外，年輕的時裝設計師也來展出自己的作品。

當然，這種做法引起了爭議。當地報紙指責我疏遠了傳統觀眾，但是我們確實吸引到了新的觀眾。會員從 200 人上升到 600 人左右，還有 1,000 名學生象徵性地交 1 瑞士法郎加入。那是 1960 年代，時代精神已經改變了。

奧布里斯特：哪些展覽對您的策展產生過影響？

塞曼：我已經提到了一些我在伯恩和巴黎的見聞。1953 年的德國表現主義展「德國藝術：20 世紀的傑作」（Deutsche Kunst, Meisterwerke des 20 Jahrhunderts/German art, Masterworks of the 20th Century）很重要，是在琉森美術館（Kunstmuseum Lucerne）展出的。當然，還有 1958 年在巴黎舉辦的「20 世紀的源頭」（Les Sources du XXe siècle/The Sources of the 20th century）、1960 年在巴黎裝飾藝術博物館（Musée des arts décoratifs）舉辦的尚・杜布菲（Jean Dubuffet）回顧展和 1959 年阿諾德・博多（Arnold Bode）策劃的第二屆卡塞爾文獻展。我也去拜訪過很多藝術家的工作室，比如康斯坦丁・布朗庫西（Constantin Brancusi）、恩斯特、丁格利、羅伯特・穆勒（Robert Müller）、布魯諾・穆勒（Bruno Müller）、丹尼爾・施珀里（Daniel Spoerri）和迪特・霍德（Dieter Roth）。1959 年，我在米蘭觀賞了最令人讚歎的畢卡索展。打一開始，參觀重要展覽和拜訪藝術家就是我的學習方式。我對正經的藝術史實在沒多大興趣。

同輩中，我欣賞吉奧・施密特（Georg Schmidt）。1963 年前他一

直擔任巴塞爾美術館館長。他很關注品質，精選作品收藏，也能弄到拉羅什收藏（La Roche Collection）這樣的珍貴禮物。我同樣欣賞 1963 年前一直擔任阿姆斯特丹市立美術館館長的威廉‧桑德伯格（Willem Sandberg），恰好跟施密特相反，他對資料很著迷。有時候，他只展出雙聯畫的一部份，或者乾脆不收入某件佳作，僅僅因為圖錄中已經有了。對他來說，觀點和資料比對作品的體驗更為重要。

可以說，我將這兩種方法都融入到策展之中，以求達到選擇性資訊和或資訊性選擇的對立效果。我策劃的美術館展覽，多年來都是遵循這一思路。我兼顧單純資訊傳播和藝術鑒賞，並將兩者都加以轉變。這就是我工作的基石。

奧布里斯特：談談桑德伯格吧。

塞曼：20 世紀 60 年代的阿姆斯特丹是藝術之都，整個藝術界都匯聚在市立美術館咖啡廳內卡雷爾‧阿佩爾（Karel Appel）所繪的壁畫前。桑德伯格非常開放，他讓藝術家們自己策展，比如丁格利、丹尼爾‧施珀里、羅伯特‧勞森伯格（Robert Rauschenberg）和尼基‧德‧聖法羅（Niki de St Phalle）合作策劃的「活力迷宮」（Dylaby）。他熱愛藝術新潮，比如動態藝術（kinetic art）、加州光線雕塑家和新合成材料。桑德伯格離開後，埃迪‧德‧維爾（Edy de Wilde）德接手。維爾德保守得多，往美術館裡塞滿繪畫作品。

我還得提一下羅伯特‧吉龍（Robert Giron），1925 年布魯塞爾美術館（Palais des Beaux-Arts de Bruxelles）成立後，他就一直擔任館長。每天中午，藝術家、策展人和收藏家都聚在他的辦公室內，討論最新的藝術新聞。我見到羅伯特‧吉龍時，他已經當了四十年館長。他對我說：

「你太年輕了，堅持不了我這麼久。」但我做到了。我那一代和後一代都已經退出，就我還在堅持。這讓我很開心。

奧布里斯特：能談談約翰內斯·克拉德斯（Johannes Cladders）嗎？門興格拉德巴赫阿布泰貝格市立美術館（Museum Abteiberg Mönchengladbach）前館長。

塞曼：克拉德斯一直是我的偶像。他還在克雷菲爾德時，我就認識他了。他從不擺架子。他偏愛精確，但卻是基於直覺之上的精確。他創建的第一個空間是在俾斯麥大街邊一座空教學樓裡。那是一段美好的時光。詹姆斯·李·比亞爾（James Lee Byars）在玻璃櫥窗內擺上一根金針，對著花園的窗戶開著，鳥兒們在歌唱。純粹的詩歌啊！卡爾·安德列（Carl Andre）做了一件"桌布"模樣的圖錄。我邀請克拉德斯參加第五屆卡塞爾文獻展。他對我說：「好吧，但我不想負責一個分部。我就和四位藝術家合作——馬塞爾·布達埃爾（Marcel Broodthaers）、約瑟夫·波依斯（Joseph Beuys）、丹尼爾·布倫（Daniel Buren）和羅伯特·費里歐（Robert Filliou）——把他們融入其他展覽之中。」這就是他的工作方式。那時候，每個人都爭著在業界奠定自己的地位。1960年代晚期，政客們開始參與藝術和文化，站好位子就顯得格外重要了，特別是在德國。克拉德斯一聲不響地奠定了自己的地位，靠的是門興格拉德巴赫美術館的藝術創新，而近在咫尺的杜塞爾多夫美術館（Düsseldorf Kunsthalle）靠的卻是政治權力。

奧布里斯特：您說您每個月都去阿姆斯特丹。還常去其他什麼地方呢？

塞曼：我有一條充滿希望和雄心的路線：蓬杜・于爾丹（Pontus Hultén）所在的斯德哥爾摩現代美術館，克努德・延森（Knud Jensen）所在的丹麥路易斯安那美術館（哥本哈根附近）和布魯塞爾。1967 年，奧托・哈恩（Otto Hahn）曾在《快訊》（*The Express*）雜誌上說：「有四個地方值得關注：桑德伯格和埃迪・德・維爾德的阿姆斯特丹市立美術館、于爾丹的斯德哥爾摩現代美術館、施梅拉（Schmela）的杜塞爾多夫美術館以及塞曼的伯恩美術館。」。

奧布里斯特：除了主題展外，您在伯恩美術館還策劃了很多個展。

塞曼：美術館由藝術家們經營，展覽委員會中也占多數，所以我必須考慮當地的藝術政治學。我很喜歡一些瑞士藝術家——比如穆勒、華特・庫爾特・維姆肯（Walter Kurt Wiemken）、奧托・梅耶-阿姆登（Otto Meyer-Amden）和路易・莫瓦利埃（Louis Moilliet）——但總覺得他們名氣還不夠大，就策劃了他們的首次個展。我也為其他國家的藝術家策劃展覽，比如皮奧特爾・科瓦爾斯基（Piotr Kowalski）、亨利・艾蒂安-馬丁（Henri Etienne-Martin）、奧古斯特・埃爾班（Auguste Herbin）、馬克・托比（Mark Tobey）和路易絲・內維勒森（Louise Nevelson），甚至喬治・莫蘭迪（Giorgio Morandi）也在伯恩舉辦了首次回顧展。我與成名藝術家以及新興藝術家合作，通常先舉辦主題展——比如「懸絲偶」（Marionettes）、「玩偶」（Puppets）、「皮影戲：亞細亞和實驗」（Shadowplays: Asiatica and Experiments）、「虔信物」（Ex Votos）、「光與運動：動態藝術」（Light and Movement: Kinetic Art）、「白上加

白」（White on White）、「科幻小說」（Science Fiction）、「12種環境」
（12Environments）和「當態度變成形式：活在腦中」（When Attitudes Become Form: Live in Your Head）等展覽——再組織藝術家個展，比如羅依‧李奇登斯坦（Roy Lichtenstein）、馬克斯‧比爾（Max Bill）、耶蘇-拉法埃爾‧索托（Jesus-Rafael Soto）、尚‧德瓦斯納（Jean Dewasne）、尚‧戈蘭（Jean Gorin）和康斯坦。小城市這麼做是有道理的，要在主題展和個展之間切換。我分幾次展覽了年輕藝術家的作品——年輕的英國雕塑家或者荷蘭藝術家。

奧布里斯特：您提到了「當態度變成形式：活在腦中」，那是美國後極簡主義藝術家們里程碑式的展覽。您是如何操作的？

塞曼：那段經歷雖說不長，卻很複雜。1968年夏天，「12種環境」開幕，收入安迪‧沃荷、馬西亞勒‧黑斯（Martial Raysse）、索托（Soto）、尚-費雷德里克‧施奈德（Jean-Frédéric Schnyder）和科瓦爾斯基（Kowalski）的作品，也有實驗電影和克里斯托（Christo）的第一座包裹公眾建築。這時候，菲力普‧莫里斯（Philip Morris）煙草公司和 Rudder & Finn 公關公司派人來伯恩，問我是否願意自己策劃一場展覽。他們答應出資，並委託我全權負責。我當然同意了，我之前還從沒得到過這樣的好機會。我付不起美國到伯恩的運費，只好跟阿姆斯特丹市立美術館合作。他們當時有荷蘭到美國跨大西洋航運專線贊助，這樣一來，我只需要承擔歐洲的轉運費。1962年，我就以這種方式舉辦了賈斯培‧瓊斯個展，後來又陸續展出勞森伯格、理查‧斯坦基維茲（Richard Stankiewicz）、阿爾弗雷德‧萊斯利（Alfred Leslie）和其他美國藝術家的作品。「態度」展得到的這筆資金徹底讓我鬆開了手腳。

「12 種環境」開幕後，我和埃迪・德・維爾德（那時他擔任阿姆斯特丹市立美術館館長）一起在瑞士和荷蘭旅遊，想為荷蘭藝術聯展和瑞士藝術聯展挑選一些新興藝術家的作品。我告訴他，拿到菲力普・莫里斯公司贊助的資金後，我準備策劃一次洛杉磯光線藝術家的展覽，收入羅伯特・厄文（Robert Irwin）、拉里・貝爾（Larry Bell）、道格・惠勒（Doug Wheeler）和詹姆斯・特瑞爾（James Turrell）的作品。維爾德對我說：「你不能這麼做。我早就想做這個項目了！」我反問他：「那你怎麼一直沒做？」他的設想還要好些年才能實現，而我的項目馬上就能啟動了。那時候是七月，我打算來年三月舉辦展覽。

同一天，我們去拜訪了荷蘭畫家賴尼爾・呂卡森（Reinier Lucassen）的工作室。他對我們說：「我有個助理，你們想看看他的作品嗎？」那個助理就是揚・蒂比茨（Jan Dibbets）。他站在兩張桌子後向我們打了聲招呼。一張桌面射出霓虹燈光，另一張桌面則鋪滿了草，他正在給草澆水。我當時就被打動了，轉頭對維爾德說：「太好了。這下我知道想做什麼了。做一次行為和姿態的展覽，就像剛才我們看到的那樣。」

這就是起點，接下來，一切都發生得很快。「態度」展出版了日誌，詳細記錄我的旅途，拜訪工作室和裝置過程。從頭到尾都是冒險。圖錄討論了有形作品和無形作品，記錄了視覺藝術領域內的這場革命。那時候真是自由地忙碌著，正如勞倫斯・韋納（Lawrence Weiner）所說，你可以生產作品，也可以想像它。來自歐洲和美國的 69 位藝術家佔領了整個美術館：羅伯特・巴里（Robert Barry）照明了屋頂；理查・隆（Richard Long）在山間漫步；馬里奧・梅茨（Mario Merz）搭建他的第一個圓頂小雪屋；邁克爾・黑澤爾（Michael Heizer）鋪設了一條人行道；沃爾特・德・瑪麗亞（Walter de Maria）做出電話裝置；理查・塞

拉（Richard Serra）展現了鉛質雕像、皮帶裝置和潑彩作品；韋納從牆上挖了一平方米下來；波依斯做了一件油脂雕像。美術館成了真正的實驗室，一種全新的展覽模式誕生了：一種建構的混亂。

奧布里斯特：說到展覽的新模式，我想問問「精神外籍工作代理處」（Agentur für geistige Gastarbeit／Agency for spiritual guest work）。我知道 1970 年代早期，您曾經以此為據點策劃了很多展覽。但我不太清楚，這個代理處是怎麼創建的。

塞曼：「當態度變成形式」展和後來的「朋友們與他們的朋友們」（Friends and their Friends）在伯恩掀起軒然大波。對我來說，這就是藝術，但公眾和評論家們不認同。市政府和議會捲了進來。最終，他們達成共識：只要我不威脅人們的生活，就可以繼續當館長。他們認定我的行為會摧毀人類。更糟的是，展覽委員會中大多數成員都是當地藝術家。他們宣佈以後做哪些專案得由他們說了算。後來，他們否決了愛德華・基諾爾茲（Edward Kienholz）個展和波依斯個展，波依斯那時候已經同意參與了。五月風暴突然爆發，我也就辭了職。我決定做一個自由策展人。就在這時，對外籍工作者的敵視情緒逐漸顯露出來，甚至成立了一個要求限制瑞士境內外籍人員的政黨。有人拿我開刀，說我的姓不是瑞士的，而是匈牙利的。我決定創建「精神外籍工作代理處」開展反擊，也可以算是一份政治宣言，因為當時在瑞士工作的義大利人、土耳其人和西班牙人都被稱做"外籍工作者"。這個所謂的代理處其實只有我一個人，口號既帶有理想色彩——"自由取代資產活動"；又很實際——"從視覺到釘子"，意思是說：不管構思專案還是往牆上掛作品，都是我一個人。這就是 1968 年的精神。

　　既然和美術館終止了合同，我當然不必負責 1969 年 9 月的展覽。我馬上開始策劃一個電影專案，叫做「高度 × 長度 × 寬度」（Height×Length×Width），合作的藝術家有伯恩哈德‧盧京比爾（Bernhard Luginbühl）、馬庫斯‧雷茨（Markus Raetz）和布克哈德。很快，開始有人邀請我策展。1970 年，我在紐倫堡策劃了展覽「作為物的事」（The Thing as Object）。同一年，我在科隆策劃了展覽「偶發藝術和激浪派」（Happening and Fluxus）。1971 年，我在雪梨和墨爾本策劃了展覽「我想留個機靈鬼在這兒」（I Want to Leave a Nice Well-Done Child Here），當然還有第五屆卡塞爾文獻展。

奧布里斯特：讓我們聊聊 1970 年那次展覽「偶發藝術和激浪派」吧。那次展覽中，時間比空間更重要。您是如何決定這麼做的？

塞曼：準備「當態度變成形式」展的過程中，我和迪克‧貝拉米（Dick Bellamy）在利奧‧卡斯翠（Leo Castelli）畫廊多次長談，討論要在「態度」展收納的作品與呈現的藝術。當然說到了波洛克，還有阿倫‧卡普洛（Alan Kaprow）早期的偶發藝術以及維也納行為主義派（Viennese Actionism）。科隆市文化部部長邀請我策劃一場展覽時，我就想：好吧，就在這裡追溯一下偶發藝術和激浪派的歷史。烏帕塔爾（Wuppertal）就在附近，白南準、波依斯和沃爾夫‧福斯特爾（Wolf Vostell）曾在那兒表演過。威斯巴登（Wiesbaden）也不遠，喬治‧馬修納斯（George Maciunas）曾在那兒組織過早期激浪派音樂會。即便在科隆，海涅‧弗里德里希（Heiner Friedrich）也曾為拉‧蒙特‧揚（La Monte Young）做過推廣。我策劃了三個部份。第一部份是一堵文獻牆，漢斯‧佐姆（Hans Sohm）幫我收集了藝術史上所有與偶發藝術和事件相關的邀

請函、傳單及其他印刷材料。這面文獻牆把科隆藝術協會（Cologne's Kunstverein）的空間一分為二。每一邊都有較小的空間，供藝術家展示自己的作品——這就是展覽的第二個部份。藝術家可以有各種姿態：克萊斯・奧爾登伯格（Claes Oldenburg）張貼海報和印刷品，班・沃提爾（Ben Vautier）以表演作品挑逗觀眾，工藤哲巳（Tetsumi Kudo）把自己關在籠子裡，等等。第三個部份包括沃爾夫・福斯特爾、羅伯特・沃茨（Robert Watts）和迪克・希金斯（Dick Higgins）塑造的環境藝術，以及阿倫・卡普洛的輪胎作品。一言以蔽之，這是一場沃提爾、喬治・布萊希特（George Brecht）和其他人參與的激浪派音樂會，美術館內外還有很多藝術家參與的偶發藝術，包括福斯特爾、希金斯、卡普洛、沃提爾，當然還有奧圖・莫爾（Otto Muhl）和赫爾曼・尼茨（Hermann Nitsch）。

　　準備過程中，我覺得少了點什麼。展覽開幕幾週前，我不顧福斯特爾的反對，邀請了維也納行為主義派的成員——甘特爾・布魯斯（Gunter Brus）、莫爾和尼茨，也算是給老兵們的聚會添點料吧。這是維也納行為主義派第一次公開亮相，他們好好地抓住了機會。他們在空間裡塞滿文獻，記錄在維也納大學（University of Vienna）參與並因此受審的公眾事件——藝術和革命（Art and Revolution）。布魯斯、莫爾和奧斯維德・維納（Oswald Wiener）因為貶低國家的象徵而被監禁六個月。後來，除布魯斯外，其他兩位獲准減刑。再後來，布魯斯和尼茨遷居德國，並與維納一道成立了「奧地利流亡政府」。他們拍攝了一些性解放和身體藝術的電影，他們的行為藝術引發了巨大爭議。

　　簡直是亂七八糟。福斯特爾在他的空間裡放了一頭懷孕的母牛，可是獸醫學院那些人不准母牛在那兒生產。福斯特爾想取消展覽，不過經過一夜討論，我們還是決定如期開展。儘管展覽會讓當局不舒服，但就

得展，而且得一直展出。

　　波依斯沒參與展覽，但是，他還是以「東─西激浪派」的名義敲了美術館的門。「態度」展時丹尼爾・布倫也這麼做。儘管我沒邀請他，他還是來了，用膠水把美術館周圍街道上都粘上條紋海報。

奧布里斯特：不過，布倫收到卡塞爾文獻展的邀請了。

塞曼：是的。當然，我早就知道他會讓我好看。他果然選擇了最敏感的區域貼條紋紙。他對文獻展持批判性意見，並認為策展人正在成為超藝術家，將藝術家們的作品當成巨幅畫作中的筆觸，有喧賓奪主之嫌。藝術家們倒是不反對他來摻和。他在白色的牆紙上凌亂地糊上條紋紙，後來我才聽說威爾・英斯利（Will Insley）大為光火，因為他沿著英斯利的烏托邦建築模型糊了一路。波依斯也參與進來，就是他著名的「直接民主辦公室」。整個展覽期間，他就坐在那兒，和觀眾討論藝術、社會問題和日常生活。他選擇了辦公室這一常見媒介，就是要告訴大家：每個地方都可以出創意。他也想以這種參與方式廢除政治團體，讓每個人僅代表自己。

　　這是文獻展第一次被當做「100 天的事件」，而不是「100 天的美術館」。1968 年夏天過後，理論化在藝術界被奉為"神旨"。我排斥一切黑格爾式和馬克思式的爭論，這著實讓人們震驚。我想借助文獻展這個平臺，回溯"模仿"的軌跡。當然，我借用了黑格爾有關"摹寫的現實"（reality of the image/Abbildung）與"想像的現實"（reality of the imaged/Abgebildetes）的論述。從"撒謊的意象"開始（比如宣傳和俗氣的藝術），經由烏托邦建築、宗教意象、原生藝術（Art Brut）到波依斯的辦公室，最終達致像塞拉 1972 年作品《環路》（Circuit）這樣漂亮的

裝置。你可以躺在屋簷下，伴著拉‧蒙特‧揚連綿的樂聲入夢。1960年代晚期所有的新興藝術家的作品都被展現出來，包括維托‧阿孔奇、霍華德‧弗里德（Howard Fried）、泰瑞‧福克斯（Terry Fox）、詹姆斯‧李‧比亞爾、保羅‧科頓（Paul Cotton）、瓊‧喬娜斯和麗貝卡‧霍恩。我當時只打算用美術館的兩處空間，而不在門口擺上雕塑。結果達到了一種靜態作品和運動的平衡，大型裝置和精緻小件作品的平衡。

我總覺得那個年代只能這樣舉辦文獻展，儘管頭兩個月在德國遭受冷淡待遇，但是法國人倒是一下子就能品出其中的況味：從"摹寫的現實"（比如政治宣傳）到"想像的現實"（比如社會現實主義或者照相現實主義），達致"摹寫和想像的個體存在與虛無"（觀念藝術勉強算是一個實例）。我也想避開兩種風格之間的永恆對抗，比如超現實主義與達達主義，普普藝術與極簡主義，這些都描繪出藝術史的特徵，因此我創造了一個術語「個人神話」（individual mythologies），關注態度而非風格。

奧布里斯特：您有關「個人的自生神話」的觀念始於雕塑師亨利‧艾蒂安-馬丁？

塞曼：是的。1963年，我策劃亨利‧艾蒂安-馬丁個展，產生了這個念頭。對我來說，他名為《住所》（Demeures/Dwellings）的現場雕塑極具顛覆性，儘管外觀仍遵循奧古斯特‧羅丹的傳統。「個人神話」就是要假定藝術史中可見的強烈意圖，存在能夠變換形態──人們創建自己的表徵系統，讓他人花時間去解密。

奧布里斯特：德勒茲的《反伊底帕斯》（*Anti-Oedipus*）如何？是否影響到您對第五屆文獻展的策劃？

塞曼：其實，我正因為要策劃「單身漢機器」（Bachelor Machines）才讀了德勒茲的《反伊底帕斯》，之前也沒讀過。跟你們想的不同，我讀的書其實不多。策展時，我根本沒時間閱讀。

奧布里斯特：文獻展之後，您創建了自己命名的「著迷的美術館」（the Museum of Obsessions）。您是怎麼想出來的？美術館的功能又是什麼？

塞曼：我產生這個念頭，是想指導「精神外籍工作代理處」。不過，最終也只停留在我頭腦中。那是 1974 年的復活節，代理處已經開設五年了。文獻展有些令人不快：共有 225,000 位參觀者，一不小心，那些易碎的藝術品就被損壞了。我想了個辦法，在一間公寓策劃了一次私密性的展覽，這次展覽叫做「祖父」（Grandfather），展出了我祖父的私人用品和職業工具。他是一個理髮師，也是藝術家。我對這些物件稍作安排，想塑造出一種氛圍，讓別人感受到我對祖父的理解。我始終認為，不斷創新很重要。

　　以「單身漢機器」為例吧，在每家美術館展出時都稍有不同。新東西不斷加進去，為的是向各個城市致敬：伯恩、威尼斯、布魯塞爾、杜塞爾多夫、巴黎、瑪律默（Malmö）、阿姆斯特丹和維也納。文獻展結束後，我必須找到新的策展方式。建議同事們舉辦回顧展實在沒什麼意思，他們自己就能輕易完成。我必須想點新招。「著迷的美術館」關注三個基本主題，三個必須賦予視覺形式的隱喻：單身漢、媽媽和

太陽。「單身漢機器」的靈感來自於杜象的《大玻璃》及相似的機器或類機器人，比如弗蘭茲・卡夫卡（Franz Kafka）的《在流放地》（*In the Penal Colony*, 1914）、黑蒙・胡塞爾（Raymond Roussel）的《非洲印象》（*Impressions d'Afrique*, 1910）和阿爾弗雷德・雅裡（Alfred Jarry）在《超雄性》（*Le Surmale*, 1902）中描寫的那些。當然，跟對永恆的能量流動的信仰也不無關係。永恆的能量流動可以避免死亡，是生活中的情欲學：單身漢是反叛模型，就是"反生殖"。杜象曾說過：男性只是四維女性力量的三維投射。可以說，我組合了不同藝術家的作品：創建了不朽表徵的杜象和執著於"原初著迷"的海因里希・安東・穆勒（Heinrich Anton Müller）。當然，我也想拆除殿堂藝術和局外人藝術之間的障礙。"著迷"在「著迷的美術館」的幫助下逐漸轉變成一種積極的能量，儘管這個詞從中世紀到榮格提出"個性化進程"前都帶有消極內涵。

　　這一系列展覽中還有一場叫做「真理之山」（Monte Verità），也是圍繞"太陽"和"媽媽"的主題。1900 年左右，很多北方人遷居南方，想在陽光下和母系景觀中實現自己的烏托邦夢想。義大利的阿斯科納（Ascona）附近的真理山就是這麼一個地方。最偉大的烏托邦代表人物雲集在那兒：無政府主義者巴庫寧（Mikhail Bakunin）、艾力格・馬拉泰斯塔（Errico Malatesta）、詹姆斯・季佑姆（James Guillaume）、神智學者、培育植物園的天堂論者、想取代共產主義和資本主義的生活改革運動者、藍騎士社（Der Blaue Reiter）、包浩斯、現代舞先驅魯道夫・拉班（Rudolf Laban）和瑪麗・魏格曼（Mary Wigman）；後來還有埃爾・利西茨基、漢斯・阿爾普（Hans Arp）、朱利斯・比西埃（Julius Bissier）、班・尼科爾森（Ben Nicholson）、理查・林德納（Richard Lindner）、丹尼爾・施珀里和埃里克・迪特曼（Erik Dietmann）。可以對阿斯科納進行個案分析，研究一下如今的旅遊勝地到底是如何形成

的：首先得有浪漫的理想主義者，接下來要有吸引藝術家們的社會烏托邦，最後才輪到附庸風雅的銀行家們出場，他們尾隨藝術家們而至。不過，一旦銀行家們叫來了建築師，災難可就開始了。我策劃這場展覽時，取了一個副標題叫做「地方人類學：書寫神聖地方誌的新模式」（Local Anthropology to Form a New Kind of Sacred Topography）。那時候，我還有一個目標，就是保住真理山上的建築。雖說只有短短二十六年，但畢竟展現出了現代烏托邦建築的整個歷史。想回歸自然的生活改革者們搭起小木屋，神智學者們試圖廢棄直角構造，接下來是近乎瘋狂的北義大利式別墅，最後是真理之山旅館的理性風範——由密斯‧凡‧德羅繪製草圖，由在柏林設計貝殼屋（Shell House）的埃米爾‧法倫坎普（Emil Fahrenkamp）建造。

「真理之山」一共涉及大約 300 人，要嘛單獨展出，要嘛放在主題區內。每一個人致力於一個特別的烏托邦思想：無政府主義、神智學、素食主義、土地改革，等等。你可以想像得到，做了多少研究。即便在展覽期間，還不斷有新文獻和展品運送過來。沒辦法，我只好買了由人智學建築師製作的一張床，他曾經參與設計魯道夫‧史代納（Rudolf Steiner）的第一座歌德堂（Goetheanum）。我把所有新到的展品和信件都放在床上，再慢慢整合進展覽之中。文獻都按主題歸類，而藝術品就掛在一個單獨的空間裡。

奧布里斯特：「真理之山」勾勒出精神地理學的聯繫？

塞曼：我借助它重述了中歐史，確切地說是中歐烏托邦史，當然是失敗史，而非權力史。我發現于爾丹在龐畢度策劃的傑作都是東西權力軸：「巴黎—紐約」、「巴黎—柏林」、「巴黎—莫斯科」。我選擇了南北模式，

跟權力無關，聚焦變化、愛和顛覆。這是一種全新的策展方式，不僅記錄世界，還要創造世界。藝術家們對這種模式特別讚賞。

奧布里斯特：「真理之山」後，您完成了「總體藝術」（Gesamtkunstwerk）？

塞曼：是的。不過，「總體藝術」只存在於想像之中，這一點毋庸置疑。我從德國浪漫派開始，比如諾瓦利斯的同代藝術家菲力普·奧托·龍格（Philippe Otto Runge）和卡斯帕·大衛·弗里德里希（Caspar David Friedrich）。接下來是法國大革命期間的建築師，我收入了跟文化界巨擘有關的作品和文獻，比如理查·瓦格納（Richard Wagner）和路德維希二世（Ludwig II）。此外，還有魯道夫·史代納、瓦西里·康丁斯基、法克托爾·舍瓦爾（Facteur Cheval）、塔特林、雨果·巴爾（Hugo Ball）、約翰內斯·巴德爾（Johannes Baader）、奧斯卡·施萊默（Oskar Schlemmer）的《三人芭蕾舞》（Triadic Ballet, 1922）、施維特斯的《情欲悲劇的大教堂》（Cathedral of Erotic Misery）、包浩斯的宣言「讓我們建造這個時代的大教堂」（Let's build the cathedral of our times）、安東尼·高第（Antoni Gaudi）、玻璃鏈（Glass Chain）運動、安東尼·阿爾托（Antonin Artaud）、阿道夫·韋爾夫利（Adolf Wölfli）、加布里埃萊·德農齊奧（Gabriele d'Annunzio）和波依斯。電影方面，我收入阿貝爾·岡斯（Abel Gance）和漢斯–尤爾根·西貝爾伯格（Hans-Jürgen Syberberg）。這又是一次烏托邦的歷史。展覽中心有一小塊空間，陳列著我稱之為"這個世紀的原始藝術姿態"：一件康丁斯基 1911 年的作品、杜象的《大玻璃》、一件蒙德里安的作品和一件馬列維奇的作品。最後，我以波依斯結束，作為視覺藝術最新革命的代表。

奧布里斯特：1980 年代起，您為蘇黎世美術館精心策劃了好幾場大型回顧展：馬里奧·梅茨、詹姆斯·恩索爾（James Ensor）、西格瑪·波爾克（Sigmar Polke）。最近的還有塞·托姆布雷（Cy Twombly）、布魯斯·諾曼、喬治·巴塞里茲（Georg Baselitz）、理查·塞拉、約瑟夫·波依斯和沃爾特·德·瑪麗亞。

塞曼：這一次，我又很幸運。做了十年主題展後，我覺得有必要重溫一下那些我曾喜愛的藝術家。多虧蘇黎世美術館館長菲利克斯·鮑曼（Felix Baumann）邀請我去美術館任職，我才能為這些藝術家們在歐洲最大的展覽空間之一（蘇黎世美術館）策劃大型回顧展和特別的裝置展。當然，我竭盡全力，力求做得盡善盡美。其實，塞拉和沃爾特·德·瑪麗亞分別做了一次特定場地裝置展：「一天中的 12 個小時」（Twelve Hours of the Day, 1990）和「動物園雕塑」（The Zoo Sculpture, 1992）。我幫梅茨把牆拆下來，讓他用小雪屋搭建起一座幻想之城。60 年代末期，我就和這些藝術家們開始合作了。這麼多年以後，還能夠再度合作重要展覽，真是太好了。經過二十四年的等待，我終於在 1993 年實現了波依斯個展。我弄來了他絕大多數的重要裝置和雕塑作品。這是我對一位偉大藝術家的致敬。我經常想，應該在他逝世後策劃一次展覽，折射他的能量觀。波依斯的朋友們也來參觀展覽，他們說波依斯似乎從他的某件雕塑中走了出來，這實在讓我開心。

奧布里斯特：聯展對您的策展生涯有多重要？

塞曼：1980 年，我為威尼斯雙年展策劃了「開放」（Aperto），推出新藝術家的同時重新審視老藝術家。1985 年，我覺得需要再辦一次「開

放」，因為"粗獷畫風"（Wilde Malerei）仍然流行。再說，我也想介紹一下多少被人遺忘的"沉默的品質"（quality of silence）。我策劃的展覽叫做「痕跡、雕塑和精心刻畫其旅途的紀念碑」（Spuren, Skulpturen, und Monumente ihrer pr.zisen Reise / Traces, Sculptures, and Monuments of their Precise Voyage）。一進門是布朗庫西的《沉睡的繆斯》（Sleeping Muse）、賈克梅第（Alberto Giacometti）的《眼角》（Pointe à l'oeil, 1932）和梅達爾多‧羅梭（Medardo Rosso）的《生病的孩子》（Sick Child, 1893）。空間另一端是雕塑家們的作品，收入了尤瑞‧若克瑞恩（Ulrich Ruckriem）、托姆布雷和托尼‧克拉格（Tony Cragg）。中間陳列著弗朗茲‧韋斯特、湯瑪斯‧菲爾尼希（Thomas Virnich）和羅伊登‧拉比諾維奇（Royden Rabinowitch）的作品。三角形的空間擺著沃爾夫岡‧萊伯、比亞爾、梅茨和理查‧塔特爾（Richard Tuttle），很詩意。後來，維也納舉辦了「談談雕塑」（De Sculptura），杜塞爾多夫舉辦了「成為雕塑」（SkulpturSein / To Be Sculpture），柏林舉辦了「無時」（Zeitlos / Timeless），鹿特丹舉辦了「非歷史性探測」（A-Historical Soundings），漢堡舉辦了「照亮」（Einleuchten / Illuminate），東京舉辦了「光的種子」（Light Seed），波爾多舉辦了「恢弘、雄心和沉默」（G.A.S.: Grandiose, Ambitieux, Silencieux）。你也看到了，這些展覽都取了些很有詩意的名字，這樣就不會對藝術家和他們的作品產生壓力。

奧布里斯特：您自由出入於機構內外，是什麼促使您橫跨這兩個領域？

塞曼：我想組織一些非機構型的展覽，但還得依靠機構展出，這就是我為什麼經常選用非傳統展覽空間的原因。「祖父」展是在一間私人公寓，「真理之山」是在五個從未用於藝術展覽的地方，包括神智學者的別墅、

廢棄的劇場和阿斯科納的體育館。後來，「真理之山」才到蘇黎世、柏林、維也納和慕尼黑的美術館中巡展。

奧布里斯特：這些展覽詮釋了您在 1980 年代的又一個傾向：持續利用不尋常的展覽空間。

塞曼：是的，確實如此。1980 年代那時候，很多地方從未接觸過新藝術，我便只好舉辦聯展。不過，我仍在尋找一些供藝術家們歷險的空間。這些展覽也為年輕藝術家第一次登上國際舞臺提供了機會：拉切爾·懷特里德（Rachel Whiteread）在漢堡和柯萊·費茲迪歐（Chohreh Feyzdjou）在波爾多就是這樣。大多數都是女性，這一點並非巧合。我同意波依斯的觀點：20 世紀末期的文化將會是女性的領地。在瑞士，大多數美術館的策展人都是年輕女性，而皮皮洛蒂·瑞斯特（Pipilotti Rist）和穆達·馬西斯（Muda Mathis）也是最活躍的藝術家。她們的作品透露出一種鮮活、大膽的詩意侵犯。

奧布里斯特：談談您現在的項目吧，剛在維也納應用藝術博物館開幕的「玫瑰叢中的奧地利」。而在 1991 年，您策劃了一次瑞士文化展「幻想中的瑞士」。兩者有何聯繫？

塞曼：「幻想中的瑞士」開展時，恰好是瑞士聯邦成立 700 周年。展廳中央是一些著名瑞士藝術家的傑作，比如保羅·克利、莫萊·奧本海姆（Meret Oppenheim）、索菲·托伊伯－阿爾普（Sophie Taeuber-Arp）、賈克梅第和梅茨。並列的是企圖改變世界的那些人物，如馬克斯·德特維勒（Max Daetwyler）、卡爾·比克爾（Karl Bickel）、埃托雷·耶

爾莫里尼（Ettore Jelmorini）、艾瑪‧昆茲（Emma Kunz）和阿曼德‧舒爾特海斯（Armand Schulthess）。當然，也收入了穆勒的自體性欲機（autoerotic machine）和丁格利的藝術生產機。此外，還有其他藝術家，比如沃捷（Vautier）和雷茨。

後來，我們又在馬德里和杜塞爾多夫巡展。觀眾並沒把這次展覽當做是「對國家的致敬」，倒是把它看做是「對創造力的致敬」。這次展覽對 1992 年塞維利亞世博會的瑞士館產生了影響。我用布克哈德的作品替代了瑞士國旗。作品勾勒了一些人體部位，代表六種或者七種感官。就這樣，我創造出融合了資訊、技術和政治的流動作品展，從沃捷的畫作《瑞士並不存在》（La Suisse n'existe pas / Switzerland does not exist ）開始，以他的另一幅畫作《我思考，所以我是瑞士人》（Je pense donc je suisse）結束。

奧地利文化部看到了這些展覽，便問我能不能做一次「奧地利精神探旅」。我取了個名字，叫做「玫瑰叢中的奧地利」，這是另一種阿爾卑斯文化的全景展覽。奧地利是一個複雜的地方——曾是一個帝國，擁有一個作為東西方樞紐的繁榮首都，現在卻淪為一個小國家。在維也納應用藝術博物館，我用第一個展廳回顧奧地利帝國的歷史。第二間展廳內陳列著梅塞斯密特（Messerschmidt）的肖像畫、阿爾諾夫‧雷奈爾（Arnulf Rainer）誇張描繪的照片自畫像系列和維加（Weegee）的照片。第三間展廳裡是奧地利古典藝術家和維也納分離派的建築師的作品。第四間和第五間展廳用來展出敘事作品，包括 19 世紀不為人知的動物畫家阿洛伊斯‧策特爾（Aloys Zöttl）、著有《玫瑰叢中的驚馬》（Der Gaulschreck im Rosennetz / Terror of the Horses in the Net of Roses, 1928）的弗里茨‧馮‧赫茨曼諾夫斯基-奧蘭多（Fritz von Herzmanovsky-Orlando）、理查‧特施納（Richard Teschner）的懸絲偶，最後還有運送在薩拉耶佛遇刺的

斐迪南大公屍首的那輛馬車。門廳是神跡（Wunderkammer），陳列著土耳其的文物和漢斯‧霍萊因擱在維也納柏格街 19 號（19Berggasse）的床。弗洛依德曾在柏格街 19 號進行心理分析實驗。二樓展出奧地利的發明，包括杜象曾利用過的奧爾（Auer）設計的鎢絲燈、約瑟夫‧馬德斯佩格（Josef Madersperger）設計的帶有洛特雷阿蒙（Lautréamont）詩歌意象的縫紉機、曼‧雷的《伊西多爾‧杜卡塞之謎》（The Enigma of Isidore Ducasse, 1920）和弗朗茨‧格塞爾曼（Franz Gsellmann）設計的配備丁格利晚期多彩光照雕塑的《世界機器》（World Machine）。三個螢幕投影回顧了奧地利對好萊塢的影響，收入埃里希‧馮‧史托海姆（Erich von Stroheim）、弗里茨‧朗（Fritz Lang）、邁克爾‧柯帝士（Michael Curtiz）、彼得‧洛（Peter Lorre）和貝拉‧盧戈西（Béla Lugosi）等早已遷居美國的電影藝術家。此外，還有奧地利實驗電影，包括彼得‧庫貝卡（Peter Kubelka）、科特‧科倫（Kurt Kren）和費瑞‧拉達克斯（Ferry Radax）。電影院中的座位是弗朗茲‧韋斯特的傑作，與弗朗茲‧韋斯特一起展覽的當代藝術家還有瑪麗亞‧拉茲尼克（Maria Lassnig）、伊娃‧施萊格爾（Eva Schlegel）、瓦莉‧艾絲波爾（Valie Export）、弗里德里克‧佩措爾德（Friederike Pezold）、彼得‧科格勒（Peter Kogler）、埃莫‧左貝爾尼格（Heimo Zobernig）、雷納‧迦納爾（Rainer Ganahl）等等。

奧布里斯特：這個世紀，展覽越來越像是一種媒介。越來越多藝術家認為展覽就是作品，作品就是展覽。在您看來，策展史上的轉捩點有哪些？

塞曼：杜象的《手提箱中的盒子》算是最小型的展覽；利西茨基為科隆 Pressa 展（1928）俄羅斯館設計的展覽算是最大型的。第五屆卡塞爾文

獻展期間，我和杜象、布達埃爾、沃捷、赫伯特‧迪斯特爾（Herbert Distel）合作設計了「藝術家美術館」（Museums by Artists）。奧爾登伯格 1965 年至 1977 年間策劃的「鼠館」（Mouse Museum）也很重要。在我看來，把展覽當做媒介的天才是克利斯蒂安‧波爾坦斯基。

奧布里斯特：1990 年代有哪些藝術家吸引您呢？

塞曼：我欣賞馬修‧巴尼（Matthew Barney）的張力。我在伯恩看過他的展覽。相對實物來說，我更喜歡他的錄影作品。更年輕一些的錄影藝術家我也喜歡，比如皮皮洛蒂‧瑞斯特和穆達‧馬西斯。

奧布里斯特：我知道，您有一個龐大的檔案庫。您是如何組織起來的？

塞曼：我的檔案庫總在變化，這反映出我的工作狀況。要是做個展，我得確保找到關於某位藝術家的所有文獻。若是主題展，我就構建一座圖書館，檔案庫成全了我的個人史。我知道自己用不著到字母 W 下面去找瓦格納，而應該到「總體藝術」下面去找。我也把美術館藏品目錄按位置分類，以便得到一種機構化的精神景觀。我的檔案庫是好多座圖書館的集合：有脫胎於「真理之山」的台格納專館，有舞蹈、電影和原生藝術專館。當然，相互之間也有多重交叉指引。最重要的是閉著眼睛穿行其中，任憑雙手選擇。檔案庫是我的回憶錄，這就是我看待它的方式。很可惜，我再也不能漫步其中，它塞得太滿了。我和畢卡索一樣，寧願關上門，再重新構建一座檔案庫。

奧布里斯特：儘管如今網路和其他媒體帶來了越來越多的藝術資訊，藝術在很大程度上還要靠與人交流。我覺得展覽就是對話的結果。理想狀態下，策展人只是其中的催化劑。

塞曼：資訊確實可以通過網路檢索，但你必須親自去現場才能知道資訊背後是否隱藏了些什麼，才能判斷藝術材質是否能夠長存。最好的作品最難複製，所以你只好從一個工作室趕到另一個工作室，看了一個又一個的作品原作，希望著有一天能有一種叫做展覽的有機體把它們全部收入囊中。

奧布里斯特：1980 年代，有成百上千座新美術館成立，但重要的藝術場所還是那麼幾家。您認為原因何在？

塞曼：一個地方是否重要取決於其個性。有些機構對藝術既無熱情，又無勇氣。如今，很多新美術館花了大量人力財力，僅僅只是為了聘請一位"明星"建築師，而館長對現有空間卻既不滿意也無錢改變。高牆、頂燈和中性地板仍然是最好最合算的選擇，藝術家們更喜歡簡約。

奧布里斯特：您創建了自己的空間，開啟了全新的模式。最近這些年，「策展人」或者「展覽組織者」這樣的稱謂才逐漸為人所接受。您就是一個先驅。

塞曼：做一位獨立策展人，意味著保持一種細膩的心理平衡。在你做展覽時，也許有人會提供資助，但有時候沒有。這些年，我實在很幸運，因為我從不需要到處求職或者尋找展覽空間。1981 年以來，我一直擔

任蘇黎世美術館的獨立策展人。這讓我有時間去維也納、柏林、漢堡、巴黎、波爾多和馬德里策劃展覽。儘管沒有政府基金，我也能夠維持「真理之山」的美術館。當然，作為自由策展人，你得加倍努力，就像波依斯所說：沒有週末，沒有假期。我很自豪，我還有願景。我常常自己動手，雖然沒有以前多了。這樣的工作方式實在令人激動，但有一點是肯定的：你發不了財。

奧布里斯特：菲力克斯‧費內翁（Félix Fénéon）把策展人形容為催化劑和藝術與公眾之間的過街天橋。我經常與巴黎現代美術館館長蘇珊‧帕傑（Suzanne Pagé）合作，她給策展人的定位更為卑微：藝術家的職員。您如何定義策展人？

塞曼：嗯，策展人得頭腦靈活。有時候是僕人，有時候是助手，有時候給藝術家們一些展出作品的建議。若是聯展，策展人就是協調員。換成主題展，策展人就是發明家。但最要緊的還是對策展的熱情和愛──甚至帶上一點兒的癡迷。

弗朗茲‧梅耶

1919 年生於瑞士蘇黎世，2007 年逝於此地。
1955 年至 1961 年，弗朗茲‧梅耶擔任伯恩美術館（Kunsthalle Bern）館長；
1962 年至 1980 年，擔任巴塞爾美術館（Kunstmuseum Basel）館長。

這篇專訪 2001 年完成於梅耶在蘇黎世的家中，此前未曾出版。
文稿由裘蒂絲‧海沃德（Judith Hayward），德譯英。

Franz Meye

奧布里斯特：我想為您做一次專訪，這一系列專訪還包括蓬杜·于爾丹（Pontus Hultén）、哈樂德·塞曼（Harald Szeemann）、華特·霍普斯（Walter Hopps）等策展人。

弗朗茲·梅耶（以下簡稱梅耶）：我比不上那位名滿天下的同事哈樂德·塞曼，完全無法比。我的心思就只想著怎麼為巴塞爾美術館找來持續性的、一流的藝術藏品。我在伯恩美術館工作的那時候，確實策劃過展覽。不過，我只是恪守老館長阿諾德·魯德林格（Arnold Rüdlinger）留下來的傳統。他是現代藝術展覽的先驅，如果他還在世，你一定得跟他聊聊。我在伯恩美術館工作時，主要是和魯德林格討論當代藝術。我們首先問自己：哪些藝術很重要？哪些藝術會長存？哪些藝術品只是曇花一現？那時候，我們的眼界太窄，局限於巴黎。還記得在巴黎的時候，我第一次看到波洛克（Jackson Pollock）的作品。你很難想像，我當時有多震撼！那時候，對於我來說，他的畫作太難以承受了。我搞不明白他為什麼用整張畫布。一年之後，1953 年，我在紐約待了幾週。期間我以一種更直接的方式接觸了波洛克的作品，置身於美國的我，在這樣的環境下終於讀懂了他。

奧布里斯特：您和他見過面嗎？

梅耶：很可惜，沒有。

奧布里斯特：您是怎麼開始接觸現代藝術的？

梅耶：魯德林格把我領進了當代藝術的殿堂。

奧布里斯特：您第一次遇見他是什麼時候？

梅耶：1940 年代晚期。

奧布里斯特：我一向認為人們遺忘了那些現代藝術策展先驅做出的貢獻。在漢諾威美術館（Landesmuseum Hannover）工作的亞歷山大・杜爾納（Alexander Dorner）就是一個例子。我對他研究了好些年，他的著作現在絕跡了。魯德林格同樣如此。策展人的歷史和展覽的歷史已經缺失了。

梅耶：我看，這主要是因為他們的成就帶有時代性。儘管影響很大，但過了那個時代就會被遺忘。我在巴黎時（1951-1955），也從魯德林格的工作中獲益匪淺。那時候，他就想選我當接班人，可我還沒完成學業呢。不過，我還是同意了。1955 年，我當上了伯恩美術館館長。第一次策展時，真是巨大的挑戰！但我開始愛上這份工作了。

奧布里斯特：您和魯德林格的交談中，哪些最為重要？

梅耶：我的藝術史論文主要研究沙特爾（Chartres）大教堂的彩繪玻璃窗。我娶了夏卡爾的女兒伊達・夏卡爾（Ida Chagall）。因為這樣，我進入了藝術界的中心。魯德林格找我時，我很愉悅地接受了他的邀請。每年，我在伯恩策劃 6 至 8 場展覽。那時候，員工沒幾個，一個守衛、一個秘書和一個出納。

奧布里斯特：霍普斯也是這樣向我描述的，沒幾個員工，大多數事情都得自己動手。

梅耶：如果我們準備和巴黎的藝術家們合作辦展覽，就開著卡車去巴黎，自己把那些畫拿回來，一切都很直接。展覽一般在週日晚上閉幕，到了週一晚上，所有的展品都會被撤下來。第二天就得佈置下一場展覽了。我們開始把展品掛起來，到了週三，我一般都會完成一份目錄文本，等到週四早上交工。接下來的週六，展覽正式開幕。那一段時期，我展出了很多瑞士藝術家的作品，因為伯恩美術館的活動帶有濃厚的地方色彩。當然，也會做一些有關國際現代藝術的嘗試。我記得最清楚的是馬克斯‧恩斯特（Max Ernst）個展、賈克梅第（Alberto Giacometti）個展、奧斯卡‧施萊默（Oskar Schlemmer）個展、阿列克謝‧馮‧雅弗倫斯基（Alexei von Jawlensky）個展和亨利‧馬蒂斯個展。嗯，還有奧狄隆‧魯東（Odilon Redon）個展。

奧布里斯特：這些展覽都是與藝術家直接合作的？

梅耶：只有賈克梅第和恩斯特是這樣。我在巴黎的時候就認識賈克梅第。如果他感覺你和他趣味相投，他就會對你倍加青睞。他很擅長講故事。直到現在，我還感覺他的聲音在我耳邊迴響。和他之間的相處，讓我理解了他的作品。對我來說，那些雕塑太棒了！1956 年在伯恩的展覽主題很集中。

奧布里斯特：賈克梅第參加佈展了嗎？

梅耶：沒有。他那時候剛在威尼斯雙年展上結束首展，週四凌晨才坐火車趕到伯恩。他當時很生氣，因為他在火車上突然想起威尼斯雙年展上有一件雕塑作品的基座不知是低了一釐米還是高了一釐米。我們只好勸他平靜下來，打個電話給威尼斯那邊。不過，他對伯恩的佈展倒是很滿意。

奧布里斯特：伯恩時期，還有哪些展覽對您特別重要？

梅耶：展出馬列維奇（Kazimir Malevich）作品那次。桑德伯格（Willem Sandberg）首先發起，並把機會給了我們。那時候，他剛為阿姆斯特丹市立美術館買到一些馬列維奇的畫。當時，伯恩也有一些私人收藏家收藏馬列維奇的畫。我本來想把其他俄羅斯藝術家也收進來。可惜俄羅斯現代藝術仍是處女地，一點文獻都找不到。

奧布里斯特：您去過莫斯科？

梅耶：沒有，那時候可去不了。那是 1958 年啊。

奧布里斯特：我們都知道，那時候的公共基礎設施可比現在差遠了。1950年代時，美術館少得可憐。現在，美術館成百上千，策展人之間的合作也很緊密。

梅耶：沒錯。那個年代，巡展的做法並不普及。我策劃的馬蒂斯個展算是一個例外。當時，我去拜訪馬蒂斯的女兒瑪格麗特・迪蒂（Marguerite Duthuit），想要舉辦一場回顧展。她建議我放棄這個計畫，因為俄羅斯、

丹麥和美國的重要藏品都不允許出借。她建議我策劃首次馬蒂斯晚期作品完整展，或者叫做水粉剪貼（gouache cutouts）展，那場展覽正好與伯恩美術館合拍。開幕式真的是非常隆重盛大，後來又去很多歐洲和美國的美術館巡展，對年輕藝術家的影響很大。

奧布里斯特：您見過馬蒂斯？

梅耶：我和妻子伊達・夏卡爾去拜訪過他，伊達跟他很熟。我覺得馬蒂斯是一位慈祥的長者。

奧布里斯特：您和年輕一輩的藝術家有過合作嗎？比如謝爾蓋・波利雅科夫（Serge Poliakoff）。

梅耶：1951 年，我和巴黎藝術評論家夏爾・艾蒂安（Charles Estienne）去拜訪他。他的工作室在蒙馬特區的一間浴室裡。我那時很激動，當場就買了一幅畫。這次會面給我啟發很大。當然，我在伯恩展出了他的作品。

奧布里斯特：您在伯恩還展出哪些年輕藝術家的作品？

梅耶：我對安東尼・塔皮埃斯（Antoni Tàpies）很感興趣，此外還有巴黎畫派、瑞士藝術家威爾弗裡德・莫澤（Wilfried Moser）、皮埃爾・阿列欽斯基（Pierre Alechinsky）、尚・梅沙吉耶（Jean Messagier）、皮埃爾・塔爾－科阿（Pierre Tal-Coat），接下來是山姆・法蘭西斯（Sam Francis）。一大批年輕的瑞士藝術家，從丁格利（Jean Tinguely）和伯

恩哈德‧盧京比爾（Bernhard Luginbühl）開始。

奧布里斯特：1950 年代有一個策展人的圈子了？

梅耶：算是吧，我們都認識，最重要的肯定是阿姆斯特丹的桑德伯格。

奧布里斯特：克努德‧延森（Knud Jensen）也算其中之一？

梅耶：是的，他是個很好的朋友。

奧布里斯特：似乎那時候的活動中心還是在歐洲。您如何看待前衛運動從巴黎發展到紐約？

梅耶：1958 年，魯德林格在巴塞爾美術館舉辦大型美國藝術家展覽。那時候，我才意識到發生了什麼。魯德林格為歐洲發現美國藝術做出了很大貢獻。最近，貝蒂娜‧馮‧邁恩堡（Bettina von Meyenburg）為他寫了一本優秀的傳記，其中強調說是山姆‧法蘭西斯把魯德林格"帶到了美國"。1957 年，他第一次去紐約，很快就和所有重要的藝術家建立了聯繫。

奧布里斯特：山姆‧法蘭西斯是牽線人？

梅耶：是的。魯德林格一頭栽入美國藝術界，結識了弗朗茨‧克萊因（Franz Kline）、德庫寧（Willem de Kooning）、克里夫爾‧斯蒂爾（Clyfford Still）、馬克‧羅斯科（Mark Rothko）等很多藝術家。另外，

他還透過收藏家班‧赫勒（Ben Heller）認識了巴尼特‧紐曼（Barnett Newman）。他是第一個找到紐曼的美術館學家。魯德林格本來打算在巴塞爾為他認為重要的藝術家舉辦一場展覽，可因為克里夫爾‧斯蒂爾不想來，只好作罷。幸好紐約現代美術館策劃了一次歐洲巡展，因為魯德林格的緣故，第一站就選在巴塞爾，那是 1958 年 4 月。從那次巡展開始，歐洲觀眾才開始意識到美國繪畫的重要性。第二次要感謝巴塞爾藝術聯盟主席漢斯‧特勒爾（Hans Theler），魯德林格說服他為巴塞爾美術館捐贈美國藝術品，以便迎接瑞士國家保險公司（Schweizerische Nationalversicherung）的周年慶典。特勒爾同意了。魯德林格帶著 100,000 瑞士法郎趕到紐約，買了四件上乘的傑作——斯蒂爾、羅斯科、克萊因和紐曼的繪畫作品各一件。很可惜，要買波洛克的畫，這些錢遠遠不夠。那時，波洛克的作品已經很貴了。這樣一來，巴塞爾美術館就成了歐洲第一家收藏這些藝術家作品的美術館。對美國藝術的發現就從那時候開始，而魯德林格是當之無愧的先驅。

奧布里斯特：1950 年代，伯恩的文化氛圍實在令人振奮，保羅‧尼宗（Paul Nizon）也曾經這樣告訴我。學生和活躍的文化圈之間交流頻繁。現在，蘇黎世、日內瓦和巴塞爾更具活力。您怎麼看？

梅耶：魯德林格當然發揮了重要作用。他讓很多東西都運轉起來。此外，丹尼爾‧施珀里（Daniel Spoerri）和迪特‧霍德（Dieter Roth）也起到了重要的推動作用。在那些年裡，他們都大大約束和限制了伯恩的粗俗之風和官僚之氣。

奧布里斯特：您是哪一年離開伯恩去巴塞爾美術館？

梅耶：1962 年。

奧布里斯特：讓我們談談美術館館長在建立藏品方面的責任吧。去年，您寫了一篇很有趣的文章，對誰應該接手蘇黎世美術館發表了自己的看法。

梅耶：我反覆強調說新館長首先應該對當代藝術非常熟悉。我剛做策展人時，確實對收集真正的創新作品不太熱心。我到巴塞爾美術館的時候，帶來了一批藝術家的藏品。我還記得有愛德華多‧基里達（Eduardo Chillida）、塔皮埃斯、波利雅科夫和山姆‧法蘭西斯。這都是早些年收藏的，主要的爭議在於畢卡索。弄到一些個人藏品之後，1967 年，我們打算買兩件非常昂貴但是很重要的作品。為此，甚至舉行了一次公民投票表決。

奧布里斯特：能不能詳細說說這次特殊的經歷？

梅耶：整件事情得從魯道夫‧施特赫林（Rudolf Staechelin）家族基金會說起。當時，他們的主要藏品都在美術館展覽。施特赫林家族遇到了財政危機，就想把其中一件梵谷的重要畫作賣掉。當然，他們優先考慮美術館。你要知道，那可是一件幾百萬的作品，不可能迅速作出決定。後來，我們和基金會的理事們聚在一起協商，他們又提出了優惠條件：只要美術館買下兩件畢卡索的作品，基金會的全部藏品就在館內長期出借十五年。這兩件作品合計 950 萬瑞士法郎，說好由市政府負責籌措 600 萬。市政府同意了，畢竟巴塞爾的市民還是很認可施特赫林家族的藏

品。你想想，600萬，哪有那麼容易？有人想到了公民投票，於是要求投票的呼聲越來越高。整座城市都被鼓動起來了。從事文化工作的人幾乎都支援這個提案。年輕人也大多站在畢卡索一邊。奇蹟就這樣發生了：大家都同意了。剩下的幾百萬很快也湊齊了，幾乎都是私人贊助，這就可以看出文化的凝聚力。所有街道、酒吧和餐館甚至還組織了一場「乞丐的節日」（beggars' festival），人們都別上"我愛畢卡索"的徽章。整件事就這樣被一股激情的巨浪推動前進。這一次，巴塞爾證明自己確實無愧於擁有百年傳統的文化之城，這樣的事情恐怕只有在巴塞爾才可能發生。畢卡索最後也知道了，投票通過後，他決定捐贈禮物給美術館。他捐贈了一件《亞維儂的少女》（Les Demoiselles d'Avignon, 1907），還讓我在他的工作室中挑選一些他最近的作品，我在兩件全然不同的作品間猶豫不決，他索性將這兩件作品都捐了出來。除此以外，巴塞爾藝術贊助人馬婭・紮赫爾（Maja Sacher）女士也捐贈了一件無與倫比的藏品：畢卡索的《詩人》（Le Poète, 1912）。

奧布里斯特：這簡直是直接民主制的經典寫照。能不能再談談任職巴塞爾期間還有哪些展覽和收藏機會對您至關重要？

梅耶：儘管在畢卡索這件事上取得了成功，但我們都很清楚不能繼續這樣做。轉變思路勢在必行，更近一點的藝術應該得到公正的對待。我們展出了重要的美國藝術家的作品，一次展出一件作品。我們想要慢慢積累起來。1969年，我試圖說服委員會再各買一件羅斯科和紐曼的作品。羅斯科通過了，但紐曼遭到拒絕。兩年後，紐曼回顧展在阿姆斯特丹和巴塞爾相繼舉行。直到這時，才有了突破。委員會的部份成員去阿姆斯特丹看了回顧展，突然對紐曼產生了熱情。我終於能夠在紐約的拍賣會

上買下《蒼火2》（White Fire II, 1960）。接下來，我又通過阿納勒·紐曼（Annalee Newman）買下了另一件，還有和我兩年前想買的那件風格相似的作品，以及一件雕塑作品。這下子，美術館總算收齊了一組紐曼的傑作。每當我看見紐曼擺在賈克梅第旁邊，心裡就很舒坦。但很可惜，波洛克的作品還是沒能買到，多少有些遺憾吧。當然，我們又面臨一個新問題：接下來應該添置誰的作品。那時候，我還在致力於系列創新的藝術史理念。下一步應該做些什麼？最緊急的是什麼？添置賈斯培·瓊斯（Jasper Johns）、羅伯特·勞森伯格（Robert Rauschenberg）還是塞·托姆布雷（Cy Twombly）？最終選擇了賈斯培·瓊斯。最初的激情過後，我很遺憾地放棄了勞森伯格。很快，托姆布雷也被收了進來，然後就輪到普普藝術和造型畫布（Shaped canvases）。我決定收藏安迪·沃荷和弗蘭克·斯特拉（Frank Stella）的作品。

奧布里斯特：那時候，您還購買了再度為人重視的女藝術家莉·邦特科（Lee Bontecou）的作品。

梅耶：是的。我去工作室拜訪她，挑選了一件作品。不過，對我來說，那時候最重要的藝術家還是弗蘭克·斯特拉。我逐漸通曉極簡藝術了，想做出自己的決定。我選擇了唐納德·賈德（Donald Judd）、卡爾·安德列（Carl Andre）和索爾·勒維特（Sol LeWitt）。收藏極簡藝術最重要的作品花了很多年。美國藝術界中，接踵而至的是沃爾特·德·瑪麗亞（Walter de Maria）。我大大低估了貧困藝術（Arte Povera）。塞曼在伯恩展出了貧困藝術，而我卻沒有。

奧布里斯特：與您談話過程中，我發現一件有趣的事情；作為一個美術館館長和同代人，您總是挑選出某些藝術家和作品，甚至還不能確定哪些可以名聲長存。能再談談這種先驅角色嗎？

梅耶：作品本身的複雜性和內在統一性總能起到作用，這一點特別適合安迪・沃荷和克萊斯・奧爾登伯格（Claes Oldenburg）。羅依・李奇登斯坦（Roy Lichtenstein）就不那麼明顯。當然，他也是一位傑出的藝術家。

奧布里斯特：我想再說說有關蘇黎世美術館館長招聘的那場爭論。您在《新蘇黎世報》（NZZ）上發表文章，明確支持了美術館在過去三十年間開展的藝術活動。

梅耶：對我來說，從浩如煙海的作品中以合適的價位進行選擇再正常不過了，每一次的選擇都會為整個館藏提供全新的視角。說到這兒，藝術接受史尤其重要，特別對 20 世紀的藝術來說。畢竟，作品孰優孰劣隨著時代變遷有所不同。對同代人來說，凱斯・凡・東根（Kees van Dongen）和馬蒂斯各有千秋。但看看現在，馬蒂斯更勝一籌。選擇的背後標準是什麼？塞尚當然是真正的大師。他的繪畫以形式為內容，這就激發人們去探索全新工業時代下現代科技中的觀念與精神。這種探索徹底顛覆了人們之前的觀念和做法。問題在於，我們應該如何與之共存。探索當前藝術工作為我們提供了與之融合的機會，它將日常體驗與新精神結合起來，立體主義也在其中起到很重要的作用。立體主義具有前瞻地位，當然也就具備了歷史價值。在我看來，偉大作品恆久不變的主題性至關重要，可以為當下藝術設立標準。我敢斷定，如果在美術館中展出 1990 年代以來第一流的藝術作品，觀眾會以全新的方式深刻體驗到經典作品潛在的主題性。

奧布里斯特：這麼說來，您認為藏品是一個緩慢演變的複雜系統。

梅耶：是這樣，當前藝術會起促進作用。在我那個時代的美術館，對波依斯（Joseph Beuys）的探索改變了一切。我還沒跟你提過他吧？

奧布里斯特：60 年代末期，您發現了他？

梅耶：我去艾恩德霍芬市立范阿貝美術館參加波依斯個展的開幕式，印象深刻。一年後，1969 年吧，美術館繪畫藏品部負責人迪特爾·克普林（Dieter Koepplin）接受我的建議，策劃了一次波依斯畫作和小型雕塑展。在那之後，我們決定展出卡爾·施特勒爾（Karl Ströher）的波依斯藏品，這在巴塞爾引起了轟動。不管怎樣，美術館發生了改變，我們開闢了一個全新的探索領域。這個領域的展覽備受關注，特別是迪特爾·克普林策劃的那次。

奧布里斯特：雅克·赫爾佐格（Jacques Herzog）曾經告訴我：在他和皮埃爾·德·穆隆（Pierre de Meuron）早期作品中，有一件關於嘉年華隊伍的作品是與波依斯在巴塞爾合作完成的，您是否參與其中？

梅耶：沒有。第一次波依斯個展結束幾年後，美術館想收購一件重要作品《火場》（Feuerstätte, 1968-1974），大家還不習慣一位當代藝術家的作品要價這麼高，因此來自市議會和市民的阻力很大。赫爾佐格和德·穆隆正好在尋找一個嘉年華素材，便去拜訪了波依斯。波依斯為他們的嘉年華小組設計了一些狂亂原始的東西，說起來跟《火場》還有些關聯。後來，這組人便身著毛氈服，手拿金屬棒出現了，那次行動以不可思議

的方式解除了對立的緊張情緒。接下來，波依斯又用那些毛氈服和金屬棒製作了第二件《火場》（1978-1979），並捐贈給了美術館。

奧布里斯特：這是一個公眾討論藝術的完美實例。您如何看待現在藝術界的發展？如今，美術館私有化的傾向越來越明顯。

梅耶：我覺得美術館面臨巨大危機，私有化傾向必然導致策展人被出資方否決。我曾經歷過美術館館長和委員會之間針對藝術品購買的拉鋸戰，那種交互產生的影響非常有效率。

奧布里斯特：現在，越來越多的美國美術館學家要依靠信託基金會。

梅耶：是的，不幸的是這種趨勢蔓延到了歐洲。

奧布里斯特：您認為有必要予以抵抗？

梅耶：當然。問題僅僅是能夠抵抗到什麼程度。不過，我也得向委員會要錢，儘管委員會成員支配的不是自己的錢，而是國家基金，需要向公眾負責。

奧布里斯特：能不能說說您最喜歡哪些美術館？

梅耶：自然不用再提羅浮宮或者烏菲茲美術館。對我來說，扮演最重要角色的當屬紐約現代美術館。不過，從感情上講，克雷菲爾德（Krefeld）和門興格拉德巴赫（Mönchengladbach）更親切吧。

奧布里斯特：您如何評價在沃荷和波依斯之後的藝術發展？

梅耶：布魯斯・諾曼（Bruce Nauman）很重要。1970 年，我可沒少買他的作品。他對個人意識的探索深深迷住了我。我也欣賞理查・塞拉（Richard Serra）。當然，德國人對我也極為重要，尤其是喬治・巴塞里茲（Georg Baselitz）和西格瑪・波爾克（Sigmar Polke）。要說 1990 年代的藝術家，我很喜歡比爾・維奧拉（Bill Viola）、拉切爾・懷特里德（Rachel Whiteread）、羅妮・霍恩（Roni Horn）、卡塔琳娜・弗里奇（Katharina Fritsch）、麥克・凱利（Mike Kelley）以及大衛・威斯（David Weiss）／彼得・費茨利（Peter Fischli）藝術組合。

奧布里斯特：度過巴塞爾美術館的時光後，您有哪些計畫？

梅耶：1981 年，我離開巴塞爾美術館。那之後，我一直在研究 20 世紀下半葉的藝術。當然，跟以前的方式不同了，主要是教學和寫作。九月份，我剛寫完一本有關巴尼特・紐曼的專著，希望能夠出版。

奧布里斯特：有一些未曾實現的計畫嗎？是不是很珍貴？

梅耶：長期以來，我都在思考一個問題。我問自己：藝術家和觀眾的知覺之間有什麼關係？藝術家如何通過作品為自己開拓道路？馬蒂斯這樣的藝術家引導觀眾穿越畫作，而像安塞姆・基弗（Anselm Kiefer）這樣頑固的藝術家卻把我們扔進畫作之中。我想深入研究這個問題，並拓展到當前的藝術和新媒體領域。

賽斯‧西格勞博

1942 年生於美國紐約，70 年代早期移居歐洲，2013 年逝世於瑞士巴塞爾。

1960 年代中期以來，賽斯‧西格勞博一直身兼數職：藝術品商人、出版商和獨立策展人。他主要策劃觀念藝術展，而其著作為美術館和畫廊外的藝術創新提供了討論平臺。

這篇專訪 2000 年完成於阿姆斯特丹，發表在《第 24 屆國際版畫雙年展》（24th International Biennial of Graphic Arts），盧布亞納（Ljubljana）國際版畫中心（International Centre of Graphic Arts）出版，2001 年，名為《與賽斯‧西格勞博對話》（*Interview with Seth Siegelaub*），第 220 頁。

Seth Siegela

奧布里斯特：我想先談談您最近的活動。能不能說說 1996 年 10 月那期《藝術快報》（*Art Press*）上名為〈藝術的語境／語境的藝術〉（The Context of Art／The Art of Context）的專題文章呢？

賽斯・西格勞博（以下簡稱西格勞博）：好多年了，總有人對 1960 年代末出現的藝術感興趣。興許是因為懷舊吧，想要回歸"往昔的美好歲月"。誰知道呢？過去這些年，很多人都找我，想請我策劃一次觀念藝術展。我一直沒有答應，因為我不想重複自己。1990 年，馬里昂（Marion）和羅斯維塔・弗里克（Roswitha Fricke）一起來找我（他們在杜塞爾多夫有一家畫廊和一家書店），又提出同樣的請求。我建議他們策劃一個項目，討論那個時代為什麼受關注，人們如何看待那個時代，並進而探索藝術史是怎麼形成的。我告訴他們，要完成這個項目，最好是請那些 1960 年代末活躍於藝術界、過去二十五年間又不斷思考和評論藝術發展的藝術家自己談談，請他們談談藝術界是否變了，怎麼變的，而他們自己的生活又有哪些改變。兩人對此很感興趣，於是我們便合作策劃。

我們首先請藝術家書面回覆我們的問題，但有空閒和有興趣的藝術家不多。一開始，我們沒收到幾份書面回覆。後來，我們更積極地聯繫藝術家，馬里昂和羅斯維塔・弗裡克著手對那些不願意書面回覆的藝術家進行錄音採訪。最後，這些書面回覆和錄音稿（共有 70 份吧）就登載在《藝術快報》上了。

為了敲定採訪藝術家的名單，我挑選了五場 1969 年舉辦的展覽。當然，可能有一些主觀，但想來不至於太過武斷。所有在世的參展藝術家都聯繫了，大概有 110 位。那時候，我們並沒有只找那些成功的藝術家，這一點至今還讓我引以為豪。可以說，我們甚至對那些沒獲得成功的藝術家更感興趣，他們（出於這樣或那樣的緣故）被人遺忘或者半途

改行。這樣看來，我們收到的回覆更能代表那個時代和生活在那個時代的那些人。現在，大多數人的做法是只採訪功成名就的藝術家，通過他們的視野書寫藝術史。不過，我必須承認：不管是藝術家的反思深度、觀念還是批判性精神方面，那些回覆確實參差不齊。這可跟藝術家是否成功沒有一點關係。就這樣，我們收錄了各種各樣的回覆，有很睿智的，也有不那麼理性的。

奧布里斯特：您剛才談到，這個專案的主題是藝術界發生了哪些變化，可能這跟我們剛才談論的話題有些關聯。您說過，那時候的藝術不一定針對大眾，更像是幾個朋友的聚會。

西格勞博：範圍窄得很，就那麼一小群人。沒人大談資金、權力或者別的什麼。藝術家——包括大多數藝術界人士——跟社會的關係與現在完全不同。我想知道，藝術家們是否感受到了這種變化。如果我對那些回覆的理解沒有偏差的話，似乎沒幾位藝術家注意到了這種變化，他們認為一切都跟從前一樣。也許他們的思維方式還是植根於 60 年代吧。無論如何，他們的態度都體現在話語裡了。

奧布里斯特：說到新結構這個問題，實在很有趣。20 世紀初，亞歷山大·杜爾納（Alexander Dorner）曾將他管理的德國漢諾威美術館定義為"發電站"（Virtual Kraftwert）。他一心想實現空間的永久轉變，但這種想法卻一直被當做是有些奇異的孤立實驗。您對美術館的空間結構有什麼看法嗎？

西格勞博：我處理結構的方式就是避開它，橫穿它，至少儘量避開靜態

結構或者創建能滿足真實需求的動態結構。怎麼說呢，這跟我自己的興趣、經濟狀況和對藝術世界的看法都有關係吧。你甚至可以說，我深受"遊擊"運動的影響——當然不是指軍事中的遊擊戰，而是指不斷擺脫靜止處所和改變場境。我一直說，去紐約看藝術（其他地方也差不多）就意味著去畫廊和美術館的藝術"空間"朝聖，就是隨波逐流。如果想看開幕式，人們就習慣於走上街頭，去某個空間看自己期待的藝術，這就像一種生活模式，比如遛狗，只不過你自己變成了那隻狗。

那時候，我也和很多人一樣，忙忙碌碌。到了 60 年代，我突然察覺，原來這些空間和我們看到的或者期望看到的聯繫那麼緊密。說實話，藝術現實都被那些有名有錢又不愁找不到窮藝術家合作的畫廊規定好了，無外乎上樓下樓，進城出城。這種體驗，再加上自己開一家畫廊（經營十八個月，或者說從 1964 年秋天到 1966 年春天）的念頭，促使我思考其他可能性。

奧布里斯特：您是指那些慣例……

西格勞博：個人觀點。像很多人那樣，我作為旁觀者觀察藝術，就像那些藝術家和評論家。當然，也從經營畫廊的角度出發。短短十八或二十個月經營畫廊的經歷，實在不怎麼有趣，也讓我明白，不大可能一年策劃 8 至 10 場展覽，每一場或者絕大部份還都做得很好。生產的節奏太快，或者說藝術展覽的生產線太平常了，根本沒有時間去思考和嘗試，而在我看來，思考和嘗試才是至關重要的。策劃自己真心想做的展覽時，應該會有更好的方式，不至於每天為了日常開支而絞盡腦汁，比如租金、燈光、電話、秘書（說實話，我可真沒找過秘書），等等。這些都算是維持永久空間的固定開銷吧。換句話說，嘗試將空間的行政管理

和組織局限與可能的藝術方向分開。從某種意義上來說，過去把畫廊與藝術本末倒置。要說美術館展覽，這樣那樣的限制就更為突出，不僅僅因為沉重的行政架構，更重要的是因為"美術館空間"的「權威」總想把每件事情都弄成"美術館"式。1989 年克洛德·金茨（Claude Gintz）在巴黎現代藝術博物館（Musée d'Art Moderne de la Ville de Paris）策劃的展覽「觀念藝術：一個視角」（L'art conceptuel, une perspective）就是這樣，那是對那個時期藝術的第一次"官方"回顧。過錯並不在他，不過看起來確實死氣沉沉。但這不就是美術館更為重要的功能之一嗎——扼殺、完結、定論，將事物從日常語境中隔離開來並賦予其權威？撇去某家美術館相關人員的意願不談，美術館的結構同樣指向這種活動：歷史化。對於藝術來說，這就是墳墓——我肯定在哪兒聽過這句話——無用、僵死之物的天堂。

奧布里斯特：您闡述了全新的展覽模式，擬定了改變藝術家、畫廊和收藏家之間關係的契約；您是否曾有意為美術館制定一種新結構？

西格勞博：從來沒有。我很少跟美術館打交道，更談不上為其貢獻策略。美術館的問題出在結構上，出在與社會統治權力及其利益的關係處理上。這樣說來，無須服從權威的美術館可能更為有趣，更具想像力，更有自發性，一旦重新樹立了權威，這些可能性就蕩然無存了。顯而易見，在一個異化的社會中，很多機構和人也會有如此遭遇，包括藝術家。我常想，要是許多有創意的人對展覽的類型提出更多新穎的想法，那麼美術館可能會以另一種方式運作。不過，我們必須先弄清這裡蘊涵的矛盾：你得記住，美術館比過去更加依賴更大的利益集團。無論你我提出改革美術館的什麼妙招（美術館的社會維度已經發生了改變，比如去中

心化、對地方社區的關注和少數人藝術，等等），美術館的基本需求和我們幾乎沒什麼牽連；美術館有自己的內在邏輯。要在這種機構的約束下左右逢源，比過去難多了，至少，矛盾與以前不同。因此，讓我坐在圈外設想美術館還有其他什麼運作方式，實在很難。這裡或者那裡添上幾筆，還是每週二為藝術家們提供免費咖啡，等等。也許真正的問題在於：我為什麼要對改變美術館感興趣。

奧布里斯特：1968 年，您策劃了「施樂書籍」（Xerox Book）。這是一次書籍形式的「聯展」？

西格勞博：是的。第一次"大型"聯展，如果你願意這樣稱呼它的話。那個策劃和我大多數項目一樣，都是與藝術家合作的。我們聚在一塊兒，討論展示藝術的不同方式和可能性，不同語境和環境，室內、戶外、書籍，還有其他一些。「施樂書籍」——我更願意把它叫做「影印書籍」（Photocopy book），免得讓人誤會和施樂集團有什麼關聯——也許更有趣些，因為那是我第一次對專案提出一系列"要求"（印刷頁數、紙張尺寸，或者說規範藝術家工作的"容器"）。我嘗試著將展覽狀況標準化，以便讓不同藝術家的作品能夠精確反映出各自的藝術觀念。換句話說，就是有意識地統一展覽程式下的生產狀況（展覽、書籍或者項目）。老實講，這是我第一次在策展時要求藝術家做這做那，實際操作中藝術家的協作性沒有我所描述得那麼高。但我確實覺得，無論什麼專案，與藝術家的密切合作都是一個要素，即便我與某位藝術家並不那麼投契，比如鮑勃·莫里斯（Bob Morris）。[1]

奧布里斯特：這就是一個展覽到另一個展覽的「擴展」。我瀏覽了您的出版物名單，發現您選擇有持續性的藝術家。在我看來，策展有兩極——一些策展人長年展出同一批藝術家，而另一些策展人相對開放，不斷探索和實驗。我很想知道，您是如何在這兩極中尋找平衡點？

西格勞博：勉強能這樣說，但其實算不上平衡，因為你很快就會重新考慮如何成功。假如你在生活中享受過輝煌時刻，自然總會忍不住回首往昔。要是我還在藝術圈內，也許仍會和那些 1960 年代的藝術家們保持工作聯繫。我倒不覺得這是什麼大問題。但反過來想想，這些「過去的黃金歲月」會逐漸失去意義，畢竟人事已非嘛。至於我自己，我儘量避開舒適卻欠缺批判性的工作環境，每隔十年或者十五年總會轉移一下興趣點。說到藝術界，我更不願意和那些只用耳朵感受藝術的人打交道，他們往往只是隔岸觀火，幾乎或者說根本談不上親密的合作關係。如果真是那樣，這就糟透了。

我認為，不斷地自我更新和保持興奮是每個人都要面對的現實問題。如果你老是幹同一行，做同一份工作，待在同一個地方，接觸同一批人，嘗試變化的機會恐怕不多。

奧布里斯特：菲力克斯·費內翁（Félix Fénéon）就是一個很有趣的例子。他跟您一樣，經常改行。他和斯特芳·馬拉美（Stéphane Mallarmé）、喬治·修拉（Georges Seurat）、亨利·德·圖魯茲－羅特列克（Henri de Toulouse-Lautrec）等人都有交往。他曾當過日報新聞記者，後來任職於政府部門，還組織了無政府運動。1920 年代，他漸漸銷聲匿跡了。說實話，他可做過不少工作。

西格勞博：要不是你告訴我，我對他並不熟悉。每個人生活中都要保持激情，腎上腺素實在要緊，不僅僅對於藝術圈的人來說。我覺得自己找到了合適的生活方式，每隔十年或者十五年就換換環境，讓生活流動起來。表面看來，似乎轉變很大，實際上是一個有邏輯的漸變過程。我要是一直待在藝術圈內，可能就會身不由己，變成一幅自我漫畫。

奧布里斯特：就像很多藝術家都擔心自己的作品主題變得陳腐。

西格勞博：是的，對自己的模仿。即便是我熟知和尊重的人，也會陷入某種特定的生活方式而不免保守僵化，儘管有時候確實情非得已。

奧布里斯特：人們總期望他們做同一件事。

西格勞博：社會使然。當然，生活標準也不無關係：年華老去，熱盼成功，登上泰斗之位。我只能說說自己的體會。在我看來，對某件事情感興趣，真正從一個全新的角度靠近它，的的確確是生活中的一件大事。我一直這麼做，不管是探討政治出版、研究左派傳媒還是回顧紡織史。現在，我正在梳理紡織史的文獻。很多次，我都問自己：為什麼這件事情這麼多年一直沒有藝術博物館去做呢？

奧布里斯特：為什麼一直沒人去做呢？

西格勞博：不好說。這個主題的文獻浩如煙海，而且很零碎：有紡織品藝術文獻、紡織品政治文獻、紡織品經濟文獻、紡織品圖案文獻。這些材料全然不同，還沒有彙編起來。文獻史線索很多，比如亞麻史、掛毯

史、地毯史、服飾史、絲綢史、床被史、刺繡史、帳篷史和印染史。不過，目前還沒有統一的紡織品史。我就是想整理一下紡織品的歷史。當然，這也是一個跟政治有關的專案，因為紡織品不僅僅是藝術和手工，也是一椿生意，是資本主義興起後的第一個大工業。一個社會中，紡織品代表了一種工藝，而另一個社會中，紡織品則經歷了從"實用藝術"到"美術"的社會歷史轉變。我提出那麼多問題，是因為想以全新的批判眼光處理這個主題。藝術界中，哈樂德·塞曼（Harald Szeemann）算是一個不斷翻新的典型。

奧布里斯特：初遇的興奮。

西格勞博：是的，即便我每隔十年或者十五年才轉變一次。畢竟，你需要花上幾年時間去弄清楚一個專案的歷史和遇到的問題。如果一個人不是藝術家，卻和藝術界結下不解之緣，成了策展人或者藝術品商人，那就先得找到年輕藝術家並合作成功。接下來，你會面臨選擇：是和他們繼續這個成功的項目，還是在你的經驗基礎上和另一批年輕的藝術家合作呢？對我來說，如果再重複做一次，就沒有什麼興趣了—— 1972 年那時是這樣，現在更是如此。成天策劃觀念藝術展，出席藝術論壇並大談特談逝去的黃金歲月，簡直成了職業"藝術明星"或者"藝術人物"，我可不想靠這些來維持生計。當然，偶爾做做也無妨。

奧布里斯特：這就是您拒絕重複策展的原因。

西格勞博：是的。重複策展就像我們剛才說過的模仿。

奧布里斯特：吉爾·德勒茲（Gilles Deleuze）曾經說過：「如果真有藝術，就是對陳詞濫調的批判。」

西格勞博：真是這樣，甚至可以說，藝術就是背離你對它的預期。不過，從歷史的角度講，我們不應該忘記今天的批判就是明天的陳詞濫調。

奧布里斯特：讓我們談談藝術的社會經濟層面吧。不再拜物，也就意味著質疑與拜物相關的經濟體和籲求用另一種經濟體予以替代，這是相關新經濟體的一系列複雜問題，您也曾經提到過向服務經濟體的轉型。1971 年，您與鮑勃·普羅揚斯基（Bob Projansky）合作，提出「藝術是不是服務」的問題，並策劃了「藝術家的契約」（藝術家保留轉讓與出售權利的合約）（Artist's Contract（The Artist's Reserved Rights Transfer and Sale Agreement））展覽。您如何看待「藝術家的契約」？

西格勞博：「藝術家的契約」遠比你說的溫和。當時只想闡明藝術品的現存利益，為藝術家從權力關係中爭得更多的利益，完全談不上什麼革命性的舉動，僅僅是針對藝術家難以支配自己作品這一困境提出的切實可行的方案。我們並不提倡擺脫藝術品，只是為藝術家們提供策略，幫助他們更好地支配離開工作室的作品。至於更寬廣的社會經濟話題（比如改變藝術的社會角色和功能，探索創造藝術和資助藝術家的其他途徑），其實並沒有涉及。作為一個實用方案，「藝術家的契約」並沒有質疑資本主義和私人財產的界限，僅僅將權力的天平稍稍推向藝術家一側，幫助他們在出售後還能夠支配藝術品的某些方面。

奧布里斯特：也就是說，在現存體系下保護藝術家。

西格勞博：是的。藝術品作為私人（資本家）的財產，具有唯一性。1960 年代時，這引起了廣泛關注，有些藝術項目就與之相關。不過，這絕不是什麼純理論或政治性問題，而是活生生的現實，因為藝術界還沒有出現大規模的創意和項目轉讓。換句話說，大家主要關注如何轉讓藝術品的所有權，後來問題得到了解決，多少借鏡了作家和作曲家版權的做法。

奧布里斯特：無論什麼時候，只要一件音樂作品公開演出，作者就能得到版稅，我們也可以這樣處理出版物和展覽。當然，問題在於：出版物和展覽永遠不會像音樂作品那樣流行，版稅自然不會太高。

西格勞博：是的。這恰恰就是起初遇到的麻煩。展覽圖錄基本不出售，即便出售，也不過 2 美元左右。一本書，四個作者，版稅也就 20 美分，再加上本來感興趣的人就不多，實在沒幾個錢，不過這種想法或者說可能性仍然很重要。如果價格漲上去，或者有更多人感興趣，版稅照樣很可觀。就說我自己吧，直到發行了複印本，才有了實質上的版稅。畢竟，一本會賣到 20 美元。好了，發行 1,000 本，總價 20,000 美元，那時候可不是個小數目。我們算一算，版稅 6% 到 7%。也就是說，七位藝術家，五年時間，共計 1,400 美元。每位藝術家分得 200 美元（更準確地說，每人每年 40 美元）。你看到了，這就是我們的意圖，不過從來沒能實現。

奧布里斯特：傳統藝術界只關注藝術品，作為不同經濟的其他部份從未被組織起來。

西格勞博：對傳統藝術圖像的使用版權來說，也不盡然。歐洲有很多藝術家協會，像是聯合國教科文組織、藝術創作產權組織SPADEM（Société de la Propriété Artistigue et des Dessins et Modéles）。SPADEM維護這一類的利益，特別是圖像複製。有時候，甚至會出現重大的法律訴訟。關鍵在於，新的藝術形式還沒能產生足夠的價值。舉個例子，我一年策劃並出版10本書，獨享所有利潤。假設一年一本利潤200美元，最多就是2,000美元。放在1960年代，這個收益不錯，夠維持一陣子。但如果你在圖錄中收入二十五位藝術家，一分下來可就不行了。我不知道現在的情況會不會有所不同。

在我看來，週六下午願意四處看看藝術的人大概不會吝惜花10美元買下一本前衛藝術著作。這些讀者和藝術之間可能根本沒有什麼關係，但還是有出售這種書的地方，比如Printed Matter書店。有人告訴我，現在收集藝術家著作的人增加了不少。1960年代，確實沒什麼人買。那時候我得自費出版，也得自己掏腰包出版愛德華・魯薩（Ed Ruscha）和其他藝術家的著作。

奧布里斯特：我們談到了著作領域。您說您相信書籍的傳媒作用。

西格勞博：沒錯。特別對1960年代的藝術界來說，書籍是一種可能性。當然，書是可以出售的。

奧布里斯特：您如何看待大眾媒體印刷品？比如維也納用看板策劃展覽「進行中的美術館」（museum in progress）。

西格勞博：這也是一種可能性。為什麼不呢？更貼近大眾市場，影響更

廣泛，感不感興趣的人都能看到。要不是這樣，可能有些觀眾永遠不會來觀賞藝術。就像是跳進火車站，在乘客面前演戲，或者貼上大字報，就像中國文革期間的做法。這些都是將觸角伸向外界的方式，我相信還有其他很多好辦法。像是現在網際網路很盛行，不是嗎？

奧布里斯特：馬塞爾・布達埃爾（Marcel Broodthaers）說過：「每一場展覽，都是被其他值得發掘的可能性包圍著的一種可能性。」

西格勞博：沒錯，這就是我看待自己工作的一種方式。各種途徑，各種可能性，各個層面，深入研究展覽的運作。1969 年 5-6 月，N.E.Thing 出版公司鼓動我在加拿大西門菲莎大學（Simon Fraser University）策劃一次展覽。展覽結束後，我們只出版了一本圖錄。展覽在校園內舉行，除非你事先知道，否則很可能意識不到那是一場展覽。也許，等你看到出版圖錄後，才會意識到自己曾經置身一場展覽之中。不過，那時候，真沒人告訴你正在舉辦展覽。

奧布里斯特：跟觀眾提前購買展覽圖錄的做法正好相反。

西格勞博：確實如此，是另一種可能性。我敢說，還有很多我做夢都想不到的可能性。你正在從事"做"（Do It）的計畫，肯定就是我從未想過的，但非常適合當下的藝術語境，能為未來的藝術可能性搭建平臺。

奧布里斯特：1970 年 4 月，您和米歇爾・克羅拉（Michel Claura）在巴黎合作策劃了「18.PARIS. VI.70」，能不能談談那次經歷？

西格勞博：我更願意人們這樣看待我的作品：對少數幾位藝術家的特定興趣轉向對藝術及其過程的廣泛關注。巴黎那次展覽，米歇爾·克羅拉才是主策劃，我只起輔助作用，負責資金、出版和組織事務。從這個意義上說，它類似 1970 年晚些時候我和國際工作室（Studio International）合作策劃的「7／8月展」（July/August Exhibition）。我邀請了六位藝術評論家：大衛·安廷（David Antin）、查爾斯·哈里森（Charles Harrison）、露西·利帕德（Lucy Lippard）、米歇爾·克羅拉、吉馬諾·賽郎特（Germano Celant）和漢斯·施特雷洛（Hans Strelow），每人編輯八頁，這使我更加遠離選擇和展出特定藝術家的做法。

奧布里斯特：或者說，策展人消失了。

西格勞博：算是吧，不過只是假像。現在回想起來，那時候的做法其實讓策展人的角色更為清晰，更為開放，讓策展人更能意識到自己的責任。後來，我聽說策展人變得格外重要，甚至被稱為"畫家"，而藝術家們卻成了"顏料"。

奧布里斯特：在您自己的項目中，策展人扮演什麼角色？

西格勞博：我們必須澄清和改變策展人的角色，或許還得重新定義評論家和收藏家。以前，從某種程度上說，策展人甄選和獎勵藝術天才。策展人（他或她）可能是著名作家、圖錄製作人或者收藏機構創辦人，但其角色沒有真正弄清楚。他們確實很有權力，但僅限於一些藝術機構體系下。他們的工作就是選出"偉大的藝術家"，確立"有品質"的標準藝術價值觀。在我看來，我們應該認識到策展人（比如說我）其實也是一

個演員，也會對劇情發展施加自己的影響。認識到了這一點，才能更全面地看待藝術和藝術選擇。收藏家同樣如此，他們的喜好會對藝術產生影響。如何展現這些隱藏著的個體決定，如何使公共藝術展覽和遴選程式背後的維度更加透明，正是我和其他人一直思考的問題。

奧布里斯特：去神話化？

西格勞博：正是如此，那時候叫做「去神秘化」。我們嘗試著理解和認識自己的行為，弄清楚自己和其他人都在做些什麼，因此必須把自己當做藝術展覽的一部份，不管是好是壞。你必須弄清楚策展人做了些什麼，才能慢慢瞭解你在展覽上看到的東西。為什麼給這位藝術家三間展廳，卻只給那位一間？為什麼這位藝術家登上圖錄封面，另一位卻沒有？你要努力理解創造出藝術體驗語境的那些決定，既為更好地欣賞藝術品，也為更好地創造藝術品。我們都知道，"消費者"同樣也是"生產者"。

奧布里斯特：您指的是回饋？

西格勞博：是的。觀賞藝術者往往也是生產藝術者，這是指其他藝術家。相對普通觀眾，藝術家的回饋更為重要。隔代藝術家之間的互動尤其如此。

註釋：

1. 參加 "Xerox Book" 項目的藝術家包括：卡爾·安德列（Carl Andre）、羅伯特·巴里（Robert Barry）、道格拉斯·胡埃布勒（Douglas Huebler）、約瑟夫·孔蘇斯（Joseph Kosuth）、索爾·勒維特（Sol Lewitt）、羅伯特·莫里斯（Robert Morris）和勞倫斯·韋納（Lawrence Weiner）。

維爾納·霍夫曼

1928 年生於奧地利維也納，2013 年逝世於此地。

維爾納·霍夫曼曾是維也納 20 世紀美術館（Museum des 20. Jahrhunderts Vienna）的創始館長（1962-1969）。1969 年至 1990 年，他擔任漢堡美術館（Hamburger Kunsthalle）館長。

這篇專訪 2002 年由奧布里斯特和邁克爾·迪爾斯（Michael Diers）合作完成於霍夫曼在漢堡的家中，此前未曾出版。文稿由裘蒂絲·海沃德（Judith Hayward），德譯英。

Werner Hof

nann

邁克爾·迪爾斯（以下簡稱迪爾斯）：以前您曾說過自己是一個藝術史學家，而不僅僅是一個美術館學家，這種雙重身份是否矛盾？您似乎覺得美術館館長的工作只是副業。

維爾納·霍夫曼（以下簡稱霍夫曼）：也不能這樣說。你知道，這兩種身份之間的界限是流動的，看似分道揚鑣的支流最終也會匯聚在一起。我骨子裡是個傳統派，這種雙重角色正是維也納學派的傳統。如果你出身維也納學派，自然會以尤利烏斯·馮·施洛塞爾（Julius von Schlosser）和阿洛伊斯·李格爾（Alois Riegl）的標準衡量自己，兩種藝術實踐的關係一直存在於維也納學派之中。毫無疑問，這經常會妨礙藝術史和藝術理論的思考與行動。儘管如此，親身實踐仍然很重要。幾十年來，我都重視多媒體工作，因為我可不僅僅通過幻燈片來瞭解它。

奧布里斯特：您在這兩個領域的工作是如何開始的？

霍夫曼：我很樂意跟你說說，那是我啟蒙的經歷。1949 年，奧地利國家圖書館舉辦歌德誕辰 200 周年慶典，共分 15 個展區。那時候，我在維也納阿爾貝蒂娜（Albertina）美術館當志願者，負責設計由奧托·本內施（Otto Benesch）主持的"歌德與美術"（Goethe und die bildende Kunst/Goethe and Fine Art）展區。因此我認識了三位藝術家約翰·亨利希·菲斯利（Johann Heinrich Füssli）、卡斯帕·大衛·弗里德里希（Caspar David Friedrich）和菲力普·奧托·龍格（Philipp otto Runge）。後來，他們的作品在「1800 年前後的藝術」（Kunst um 1800/Art Around 1800）巡展中起到重要作用，我這才意識到歌德那個時代像個採石場，像一個取之不竭的各個歷史時期藝術實驗寶庫。很長一段時

間內，我都跟這些藝術家進行合作。

奧布里斯特：後來的很多展覽都暗含在第一次展覽中了？

霍夫曼：完成奧托・本內施交給的任務是我邁出的第一步。我和維也納藝術家們私交甚好，便動用了這層關係，直到今天，他們仍是「紅色藝術俱樂部」（Rubrum Art Club）中的傳奇。我拓展了主題，關注歌德的著作在他逝世後如何被轉變成藝術。我從德拉克洛瓦（Eugène Delacroix）開始，經馬克斯・斯勒福格特（Max Slevogt）和洛維斯・科林特（Lovis Corinth）延伸至今。探討當代藝術對歌德的探索時，我選擇了庫特・莫爾多萬（Kurt Moldowan）。他在我的鼓動下完成了《浮士德》第二部份（*Faust*, Part II）的系列插圖。那可以算是第一次將某個主題延伸到當代藝術。

迪爾斯：您的早期策展生涯是否與眾不同？是否游離於時興的架構之外？

霍夫曼：那時候，沒有什麼固定標準。老實說，幾乎找不到工作，多虧奧托・本內施，我才能在畢業後馬上得到策展機會。他在阿爾貝蒂娜美術館主持講座，指導大家觀摩和點評原作。正是在那段時期，他看上了我。他讓我寫一些短評，主要分析阿爾弗雷德・庫賓（Alfred Kubin）和法蘭西斯科・哥雅（Francisco Goya）。他很喜歡我的文字，便讓我跟著他。他還跟藝術史學院教授卡爾・馬里亞・施沃布達（Karl Maria Swoboda）討論我的論文，並加以修改。1949 年，我獲得獎學金，才得以去巴黎研究"歐諾黑・杜米埃版畫藝術入門"（Die geschichtliche Stellung von Honoré Daumiers graphischer From/Honoré Daumier's

Graphic Approach）。去巴黎之前，我已經在歌德誕辰展上完成了我的策劃工作。當時，奧托・本內施甚至還讓我策劃了一場夏卡爾個展和一場亨利・摩爾（Henry Moore）個展。那之後，我與克勞斯・德姆斯（Klaus Demus）、格哈德・施密特（Gerhard Schmidt）一起去了巴黎。從巴黎回來後，我完成了論文，得到一份在阿爾貝蒂娜美術館當科研助理的工作。當時我打算編輯一本法國版畫藝術的圖錄，我剛開了個頭，不過我得承認，並沒有全心投入。我既缺少必要的雄心壯志，又品味不出探索和發現的必要性。奧托・本內施也注意到了，便隨便找了個理由把我辭退。後來，我找了一份被維也納分離派（the Secession）稱之為"藝術秘書"的工作。這個階段有兩次展覽值得一提。首先是伯恩館藏保羅・克利展，共收入 50 件作品，這次展覽是由約瑟夫・霍夫曼（Josef Hoffmann, 1870-1956）設計，算是他的後期項目之一（你也看到了，如果我現在問自己你問的這些問題，會發現那些年發生的一切似乎確實有內在邏輯可循）。第二次展覽「美國現代藝術」（Modern Art in the USA）是紐約現代美術館在歐洲主要城市巡展。提到這次展覽，太讓人興奮了！比如，我們當時拿亞歷山大・考爾德（Alexander Calder）的展品沒轍，勒內・達農庫爾（René d'Harnoncourt）卻像一位老練的魔術師那樣走過來鎮定自若地組裝起來。後來，勒內・達農庫爾對我幫助很大，因為我已經發現分離派對我的吸引力不會一直持續下去。

奧布里斯特：您和勒內・達農庫爾保持聯繫？

霍夫曼：是的。你想像不到他是多麼可愛的一個人。他散發出一種不可思議的溫文爾雅。有時候，我會不經意地產生去美國的念頭。我還在阿爾貝蒂娜美術館時，就認識了魯本斯（Rubens）專家尤利烏斯・黑爾德

（Julius Held），他那時正好到美術館參觀館藏畫作。不久後，1956 年秋天吧，他邀請我去紐約巴納德學院（Barnard University）做助理教授，月薪 200 美元。我買了一份《紐約時報》（*The New York Times*），花了 15 分。我心想：報紙都這麼便宜，想來生活也不會太貴。不過，我和妻子一到紐約就發現情況不妙。我們幾乎要花掉一半的薪水租房，再扣除 40 美元的個人所得稅，每天的生活費就只剩下 2 美元。兩個月後，我們搬進了埃里卡・蒂茲（Erica Tietze）閒置的公寓——她已經去倫敦一段時間了。後來，勒內・達農庫爾幫我申請到一份旅行獎學金。說實話，我覺得他是自掏腰包。在他的幫助下，我參觀了水牛城、底特律、芝加哥、費城和華盛頓的重要藏品。

奧布里斯特：紐約現代美術館對您的工作扮演什麼角色？

霍夫曼：獲益良多，因為在紐約現代美術館圖書館中找到大量對我很有幫助的現代雕塑資料。沒講座的時候，我總待在那裡。

迪爾斯：那段時間，您對 20 世紀藝術著了迷。您在維也納時，主要從事歷史方面的研究，來到美國後，您選擇從什麼角度切入？

霍夫曼：這個問題很重要。寫完論文後，我把 19 世紀扔在一邊，它對我不再有那麼大的吸引力。後來，我在費雪出版社（Fischer Verlag）相繼推出了《標誌和形態：20 世紀的繪畫》（*Zeichen und Gestalt: Die Malerei des 20. Jahrhunderts*，1956）和《20 世紀的雕塑》（*Die Plastik des 20. Jahrhunderts*，1958）。紐約的那段經歷當然有助於我研究 20 世紀藝術，我甚至暫時當上了記者。後來，有些文章收進了 1993 年出版的論文卷

（*Wegblicken*），包括一篇我為《南德意志報》（*Süddeutsche Zeitung*）寫的文章，文中我為讀者們描述了一個年輕的歐洲人如何投身美國藝術並流連於美國美術館之間的故事。

奧布里斯特：也就是說，您那時候已經開始出版著作了？

霍夫曼：是的。我得感謝戈特弗里德·貝爾曼·費雪（Gottfried Bermann Fischer）。其實在維也納的時候，我就已經寫好了一本《漫畫史：從達文西到畢卡索》（*Die Karikatur von Leonardo bis Picasso*），我把對杜米埃的研究也加了進去。就漫畫藝術來說，我也參考了尚·阿德瑪（Jean Adhémar）和恩斯特·宮布利希（Ernst Gombrich）的觀點。即便在我初訪巴黎的時候，阿德瑪也隨意得很。他跟我一出去吃飯，一點沒覺得自己是屈尊紆貴。我和宮布利希也保持了聯繫。

奧布里斯特：亞歷山大·杜爾納（Alexander Dorner）在一部專著的前言中這樣寫道：「1959 年，維爾納·霍夫曼從青年風格派（Jugendstil）出發，根據 1920 年代的模式和包浩斯教學理念，提出了自己的美術館觀念。霍夫曼心中的美術館不再僭越生活，不再簡約和美化生活，而應當被生活所接受。」您在美國時，是否遇到過杜爾納？

霍夫曼：沒有，但毫無疑問，某些方面我確實受了他的影響。此外，紐約現代美術館的建館理念也蘊涵了這層意味：聚合各種藝術可能性，利用多種媒體，甚至電影。後來，我嘗試在維也納 20 世紀美術館付諸實踐。我尋求與電影界人士的合作，比如電影博物館的彼得·康勒希訥（Peter Konlechner）和彼得·庫貝卡（Peter Kubelka）。

迪爾斯：1950 年代末的記者生涯是否為您 60 年代開始的策展工作奠定了理論基礎？

霍夫曼：我從紐約回來後，完全不抱希望。美術館界的大門已經關閉，因為本內施完全的疏遠我。於是，我們去了巴黎。1958 年和 1959 年，我為費雪出版社編輯《造型藝術》（*Bildende Kunst*）詞典的第二卷和第三卷，發起人是海因茨·弗里德里希（Heinz Friedrich）；帕萊斯特（Prestel）出版社想出版一本按照主題而非風格批評去論述 19 世紀藝術的著作。這兩個項目維持了我在巴黎的兩年生活。後來，《世間的天堂：19 世紀的藝術》（*Das irdische Paradies. Die Kunst im 19. Jahrhundert*, 1960）也暢銷起來，儘管裝幀設計未能達到我的預期，我可是真的不想把它做得像是一本咖啡桌上的讀物，但也許是出版商發行手段高明吧，這本書最終還是取得了成功。在那之後，維也納發出邀請，問我是否有意接手即將興建的維也納 20 世紀美術館，對文化部長海因里希·德里梅爾（Heinrich Drimmel）來說，這個念頭太過大膽，因為他生性保守。不管怎麼說，當時沒人跟我競爭。大學裡還沒人注意到這個主題，我的同行們也不太願意朝這個方向發展。他們都追隨施沃布達，關注巴洛克時期。我幾乎算是唯一的年輕候選人。除了我，競爭者還有文岑茨·奧伯哈默（Vinzenz Oberhammer），他是一個經驗豐富、交遊廣闊的提洛爾人（Tyrolean），當時擔任維也納藝術史博物館（Kunsthistorisches）館長。最終，我被選中了。維也納藝術界的老先生們一點也不高興，便狠狠地把我孤立起來。我坐在方濟住院會廣場（Minoritenplatz）一座大樓的一間大會議室裡，辦公桌上擱著一部電話。我進入行政決策中心了，這很不錯。我能迅速結識那些一錘定音的重要人物，也很快意識到，他們真想創建這麼一所美術館。這下，我和法國當代藝術家們的交情就派上用場。安德列·

馬松（André Masson）、安東尼・佩夫斯內（Antoine Pevsner）、索尼婭・德洛奈（Sonja Delaunay），還有透過桑德伯格（Willem Sandberg）認識的沙麥・哈貝爾（Shamai Haber）。

奧布里斯特：桑德伯格帶給您靈感？

霍夫曼：當然。我欣賞桑德伯格，就跟我欣賞羅斯金（Ruskin）一樣。我曾看過他策劃的關於 1907 年的藝術展覽，太精彩！他總能把各種現象集合在一塊，從而勾畫出一個時代的多樣風貌。除此之外，他還是一個傳奇人物，是評論界中一位傑出人才。

奧布里斯特：在去維也納之前，您寫了一篇論述美術館的文章，直到現在常被人引用。

霍夫曼：那時候，我經常給《著作》（*Werk*）和《新蘇黎世日報》（*Neue Zürcher Zeitung*）寫文章，評論巴黎的展覽和當代藝術家，比如沃爾斯（Wols）。那些文章後來都收入了我的另一部著作《漢堡遊歷》（*Hamburger Erfahrungen*, 1990）。

奧布里斯特：您很早就發展了自己的美術館觀，而且您並不贊同安德列・馬勒侯（André Malraux）的"想像的美術館"（musée imaginaire）所代表的單向度。

霍夫曼：馬勒侯的思維方式總讓我感到陌生。儘管我很喜歡他的文章〈農神和哥雅〉（*Saturn and Goya*），但他對一個個國家和派別的征服在

我眼中卻只是豪華版的《藍騎士社年鑑》（*Der Blaue Reiter*）。在我看來，創建維也納 20 世紀美術館，就是為了將紐約現代美術館的理念——對所有創造性活動和機構的闡釋——移植到 20 世紀初的維也納。我並不想博得讚譽，但我確實認為那個時代的維也納是歐洲文化史上最震撼人心的時刻。你想想，有奧托·瓦格納（Otto Wagner），還有約瑟夫·霍夫曼和阿道夫·路斯（Adolf Loos）之爭。

迪爾斯：作為學者和多產作家，您突然變成了美術館館長，幾乎不落痕跡。作為維也納 20 世紀美術館的創始館長，您為以後那些歐洲現代美術館做出了典範。

霍夫曼：我唯一的作為就是"無不作為"。那時候，根本就沒考慮過什麼現代主義。我當然不是唯一，也不是什麼先驅。想想奧托·毛厄爾（Otto Mauer）吧。帶著崇敬之情想想波特萊爾，他是藝術的高峰，同時也是來自於他狂熱的精神和宗教情懷。我從沒認為自己有超凡的領袖魅力，也從沒尋求過。

奧布里斯特：他的活動帶有使命感。

霍夫曼：是的，很迷人，他棒極了。

迪爾斯：維也納 20 世紀美術館的開館展圖錄與眾不同，採用了現代印刷品的版式設計。

霍夫曼：我的裝幀設計師格奧爾格·施密德（Georg Schmid）很了不起。

迪爾斯：創館時就有藏品了嗎？

霍夫曼：是的。我在巴黎的時候買了一些：德洛奈（Delaunay）的大型白浮雕、馬蒂斯的絕妙作品（彩色玻璃窗畫），還有卡爾·施密特-羅特盧夫（Karl Schmidt-Rottluff）、奧斯卡·科克希卡（Oskar Kokoschka）和杜象的作品各一件。這就是館藏的開端。開館時，我們也得到了奧地利美術館（Österreichische Galerie）的捐助，其他展品則是租借的。

奧布里斯特：1980 年，您接受羅伯特·弗萊克（Robert Fleck）採訪時曾說：「策劃展覽比寫書好，因為可以看到所有的一切。」。

霍夫曼：可以這麼說。開館展進行得井井有條，菲利克斯·克利（Felix Klee）借給我保羅·克利最好的作品，我又從阿列克謝·馮·雅弗侖斯基（Alexei von Jawlensky）兒子那兒借到一組佳作，特別精美的作品，就雅弗侖斯基在現代派的角色來說，一再強調也不過份。那時候，瑞士和德國的同行們很願意出借他們的館藏。

奧布里斯特：1960 年代初期，美術館收藏現代藝術也是為了確立這些作品的地位吧？

霍夫曼：確實如此。我覺得，當時很多人合力幫助我，特別是我的德國同行們，我認為是他們幫助我把美術館建立和運行起來的。

奧布里斯特：您和其他策展人有聯繫嗎，比如維爾納·施馬倫巴赫（Werner Schmalenbach）？

霍夫曼：沒有。現在回想起來，我接觸的人不多。至於施馬倫巴赫，沒正面打過交道。說實話，當時我覺得他存在一個很大的誤解，因為他不容許雕塑獨立展出。

奧布里斯特：回想起來，維也納時代還有哪些展覽彌足珍貴？

霍夫曼：從海牙接手的「文本中圖片的反知覺」（Gegenwahrnehmung der Bilder im Text/Counter-perception of pictures in text）算是一個吧。

迪爾斯：您在維也納的最後一次展覽叫做「1968 年 5 月巴黎的海報和照片」（Plakate and Fotos des Pariser Mai 1968/Posters and Photographs of May 1968 in Paris）。

奧布里斯特：1969 年，您去漢堡擔任漢堡美術館館長。1970 年，您寫了一篇頗有遠見的文章，展望美術館的未來，正像邁克爾·迪爾斯所說，這篇文章對 70 年代之後的美術館觀念產生了重大影響。其中一個主題是臨時展示。

迪爾斯：1970 年舉辦的會議「藝術史學家的時代」（Art Historians' Day）堪稱美術館史和藝術史上的墊腳石。那次會議第一次明確地提出美術館不應該繼續孤芳自賞，像美學殿堂一樣高高在上，您在會議上做了演講。

霍夫曼：是的。後來，演講稿被格哈德·博特（Gerhard Bott）收入《未來的美術館：43 篇論文》（*Das Museum der Zukunft: 43 Beiträge zur*

Diskussion über die Zukunft des Museums, 1970）。論文集中，第一次提出要將美術館轉變成工作室和實驗室。我是在 1970 年寫那篇文章，剛好是我開始擔任漢堡美術館館長的時候。說實話，如果我真的喚起了對那個主題的任何期望，最終卻沒能實現它們。這樣一種全新的工作方式首先也主要源自於和藝術家們的直接交流，資助一位或者幾位藝術家完成某個項目。要這麼做的話，維也納比漢堡容易些。首先，維也納的美術館本來就是為這些專案而創建的建築座標體系，其中甚至包括了那些通過重新改造建築外觀的專案。在我的記憶中，這樣的行為在漢堡很難被接受。當然，這方面的嘗試也有幾次。不過一旦要開玩笑似的改變建築物的結構，一來我有顧慮，二來也沒人支持。再說，我和維也納藝術家們的交往也更為頻繁和自由。別忘了，一個不諳世事的年輕人想要在維也納建立一座美術館，多半也無人在意。相反的，想在上層的、穩固傳統的中產階級的漢堡做出點什麼，可就是另外一回事了。首先，漢堡美術館有一百年的歷史；其次它只收藏畫作。

奧布里斯特：在維也納的時候，不受關注的境況掩護了您？

霍夫曼：是的。正像我說過的那樣，「無作為」這個行為使得一切都有可能。到了漢堡，我又想幹旋其中。不過，那時的我也不太情願將美術館徹底翻個樣。

迪爾斯：我不同意您剛才的說法。美術館圓屋頂中的展覽帶有工作室性質，地下室舉辦的收藏展也不少，比如「從意象到實物」（From Image to Object）。除此之外，1970 年代的最大成就是將展覽賦予理性闡述。從這個意義上說，您確立了一些重要的標準。

霍夫曼：當時可供我們選擇的材料實在有限，不過也有一些展覽在我看來敏感而機智，比如「藝術是什麼？」（Kunst-was ist das?/Art-What Is It?）。就年輕的藝術和實驗來說，處於原生狀態下的、沒鋪設管道的圓屋頂確實是個好地方。它就像一個三維轉盤。1974 年，為舉辦卡斯帕・大衛・弗里德里希個展，我們重新整修了圓屋頂。在那之後，有些事情就做不了了。

奧布里斯特：這跟門興格拉德巴赫（Mönchengladbach）有些類似：可以在臨時場所舉辦重要展覽，蓋起新館後卻不行了。

霍夫曼：沒錯，臨時建築可以幫大忙。

奧布里斯特：您在帶有圓屋頂的房間裡策劃了很多個展。能談談嗎？

霍夫曼：塞薩爾（César）在那間屋子裡壓模他的聚氨酯泡沫材料。豪斯拉克科（Haus-Rucker-Co）的《綠肺》（Grüne Lunge）具有開拓意義。那時候，大家都還不知道群落生境（biotope）是什麼。

奧布里斯特：毛里西奧・卡赫爾（Mauricio Kagel）做了些什麼？您竟然會邀請一位作曲家，這實在有趣。

霍夫曼：是的。這就是跨領域合作。那次展覽非常壯觀。卡赫爾搭建起貝多芬的輪廓，把貝多芬變成了字謎劇場（Charade Theatre）。我在維也納時，就跟前衛作曲家有過合作。到了漢堡，還有迪特・施內貝爾（Dieter Schnebel）和史蒂夫・萊許（Steve Reich）的音樂會。

奧布里斯特：到了漢堡，您和大學藝術史系保持了密切聯繫。是以什麼形式為紐帶呢？

霍夫曼：主要透過阿比・瓦爾堡（Aby Warburg）的看法吧。從弗里茲・絮克斯爾（Fritz Saxl）開始，漢堡和維也納之間就有了聯繫。絮克斯爾和瓦爾堡有過書信來往。絮克斯爾曾經說：「變化中的恆定對瓦爾堡最為重要，對我也很重要。」也就是說，在目前的條件下，我是一個外來客，因為人們已經不太清楚 1950 年之前發生了什麼。我對瓦爾堡的看法沒怎麼受其著作的影響，因為我瞭解他的為人。對我來說，他是漢堡知識界的明星之一。後來我又想，應該讓漢堡人走近瓦爾堡，就像我對龍格所做的那樣。這就是 1979 年首次瓦爾堡個展的動機。那年之後，瓦爾堡獎成立。我們與藝術史研討班和市政府合作，盡力重新發現瓦爾堡。1981 年，漢堡美術館年鑑《觀念》（*Idea*）首卷出版。藝術史學院院長馬丁・沃恩克（Martin Warnke）回憶說，早在潘諾夫斯基（Panofsky）時代，學院就建在美術館內。這樣一來，傳統的淵源醞釀了學術層面極為豐碩的合作成果。

奧布里斯特：那時候，學院和美術館還緊鄰著？

霍夫曼：沒有。學院已經從墨爾威登街（Moorweiden-strasse）搬到了艾德蒙－西默斯街（Edmund-Siemers Allee）。有人提出合併圖書館，我對此沒有興趣，不過馬丁・沃恩克倒很願意。

奧布里斯特：合併圖書館實現了一個具體的烏托邦。

霍夫曼：是的。話說回來，湯瑪斯・格特根斯（Thomas Gaehtgens）前不久還跟我訴苦，說要在規劃的巴黎藝術史圖書館（Grande Bibliothèque d'Histoire de l'Art）實現烏托邦實在艱難，因為你得把什麼東西都塞進去。

迪爾斯：說起來，和漢堡藝術史的淵源還是始於您策劃「1800 年前後的藝術」展的雄心。如果沒有和藝術史系的這層關係，一切都很難實現。

霍夫曼：是的。作為策展人，我們要感謝傳統。即便是瓦爾堡，最初的講座（包括講馬奈那次）也是為美術館觀眾開設的。他和時任美術館館長的古斯塔夫・保利（Gustav Pauli）交情很好。

奧布里斯特：能不能談談「1800 年前後的藝術」系列展的理念？

霍夫曼：非常樂意，但我最好還是克制一下自己。你知道我做了些什麼。這樣吧，我還是談談我沒能做到的。有康斯泰勃（Constable）和希杰柯（Géricault）。再有就是一個很絕的想法：展出梵谷收藏的那個時期的插圖雜誌，然後剖析這些沒什麼價值的雜誌與梵谷作品之間有什麼關係。梵谷美術館有一位女士願意跟我合作，不過她後來被迫離職了。很遺憾，這個項目一直沒能完成。

迪爾斯：首次德國「巨型」（blockbuster）展，1974 年的卡斯帕・大衛・弗里德里希個展，為「1800 年前後的藝術」系列展注入了靈感？

霍夫曼：1969 年我到了漢堡，在第一次新聞發表會上，有人問我計畫

做點什麼。我就回答說，計畫在 1974 年策劃一次卡斯帕‧大衛‧弗里德里希個展。那時候，我覺得直接宣布比較好，不然就會有其他人動這個念頭。我的策略成功了。不過，我沒有預先安排好這一系列的個展（從弗里德里希到哥雅），事情是一點一點發展起來的。奧西恩（Ossian）接著弗里德里希，然後是菲斯利、龍格、約翰‧托比亞斯‧賽格爾（Johan Tobias Sergel），最後是 "哥雅革命時代"（Goya-das Zeitalter der Revolutionen）。

迪爾斯：您如何將專題展和主題展結合起來，比如「透納和風景畫」（Turner und die Landschaftsmalerei／Turner and Landscape Painting）？

霍夫曼：我的做法與藝術品味有關。單個藝術家基本上不會引起我太多興趣，而語境對我來說至關重要。我更願意把自己看做比較文學學者，雖然藝術史還沒有開設這個學科。「歐洲 1789」（Europa 1789）緊跟著「1800 年前後的藝術」系列展，然後是路德（Luther）系列展，包括「路德時代的頭腦」（Die K.pfe der Luther Zeit／Heads from the Luther Period）和「路德與藝術影響」（Luther und die Folgen für die Kunst／Luther and the Consequences for Art）。

奧布里斯特：能不能再談談「藝術是什麼」展的理念？

霍夫曼：我從隧道的兩頭切入。一方面，看看有什麼資料；另一方面，找找有什麼理論。既演繹又歸納，共有 12 個區塊，討論藝術會面對的一切，或者藝術會被如何誤用以及藝術延伸出來的規則。

迪爾斯：觀賞這類展覽時，值得注意的是這些規則如何將各種錯綜複雜的藝術表達形式陳列在我們眼前。另外，這些規則既適用藝術史類展覽，又適用現代藝術展。

霍夫曼：對我來說，重要的是呈現展覽的形式。拿「歐洲 1789」來說，共有三個副標題：啟蒙、變形和衰敗（Aufklärung, Verklärung, Verfall/Enlightenment, Transfiguration, Decline）。我們在最後一間展廳裡套嵌三重景觀，以便實現三種不同的觀看方式：首先是弗朗索瓦・杰哈爾（François Gérard）的《拿破崙加冕禮》（Napoleon's coronation），接下來是表達反拿破崙情緒的英國漫畫，最後是巴黎聖母院內舉行加冕禮的著色版畫〔編註：《拿破崙加冕禮》一畫，應為大衛（Jacques-Louis David）所繪；杰哈爾所繪作品應為拿破崙肖像畫與奧斯特里茲戰役〕。透過幾扇窗戶，你還能看到哥雅的《戰爭的災難》（Desastres de la Guerra, 1810-1815）。這樣一來，你會發現自己被捲入法國大革命的風雲變遷中，難以脫身而出。

奧布里斯特：您有未曾實現的烏托邦項目嗎？

霍夫曼：本來打算策劃一場叫做 "Chaosmos" 的展覽。康丁斯基生造的這個詞給了我靈感。我一直對這個想法念念不忘，因為這個詞太模棱兩可了。

瓦爾特・札尼尼

1925 年生於巴西聖保羅，逝世於 2013 年。

瓦爾特・札尼尼曾擔任聖保羅大學當代藝術博物館（Museu de Arte Contemporânea da Universidade de São Paulo）館長，並擔任第十六屆聖保羅雙年展（16th edition of the Bienal de São Paulo, 1981）和第十七屆聖保羅雙年展（17th edition of the Bienal de São Paulo, 1983）策展人。

這篇專訪 2003 年由奧布里斯特、伊沃・梅斯基塔（Ivo Mesquita）和阿德里亞諾・佩德羅薩（Adriano Pedrosa）合作完成於瓦爾特・札尼尼在聖保羅的家中，此前未曾出版。

文稿由裘蒂絲・海沃德（Judith Hayward），法譯英。

Walter Zani

瓦爾特・札尼尼（以下簡稱札尼尼）：聽說你要採訪我，我有點吃驚。那麼多年前的事情，我可能記不太清楚了。

奧布里斯特：也許我們可以從頭開始，您是如何成為策展人的？

札尼尼：看來我非得說說我自己了，但我可不喜歡光說自己。（笑）

伊沃・梅斯基塔（以下簡稱梅斯基塔）：能不能談談 1963 年接手聖保羅大學當代藝術博物館前所受的教育？您那時候很活躍嗎？

札尼尼：自 1954 年起，我就在巴黎學習藝術史，當然還有羅馬和倫敦。1962 年我回到聖保羅，進聖保羅大學任教。

奧布里斯特：這就是開端吧。也就是說，您在策展之前待在巴黎。這跟弗朗茲・梅耶（Franz Meyer）多少有些相似。他在成為策展人之前和很多藝術家都有交情，比如賈克梅第（Alberto Giacometti）。他走上策展道路，很大程度上是因為和藝術家的接觸與對話。

札尼尼：確實如此。我當過藝術記者，因此與這裡和歐洲的藝術家都有過接觸。他們對我影響很大，幫助我確立了職業目標。不過，我們還是先來談談聖保羅大學當代藝術博物館吧，或者簡稱 MAC。這是一家新美術館，在聖保羅現代藝術博物館（São Paulo Museum of Modern Art）遭遇不可避免的危機後才創建起來的。聖保羅現代藝術博物館建於 1948 年，是一家私人機構，推動了 1951 年聖保羅雙年展的舉辦。當時，聖保羅現代藝術博物館遭遇財政危機，日漸窘迫，又沒有幾個人願意共渡

難關，股東大會便決定將藏品捐獻給聖保羅大學，重新開展業務。說實話，聖保羅大學同時得到了兩批捐贈，另一批來自藝術贊助人和現代藝術博物館總裁法蘭西斯科·馬塔拉佐·蘇布理荷（Francisco Matarazzo Sobrinho）和妻子約蘭達·彭特亞多（Yolanda Penteado）的私人收藏。這批贈品獨一無二，代表了這個國家現當代藝術史的主要面貌。

奧布里斯特：能不能談談您在這段時期策劃的展覽？哪一場最為重要？

札尼尼：我已經跟你講過聖保羅大學當代藝術博物館的藏品來源了。藏品和展覽引起了很多人的關注。利用臨時租借的空間，一切都是未知數，反倒超出了我們的預期。預算不多，支援的官員和合作者很少。所以，一開始其實很操心。最重要的展覽？我覺得，對巴西這個只有幾家小型現代藝術博物館的國家來說，美術館的最佳啟動模式莫過於結合教育專案的巡迴收藏展。從 1963 年開始，這個國家有很多地方都舉辦了巡展，比如 1966 年的聯展「半個世紀的新藝術」（Meio século de arte nova/A half century of new art）。那次展覽收入了康丁斯基、雷捷（Fernand Léger）、翁貝托·波丘尼（Umberto Boccioni）、尚·梅青格爾（Jean Metzinger）、夏卡爾、馬克斯·恩斯特（Max Ernst）、阿爾伯特·馬涅利（Alberto Magnelli）、索菲·托伊伯阿爾普（Sophie Taeuber-Arp）、塞薩爾·多梅拉（César Domela）、格拉漢·薩瑟蘭（Graham Sutherland）、弗裡茨·亨德爾特瓦賽（Fritz Hundertwasser）等藝術家的作品，還有巴西藝術家和年輕一代，包括埃米利亞諾·迪·卡瓦爾坎蒂（Emiliano Di Cavalcanti）、西塞羅·迪亞斯（Cicero Dias）、阿妮塔·馬爾法迪（Anita Malfatti）、安瑪瑞兒（Tarsila do Amaral）、埃內斯托·德·菲奧里（Ernesto de Fiori）、阿爾費瑞多·沃爾皮（Alfredo Volpi）和伊

貝雷‧卡馬戈（Iberê Camargo）。

　　我認識巴黎相位藝術運動（Groupe Phases）主要成員愛德華‧雅格爾（Edouard Jaguer）。1961年，他曾經邀請我加入他們。1964年，我們策劃了一次重要展覽，後來做成巡展，從聖保羅巡迴到了里約熱內盧和貝洛奧里藏特（Belo Horizonte），這種做法將幾位巴西藝術家融入國際藝術運動之中。1965年，還舉辦了一次個展，出乎我意料的成功。俄羅斯畫家和音樂家傑夫‧戈雷舍夫（Jeff Golyscheff, 1898-1970）早年參加過柏林的達達主義俱樂部，後來隱姓埋名，在巴西居住和生活。有一天，他來拜訪我們。那是1965年。他和妻子來到當代藝術館，講述了自己在希特勒統治時期的流亡生活。1933年，納粹毀掉了他在柏林的展覽。從那時候起，他便決定遠離藝術界。三十多年之後，幾乎所有人都把他遺忘了，但他想回歸，我們熱忱地歡迎他回來。我們登門拜訪時，他給我們看了一系列他多年來保存和重新修復的畫作，我們為他舉辦了展覽。歐洲藝術界甚至以為他早已逝世了。拉烏爾‧豪斯曼（Raoul Hausmann）和其他同事、老朋友都為他的回歸感到欣慰。聖保羅大學當代藝術博物館做了很多工作，想要讓人們重新認識他。我們費盡心思，尋找可能尚存的達達和十一月會社（November Gruppe）時期的佚作，卻沒什麼收穫。我們還邀請他參加那個時期的達達主義回顧展，雅格爾邀請他加入了相位藝術社團。

　　歐洲、日本和拉美也有展覽巡迴到了聖保羅大學當代藝術博物館，這是我們與紐約現代美術館交流的成果。有約瑟夫‧亞伯斯（Joseph Albers）個展、亨利‧卡蒂埃-布列松（Henri Cartier-Bresson）個展和布拉塞（Brassaï）個展。1970年代，聖保羅大學當代藝術博物館舉辦了一系列個展、觀念主義聯展和活動，其中包括「來自巴黎的社會藝術團」（Groupe d'Art Sociologique from Paris）——弗雷德‧福雷（Fred

Forest）、尚－保羅・泰諾（Jean-Paul Thénot）和埃爾韋・費雪（Hervé Fischer）──喬治・格魯斯伯格（Jorge Glusberg）擔任館長的阿根廷布宜諾賽勒斯藝術交流中心（Centro de Comunicación y Arte/CAYC）以及松澤宥（Matsuzawa Yutaka）策劃的「東方的災難藝術」（Catastrophe Art of the Orient）展覽。

奧布里斯特：您和年輕的巴西藝術家們有過合作嗎？

札尼尼：和策劃巴西現代主義運動回顧展相比，這是我最喜歡的領域。聖保羅大學當代藝術博物館一開業，我們就組織了年展，起初交替展出版畫藝術和版畫製作。版畫製作那時候發展很快。1960 年代末期，當代藝術博物館舉辦了「當代青年藝術」（Jovem Arte Contemporânea/ Young Contemporary Art）年展。後來，規模變得很大。

　　巴西經歷了長期的軍事獨裁。1968 年後，局勢更加緊張，軍事政變、鎮壓、酷刑和審查。到處都有審查，席捲一切文化活動、媒體和教育。儘管視覺藝術的處境比戲劇和電影略為寬鬆，但也備受摧殘。展覽被強行關閉，作品被沒收，有些藝術家被審訊和監禁。聖保羅大學沒能逃過這些劫難，不過也成了抵抗的據點。我們在當代藝術博物館堅持策劃實驗性的展覽和活動，當然，冒了一定的風險。那段時間，觀念主義流行起來。1972 年 10 月，第六屆「當代青年藝術」年展舉辦，借用伊沃・梅斯基塔的話，這是一次很有「煽動性」的展覽。因為由當代藝術館自己運作，這次年展帶有程式化的性質。接下來的幾年中，我們還策劃了其他一些展覽，特別是邀請眾多國內外藝術家參與的「郵件藝術」（Arte Postal）系列主題展。1981 年，我們又在聖保羅雙年展上推出了一場類似的展覽。

奧布里斯特：回顧一下這些各不相同的展覽，一定很有趣。

札尼尼：從廣義上說，1972年的「當代青年藝術」年展很自由，帶有觀念藝術特徵。展品都在館內完成，選用各種材料和技術，全是即興之作。雖說是青年藝術展，但並沒有年齡限制，大家都攜手合作。臨時的展覽空間（大概1,000平方米）被劃分為84小塊，尺寸和樣式各不相同。更有趣的是，抽中籤的人才能支配那些空間。入選者都得遞交一份書面的空間規劃方案，也可以相互交流。展覽前後持續兩週，我們專門記錄每天的進展狀況。

奧布里斯特：也就是說，這是異質空間。

札尼尼：方形、圓形、曲線，還有環繞牆面的高立柱，牆面上都開著大窗戶。其中有一位來自希臘的貧困藝術家詹尼斯‧庫涅利斯（Jannis Kounellis），他提議整個展覽期間不停地演奏《飛吧，讓思想插上金色的翅膀》（Va pensiero）。我們採納了他的建議，兩位鋼琴家輪流在座談間裡演奏威爾第的名曲，離入口只有幾步之遠。當然，當代藝術博物館裡雜音不小，因為大家都在使用各種工具。即便這樣，你還是能清晰地聽到音樂聲。這樣做的意圖顯而易見，但還是有人胡亂猜測。畢竟，人們並沒預料到這樣的場景。

梅斯基塔：這場展覽很有趣的一點在於「不斷進行中」，每位藝術家回到劃給自己的空間，可以協商後再工作。如果覺得哪塊空間不合適，可以跟別人交換。若是還不行，就再找別人。工作氛圍很濃，同時包括藝術家們每天都和公眾交流，他們工作時觀眾就在身邊。

札尼尼：一位有羅馬血統的義大利籍藝術家多納托・費拉里（Donato Ferrari）提出了這個想法。他在巴西住了很多年，不再繪畫，而靠表演、超八毫米電影和裝置為自己贏得了名聲。

奧布里斯特：那麼，展覽的主體是藝術家們了。

札尼尼：是的。那幾個月，一群藝術家都在幫忙策劃「當代青年藝術」年展。1972 年 9 月開展之前，我和費拉里去波蘭參加 CIMAM（International Committee for Museums and Collections of Modern Art）大會，他們那時候正在討論現代藝術博物館和藝術家的關係。我們談到當下的動向，並詳細圖解了我們的計畫。CIMAM 的同行們很感興趣。我記得，是在克拉科夫（Krakow），費拉里的演講引發了一些爭議，波蘭藝術家在羅茲美術館（Museum of Lodz）的工作綱領那時正在不斷發展，和我們的觀念完全不同。

奧布里斯特：您很快認識到了與藝術家親密合作的好處？

札尼尼：當代藝術博物館創建之初，我們就經常這樣做。你要知道，那是一個大學當代藝術博物館。任教的藝術家們可以和我們開展多方面的合作。

與藝術家的合作中，「當代青年藝術」年展是一個重要因素。年展吸引了很多觀眾，包括那些未受邀請的藝術家，他們經常來幫忙，還有很多學生。有些學生自願加入到我們當中。比如，館前有一段斜坡，他們在坡邊擺上一尊羅馬的帕奧利娜・博蓋塞（Paolina Borghese）大理石雕像，雕像前又掛上一大幅希特勒的照片。當然，周圍擺滿了蠟燭。

奧布里斯特：這麼說來，展覽是政治性的？

札尼尼：整體說來，展覽帶有政治性，時常利用隱喻指涉軍事獨裁對自由的限制。別出心裁的作品層出不窮。一路上，裝置作品一件接著一件，到處都有表演。那時候，CIMAM 學術討論會的議題之一就是：作為論壇的美術館與作為神廟的美術館。很多人開始嚴肅地思考，美術館是否應該更開放，更好地融入社會之中。我和維爾納・霍夫曼（Werner Hofmann）、皮埃爾・戈迪貝爾（Pierre Gaudibert）和理夏德・斯坦尼斯拉夫斯基（Ryszard Stanislawski）都有過相當愉快的交談。

奧布里斯特：1960 年代和 1970 年代，您在南美洲有哪些同行？智利、委內瑞拉、阿根廷和墨西哥有哪些重要的策展人？

札尼尼：拉丁美洲國家之間的交流並不容易。距離很遠，交通不便。再說，獨裁政權也延續了很長時間。即便到了今天，南美洲仍然是群島式的大陸。不過，我們還是有聯繫，比如阿根廷藝術中心（Centro de Arte y Comunicación in Buenos Airee/CAYC）總監喬治・格魯斯伯格（Jorge Glusberg）、烏拉圭視覺藝術館（National Museum of Visual Arts Uruguay）館長安赫爾・卡倫伯格（Ángel Kalenberg）和墨西哥的海倫・埃斯科韋多（Helen Escobedo），再有就是同樣來自墨西哥的烏利賽斯・卡里翁（Ulises Carrión），他搬到阿姆斯特丹，創立了"遊移郵件藝術國際系統"（Erratic Art Mail International System）。1972 年，紐約美洲關係中心（Centre for Inter-American Relations）舉辦了一次會議，邀請拉丁美洲各國的美術館館長參加。會議上，我們倡議成立一個美術館聯盟，但當時的條件並不成熟。

奧布里斯特：那段時間，您和迪特拉學會藝術中心（the art center of the Instituto di Tella）總監喬治·羅梅羅·布列斯特（Jorge Romero Brest）有過交流嗎？您能描述一下迪特拉學會視覺中心（the Di Tella Visual Center）是什麼類型的機構嗎？

札尼尼：很遺憾，我和喬治·羅梅羅·布列斯特只有一面之緣。1963年，我在雙年展上遇到過他。我之前熟讀過他的《當代歐洲繪畫》（*La Pintura Europea contemporanea*），還有一些後期的著作。要我說，除去南美洲那些美術館之外，迪特拉學會在阿根廷具有重要作用，就像雙年展對巴西的影響。很可惜，沒堅持多久時間。

梅斯基塔：聖保羅大學當代藝術博物館創建時，起了很大的作用。我記得除了巴西藝術家之外，還有很多國外的藝術家，那是個生氣盎然的地方。

奧布里斯特：伊沃·梅斯基塔特別提到了那場「視覺詩歌」（Poéticas Visuais）的展覽。

梅斯基塔：跟「郵件藝術」展差不多，藝術家不用到場就能展出作品。不過，當代藝術博物館的政策和預算很少鼓勵這種做法。

札尼尼：是這樣。「郵件藝術」展緊隨「當代青年藝術」年展之後。藝術家之間交換作品（最早曾在激浪派圈子內流行）的做法逐漸為公眾所接受。郵件藝術植根於未來主義和達達主義，可以說是藝術品借助多媒體"非物質化"的一個重要現象。我們最近又接受了網路的電子通信方式，這樣一來，我們就可以與世界各地的，包括東歐的藝術家以

一種獨特而不可思議的方式進行交流。

奧布里斯特：當您開始採用這種策展方式時，您瞭解它嗎？

札尼尼：來自激浪派的肯・弗里德曼（Ken Friedman）是這個領域中的一個重要人物。當然，還有其他幾位。1962 年，同樣來自激浪派的雷・詹森（Ray Johnson）創建了曇花一現的紐約函授學校（New York Correspondence School）。自 1968 年起，他開始組織郵件藝術家會議和巡迴講學。

奧布里斯特：說到「郵件藝術」展覽，您青睞哪種展覽方式？

札尼尼：最初，我們展出所有收到的作品，並沒有什麼限制。藝術家在多媒體環境下創作，寄來明信片、幻燈片、資料夾、電報、藝術著作、雜誌、照片、影印檔、超八毫米電影等作品。我們把所有的作品都貼在白板上，或者擱在桌上。作品太多，我們就按照作者名字的首字字母進行排序。1983 年，我在斯德哥爾摩觀看了一場義大利郵件藝術展覽，展品看起來都被鑲上框了，我覺得有些畫蛇添足。

梅斯基塔：您看過聖保羅大學當代藝術博物館的觀念藝術展嗎？有趣的是，多虧了這些展覽，當代藝術博物館獲得了第一批觀念藝術藏品，迄今為止，參展的作品都留了下來。

札尼尼：展覽結束之後，我們把展品留了下來。無論如何，藏品都算是一個成果，當然不會再將展品寄還給藝術家們。我們擺脫了正統的操作

體系，不再糾纏於什麼運輸習慣、保險之類的事情。藝術家最終目的就是交流。

奧布里斯特：勞倫斯·韋納（Lawrence Weiner）、河原溫（On Kawara）和小野洋子（Yoko Ono）這樣的藝術家也參與了吧？

札尼尼：河原溫寄來他的一封信，直到最近才要我們寄還給他，因為展覽要用。我記得的外國藝術家有沃爾夫·福斯特爾（Wolf Vostell）、安東尼·蒙塔達斯（Antoni Muntadas）以及松澤宥、約翰·凱奇（John Cage）、迪克·希金斯（Dick Higgins）、埃爾韋·費雪、克日茨托夫·沃迪奇科（Krzytstof Wodiczko）、米雷拉·本蒂沃利奧（Mirella Bentivoglio）、雅羅斯拉夫·科茲洛夫斯基（Jaroslaw Kozlowski）、弗里德里克·佩措爾德（Friederike Pezold）、彼得·施滕貝拉（Petr Stembera）、蒂姆·烏爾里希斯（Timm Ulrichs）、弗雷德·福雷、克勞斯·格羅（Klaus Groh）、克萊門特·帕丁（Clemente Padin）、希弗拉（Xifra）、瓊·拉瓦斯科（Joan Rabascall）、阿德里亞諾·斯帕托拉（Adriano Spatola）、喬治·卡拉瓦略（Jorge Caraballo）、若尼爾·馬林（Jonier Marin）、奧拉西奧·薩瓦拉（Horacio Zabala）等等。巴西藝術家包括儒利奧·普拉薩（Julio Plaza）、雷吉娜·西爾韋拉（Regina Silveira）、阿圖爾·巴里奧（Artur Barrio）、保羅·布魯斯基（Paulo Bruscky）、貝內·豐特列斯（Bené Fontelles）、馬里奧·石川（Mario Ishikawa）和莉迪婭·奧村（Lydia Okumura）。1974 年，我們首次舉辦具有國際水準的大型郵件藝術展，叫做「未來-74」（Prospective-74）。

奧布里斯特：這是南美洲第一次觀念藝術展，還是首批觀念藝術展其中之一？

札尼尼：1960年代末，阿根廷和巴西相繼舉辦了觀念藝術展（當然名稱不同）。60年代末，一場英國巡展到了布宜諾賽勒斯。70年代初，阿根廷藝術交流中心開始資助本土觀念藝術家和國外觀念藝術家。在巴西，最早發動觀眾參與非物品藝術展的藝術家有利吉婭·克拉克（Lygia Clark）、埃利奧·奧伊蒂西卡（Hélio Oiticica）、奇爾多·梅雷萊斯（Cildo Miereles）和阿圖爾·巴里奧，還有西班牙觀念藝術家和理論家儒利奧·普拉薩。他來自馬德里，1972年在波多黎各大學（University of Puerto Rico）策劃「郵件藝術」展。1973年，他定居巴西，任教於聖保羅大學傳媒與藝術學院。在聖保羅大學當代藝術博物館，他也很活躍，多次策劃國際展覽，出版圖錄和招貼畫等。1974年，我們合作舉辦「未來-74」。1977年，我們合作舉辦「視覺詩歌」。1981年雙年展上，我們也有合作，那次雙年展可能算是觀念主義的一次高峰。這就是70年代當代藝術博物館吸納藝術家的又一個實例。你知道，當代藝術博物館在1974年就開設了錄影藝術部，這在整個巴西還是第一次。儘管條件有限，我們仍然能給藝術家提供一些技術支援。直到1977年，除了國外藝術家，我們還培養了一大批本土錄影藝術先驅，比如安娜·貝拉·蓋格爾（Anna Bella Geiger）、萊蒂西亞·帕倫特（Leticia Parente）、索尼婭·安德拉德（Sônia Andrade）、費爾南多·科基亞拉萊（Fernando Cocchiarale）、保羅·赫肯霍夫（Paulo Herkenhoff）、伊文思·馬沙多（Ivens Machado）、若尼爾·馬林、雷吉娜·西爾韋拉、儒利奧·普拉薩、卡梅拉·格羅斯（Carmela Gross）、多納托·費拉里、加布里埃爾·博爾巴（Gabriel Borba）、加斯唐·德·馬加良斯（Gastāo de Magalhāes），等等。

奧布里斯特：凱納斯頓‧麥克希恩（Kynaston McShine）在紐約現代美術館舉辦的「資訊」（Information）展覽對巴西藝術界重要嗎？那次展覽推出了好幾位巴西藝術家，比如奧伊蒂西卡、克拉克和梅雷萊斯。

札尼尼：還收入了吉列爾梅‧馬加良斯‧瓦斯（Guilherme Magalhães Vaz），但沒有利吉婭‧克拉克。一位年輕的策展人意識到我們國家出現了一種全新的藝術語境。不管怎麼說，選擇還是很有限。奧伊蒂西卡曾寫文章宣稱他並不代表巴西（軍事獨裁統治下的巴西）。他還這樣說道：「重要的是，環境、參與和感官實驗這些觀念不應該被客觀情況所局限。」當然，那些年間，美國和歐洲也舉辦了一些重要展覽，比如塞曼1969 年在伯恩策劃的「當態度變成形式」。但要說巴西，1980、1990年代之前，藝術家參與展覽的機會確實很少。卡塞爾文獻展和威尼斯雙年展起了推動作用。

奧布里斯特：巴西也有聖保羅雙年展彌補缺失。

札尼尼：當然，說到聖保羅雙年展，有兩件事不得不提。第一，聖保羅雙年展儘管為南美洲贏得國際聲譽（這一點不容否認），還是太依賴威尼斯模式：由國家組織、關注傳統藝術類別、頒發獎項，等等。第二，我們也別忘了，尤其是從 1960 年代末開始，隨著獨裁政治和限制自由愈演愈烈，在加上嚴格的審查制度，國外藝術家們對我們實行了聯合抵制。如果我沒記錯，抵制是由漢斯‧哈克（Hans Haacke）和皮埃爾‧雷斯塔尼（Pierre Restany）領導的。一些國家不再派藝術家參展，或者減少投入。1970 年代的雙年展大多比較保守，只有少數例外。直到1980 年代，這種狀況才慢慢改善。

奧布里斯特：您是否想仿效卡塞爾文獻展，擺脫國家參展模式？

札尼尼：當然。不過，文獻展預算寬裕，自然可以決定展出些什麼。聖保羅雙年展沒有足夠的資金支援，只能靠每個國家，看它們是否願意參加，看它們派出哪些藝術家。聖保羅大學當代藝術博物館參與雙年展的時候（1981 年和 1983 年），我們開始嘗試改變。我們直接給很多藝術家發去邀請函，努力要求參展國遵從展覽主題。我們成立了一個策展人團隊，提前給每個參展國分配好空間。我們感興趣的是當下的藝術語言，然而也沒忽視定義一些歷史文化指涉的重要性（對巴西這樣的國家來說，這一點確實必要）。

奧布里斯特：說到有關策展富有啟發性的時刻，我想不妨談談您和桑德伯格的會面。

札尼尼：桑德伯格是位不折不扣的大師。他參加了 1953 年第二屆雙年展，帶來了一批風格派作品捐贈，還有蒙德里安、杜斯伯格、巴特·凡德列克（Bart van der Leck）、眼鏡蛇畫派（CoBrA）和抽象派的作品。他很活躍，平易近人又不失犀利。他與觀眾和藝術家們交談，主要是學生。

梅斯基塔：他是雙年展評委會的成員。

札尼尼：人們在展廳裡聽他發言，一個個興致都很高，因為他知識淵博、立論精闢，閱歷很深，當然，也很謙和。這就是我對他的印象。我到歐洲後，曾和妻子一起去阿姆斯特丹市立美術館去拜訪過他。他熱情地接

待我們，開著一輛小貨車，把我們帶到了烏特勒支。如果我沒記錯，他以前就是開這輛車去搬運展覽畫作的。一路上，他跟我們談論附近的風景，路邊的房子和荷蘭的城堡（笑），還帶我們去了赫里特·里特費爾德（Gerrit Rietveld）的家。

奧布里斯特：約翰內斯·克拉德斯（Johannes Cladders）和其他一些人曾經告訴我，說桑德伯格在很多方面都影響了歐洲，不僅僅是以一個策展人的策展活動：他寫書，也在電臺發表演講，呼籲大家鼓起勇氣，以一種非學院派的實驗方式經營美術館。他的著作中，有一整個章節論述藝術和生活問題，提出美術館應該將生活還給生活，就像乒乓球比賽一樣。這些觀念對您也有影響嗎？

札尼尼：在他那一代的美術館館長中，他最為清楚地意識到美術館開放和實驗特質的重要性。貼近生活，摒棄傳統的精英主義，後來成了美術館角色討論中的主要議題。我從他那兒學到了很多。

奧布里斯特：同一代策展人中，您提到了戈迪貝爾（Pierre Gaudibert）。自從開始在他創立的巴黎現代藝術博物館 ARC 部門（Animation, Recherche, Confrontation）工作過後，我對他就產生了濃厚的興趣。能不能談談他？

札尼尼：1960 年代下半葉是一個重要的時期。戈迪貝爾創建 ARC，展示出極強的勇氣和深厚的職業素養。他專門為當代展覽和事件開闢空間。他面對風險，也知道如何解決棘手的問題，就像處理耶蘇·拉法埃爾·索托（Jesús Rafael Soto）那件戶外裝置作品《可穿透性》

（penetrable）一樣。您跟戈迪貝爾很熟嗎？

奧布里斯特：不，我從沒見過他。我出道的時候，他已經退出藝術圈了。我知道，他寫了一本關於非洲藝術的書。

札尼尼：1983 年雙年展，我們邀請戈迪貝爾加入委員會。很多國家都寄來半成品，委員會負責現場組裝。很多年後，我們又邀請他出席阿雷格里港（Porto Alegre）舉辦的國家藝術史大會並發表演講。他也出席了 CIMAM 大會上，剛才我們已經稍微談到一些了。要說美術館館長，布雷拉（Brera）美術館的弗朗哥・盧梭利（Franco Russoli）也值得銘記。

梅斯基塔：還有埃迪・德・維爾德。

奧布里斯特：桑德伯格之後，荷蘭最富開創性的人物是艾恩德霍芬市立范阿貝美術館（Stedelijk Van Abbemuseum in Eindhoven）館長尚・里爾寧（Jean Leering）。您剛才提到來自布雷拉美術館的那位館長，我不認識。

札尼尼：弗朗哥・盧梭利，很早就去世了。

奧布里斯特：是個有趣的人嗎？

札尼尼：他曾應邀彙編和潤色現代藝術術語。

奧布里斯特：我還想問一個問題。看看 1960 年代和 1970 年代歐洲最有

影響力的美術館，我們會發現：所有美術館館長都與藝術家走得很近。桑德伯格就和藝術家們合作；于爾丹（Pontus Hultén）又是一個例子。他鼓勵和幫助丁格利，也和當地藝術家攜手合作。我想知道，您是否也和聖保羅、里約熱內盧或者其他什麼地方的藝術家保持親密的關係？

札尼尼：對我來說，當代藝術博物館館長找藝術家合作再正常不過了。我得承認我和藝術家聯繫頻繁，有時走得特別近，甚至可以一起為我們共同舉辦的項目做決定。

梅斯基塔：是的。我還記得，您在當代藝術博物館和雙年展的時候，總會找藝術家幫忙，比如雙年展委員會和當代藝術博物館委員會。這種邀請藝術家參與決策的習慣是那時候養成的吧？

札尼尼：是的。我們和藝術家成立工作小組。我很喜歡這樣的工作方式。

奧布里斯特：阿德里亞諾和我採訪了利賈·帕佩（Lygia Pape）。她跟我們聊了好長時間的馬里奧·佩德羅薩（Mário Pedrosa）。您和他有過聯繫嗎？

札尼尼：有過。1930 年之後，一批巴西藝術評論家傾力推動現代藝術，馬里奧·佩德羅薩就是其中之一。他熟諳政治和社會問題。1950 年代，他是巴西幾何抽象藝術的維護者和主要評論家，影響了一大批藝術家，包括亞伯拉罕·帕拉特尼克（Abraham Palatnik）、阿爾米爾·馬維尼耶（Almir Mavignier）、伊萬·塞爾帕（Ivan Serpa）、熱拉爾多·德·巴羅斯（Geraldo de Barros）、利吉婭·克拉克、埃利奧·奧伊蒂西卡和利

賈‧帕佩。受他影響的還有藝術評論家兼詩人費雷拉‧古拉爾（Ferreira Gullar），即物運動（concrete movement）和新即物運動（neo-concrete movement）的成員。

奧布里斯特：您和利吉婭‧克拉克或者埃利奧‧奧伊蒂西卡合作過嗎？

札尼尼：很遺憾，我沒能結識利吉婭‧克拉克。那時候，我在國外。後來就沒有機會了。我在巴西見過幾次埃利奧‧奧伊蒂西卡，後來在紐約第二大道他那間寒酸的公寓裡又碰過面，他在那兒做裝置作品《鳥窩》（nests）。我們經常和安娜‧貝拉‧蓋格爾打交道。她身邊聚集了一群很有才華的青年藝術家，比如萊蒂西亞‧帕倫特、索尼婭‧安德拉德、伊文思‧馬沙多、費爾南多‧科基亞拉萊和保羅‧赫肯霍夫。費爾南多‧科基亞拉萊和保羅‧赫肯霍夫後來成了評論家和策展人。至於里約熱內盧，我們跟伊萬‧塞爾帕、阿圖爾‧巴里奧和安東尼奧‧迪亞斯（Antonio Dias）有過交往。其他城市也有不少我們的老朋友，比如貝洛奧里藏特的薩拉‧阿維拉（Sara Avila）、雷西腓（Recife）與相位運動聯繫緊密的瑪麗婭‧卡門（Maria Carmen）和觀念藝術家保羅‧布魯斯基（Paulo Bruscky）、塞阿拉州（state of Ceará）的貝內‧豐特列斯，還有來自南大河州（Rio Grande do Sul）的戴安娜‧多明格斯（Diana Domingues）。

佩德羅薩：那時候，聖保羅大學當代藝術博物館和其他美術館有何不同？

札尼尼：它是一座大學美術館，現在還是，這在巴西是絕無僅有的。藏品、展覽和臨時活動吸引的觀眾中，很大一部份是學生。除了給日常

生活和藝術（觀念藝術展）提供相遇的平臺外，當代藝術博物館及其永久藏品還被當做"實驗空間"，以便滿足藝術史課程及其他學科的需要。巴西的大學裡，這種做法還是最近的事。我們舉辦講座、辯論，當然也可以發表論文。脫胎於 1960-1970 年代那些巡展的巴西美術館聯合會（Associação dos Museus de Arte do Brasil），大力促進當代藝術美術館工作人員職業素質的提升。儘管大學裡的學科建設進步很快，全憑業餘愛好的工作人員也不少見。1947 年，阿西斯・夏多布里昂（Assis Chateaubriand）創建了聖保羅現代藝術博物館。如今，巴爾迪（P.M. Bardi）卻對未來的發展道路舉棋不定。這樣的事總讓人扼腕歎息。

奧布里斯特：我想問一個有關雙年展的問題，伊沃跟我談了一些您 1981 年和 1983 年策劃第十六屆和第十七屆雙年展的情況，能不能說說您是如何改變雙年展的？

札尼尼：那之前，雙年展只接待各國選送的藝術代表團。一切都通過外交途徑，展覽空間也提前安排好。我策劃第十六屆雙年展的時候，他們剛剛開始做出改變。我說"開始"，因為這需要很長一段時間，關鍵的一步是摒棄國家代表體制，確立藝術語言、嚴密度和選送作品共性方面的近似度標準。我們試著去干預參展國的選擇，讓它們瞭解我們的理念。這樣一來，雙年展第一次帶有了批判性的責任意識。我們也試著直接聯繫藝術家。做實驗並不容易，但我們很滿意，因為兩年之後（1983 年），一切都拓寬和深化了。

奧布里斯特：這是最主要的變化吧？

札尼尼：雙年展願意創新，說真的，確實是有些延遲，但最後還是實行了。有些委員明確反對，因為他們的選擇和我們直接邀請的藝術家並不相符。要說服那些參展國放棄他們之前選定的、能夠使用的合適空間，並不是件輕而易舉的事。

奧布里斯特：您為雙年展引入的另一個有趣做法是成立國際委員會。國際委員會成員聚集在一起，討論展示作品的全新方式並付諸實踐。

札尼尼：我們得到幾位策展人和評論家的大力協助。

奧布里斯特：這是一種基於"對話"的理念，而不是由一個人說了算。您這麼做，其實就在質疑委員作為權威的職能，您想打破這個詞的內涵，借助學院式的決策機構來限制武斷專行。我覺得這很有趣。

札尼尼：我們通過公開討論，找到更妥善的解決方案。我認為，對牽涉這麼多文化背景全然不同的藝術家的利益的龐大機構來說，這是最符合邏輯的道路。

梅斯基塔：1985 年和 1987 年，他們沿用了這種做法。

札尼尼：但幾年之後，雙年展又回到了按國家分區的老路上。

奧布里斯特：最後一個問題。每一次採訪，我都會問這個問題，未能實現的項目。您做了那麼多事，策劃了很多展覽，組織了雙年展，管理過美術館。我想知道，在您碩果累累的職業生涯中，是否曾有未完成的心願，比如戛然而止的展覽、夢想或者烏托邦？

札尼尼：謝謝你這麼說。我們總想做得更好，實現自己心目中的烏托邦。我有一個未實現的心願，就是策劃一場真正體現藝術和新技術之間關係的展覽。儘管 1980 年代初期的雙年展有過改變，但這樣一場展覽還是未能實現。原因很多，比如雙年展的守舊體制、資源的長期匱乏。當然，還得考慮到這樣一個項目的複雜程度和時間的緊迫性。不過，我們至少取得了某些成功，給全新的藝術探索提供了有益的範例。

阿德里亞諾·佩德羅薩：有一場技術藝術展，類似於「貧困技術」（poor technology）。

札尼尼：1981 年，有一塊專區留給新媒體藝術家。我們策劃了一場「郵件藝術」展，收了 500 多位多媒體藝術家寄來的作品，在下一場展覽時（1982 年），觀眾就能參觀並參與了，我們設置了一整塊專區劃給可視圖文、最新的錄影藝術作品、衛星和電腦藝術。

奧布里斯特：我採訪比利·克魯弗（Billy Klüver）時，他曾經說起過。

札尼尼：他是大家都稱讚的工程師，經常參與藝術創新。在開拓藝術和新技術溝通媒介方面，他是個先驅。1966 年，他是紐約「藝術與科技實驗」聯盟的創始人之一。同年，他和勞森伯格合作完成了「九個晚會：

劇院和工程」（9 Evenings: Theatre and Engineering）。1968 年，他又和于爾丹在紐約現代美術館合作完成「選集」（anthology）展覽。我記得于爾丹，他跟弗蘭克·波普爾（Frank Popper）教授一樣，在歐洲和美國策劃了幾場大型藝術和技術互動展覽。你也別忘了另一位法國藝術家和理論家尼古拉·舍費爾（Nicolas Schöffer）。從 1955 年開始，他就對電子藝術感興趣。那時候，他在巴黎完成了聖庫路公園（Parc de Saint-Cloud）的項目。

奧布里斯特：還有他的烏托邦城市。您認識他？

札尼尼：可惜不認識。巴西沒幾位藝術家對技術問題感興趣，亞伯拉罕·帕拉特尼克和瓦爾德馬·科爾德羅（Waldemar Cordeiro）算是其中兩位吧。現在，情況就完全不同了。

安妮・達農庫爾

1943 年生於美國華盛頓，長於曼哈頓。2008 年逝於費城。
安妮・達農庫爾曾擔任費城美術館館長（Philadephia Museum of Art, 1982-2008）。
她研究許多藝術家，尤其是研究馬塞爾・杜象的專家。

這篇專訪 2006 年完成於安妮・達農庫爾在費城的辦公室中，此前未曾出版。

Anne d'Har

noncourt

奧布里斯特：在採訪哈樂德·塞曼（Harald Szeemann）、蓬杜·于爾丹（Pontus Hultén）、約翰內斯·克拉德斯（Johanners Cladders）和其他人時，他們都提到了威廉·桑德伯格（Willem Sandberg）和亞歷山大·杜爾納（Alexander Dorner）的影響。哈樂德·塞曼、蓬杜·于爾丹和約翰內斯·克拉德斯的隸屬關係，很大程度上源自這兩位先驅留下的遺產。我想知道是什麼觸發了您的靈感，您借鑒了哪些策展先驅，您職業生涯之初，受到了哪些影響？

安妮·達農庫爾（以下簡稱達農庫爾）：呃，這個問題很有意思，值得思考。當然，你剛提過的那些策展人對我都有影響，特別是蓬杜·于爾丹和華特·霍普斯（Walter Hopps）。也許，你會說我家族自豪感太強。不過，我確實從父親那兒受益很多，他對我影響巨大。我覺得，他對美國美術館史和藝術展覽都有多方面的影響。所以，一位是勒內·達農庫爾（René d'Harnoncourt），另一位是詹姆斯·詹森·史威尼（James Johnsn Sweeney）。史威尼是位與眾不同的經理人。我將會談到的三位有些相似之處，都很關注展覽的佈置，都對作品展現的方式感興趣，杜爾納尤其如此。老實說，大多數策展人都是如此。史威尼在古根漢和休士頓的時候，很欣賞布朗庫西、蒙德里安和考爾德，這些純粹而出色的藝術家吸引著他！儘管不斷遷居，但我覺得他的影響力很大。他沒在紐約現代美術館待多久。說實話，我對他的職業生涯算不上熟悉。要說父親之外的人對我產生的直接影響就不能不提詹姆斯·施派爾（A. James Speyer），雖然這種影響多少也有父親的潛移默化。1961 年至 1986 年，詹姆斯·施派爾就職於芝加哥藝術學院（The Art Institute of chicago），擔任 20 世紀藝術策展人。策展初期，我曾在費城待過兩年。1969 年，我去芝加哥當他的助理。他簡直不可思議，在裝置藝術方面棒極了！

你要知道，他本來就是個建築師，還是密斯‧凡‧德羅（Mies Van der Rohe）的學生。他設計了一些漂亮的建築，大多是住宅。他興趣廣泛，這一點對我影響也很大。史威尼不同，只關注感興趣的藝術家。詹姆斯‧施派爾對20世紀藝術如數家珍，也熟知之前的藝術。他迷戀當代藝術，熟悉很多當代藝術家，鍾愛當代芝加哥藝術。我當他助理的時候，他欣賞艾裡‧沃（Hairy Who）、吉姆‧納特（Jim Nutt）（現在依舊如此）以及他的同行羅傑‧布朗（Roger Brown）和卡爾‧維爾素姆（Karl Wirsum）。同時，他還在做極簡主義裝置作品展覽，不管是唐納德‧賈德（Donald Judd）還是卡爾‧安德列（Carl Andre）的作品。

奧布里斯特：相當早期吧？

達農庫爾：很早。

奧布里斯特：這太有趣了。您父親和史威尼在歐洲非常出名，而詹姆斯‧施派爾卻幾乎被人遺忘了。施派爾曾是密斯‧凡‧德羅的學生，這一點會讓我們想起展覽特色。您知道，我曾和菲力普‧詹森（Philip Johnson）有過一次長談。菲力普‧詹森告訴我，密斯‧凡‧德羅曾師從莉莉‧瑞克（Lilly Reich）學習展覽，一直因未能將莉莉‧瑞克帶到美國而引以為憾。您能不能舉一些例子，詳細談談史威尼和詹姆斯‧施派爾最為傑出的展覽，特別是這些展覽的理念？

達農庫爾：施派爾是個很有趣的人。他出生在匹茲堡（Pittsburgh）。他父親和資助弗蘭克‧萊特（Frank Lloyd Wright）設計流水別墅（Fallingwater）的考夫曼家族交情很深。考夫曼家族中，愛德格‧考夫

曼（Edgar Kaufman）是他最好的朋友。你可能知道愛德格‧考夫曼，他在紐約現代美術館發展的關鍵歲月裡，曾長期擔任設計部策展人。施派爾也來自一個很有修養的家族，他妹妹多羅特婭‧施派爾（Dorothea Speyer）如今還在巴黎經營著一家畫廊。

奧布里斯特：是的，我遇到過她。

達農庫爾：所以說，這是一條有趣的紐帶。的確，施派爾在歐洲的知名度不高，可能是因為他的著作不多。他和于爾丹不一樣，于爾丹集評論家、作家和學者於一身。施派爾就沒出版過《機器》（*The Machine*）這一類的書。不過，他的裝置在芝加哥可是個傳奇，影響持續二十五年或者更長時間。1969 年我到芝加哥時，他已經在那兒待了不少年頭，後來他又待了至少十年、甚至十二年或者十七年。1986 年逝世的時候，他 73 歲。他一手策劃了密斯‧凡‧德羅個展，還完成了一系列值得銘記的展覽，這些展覽跟惠特尼雙年展全然不同，被稱做「美國展覽」（The American Show）。他挑選了一些美國藝術家，很多時候挑選的是觀點全然不同的藝術家。在他看來，他們在任何時候都很有趣，有點類似於桃樂西‧米勒（Dorothy Miller）在紐約現代美術館的早期展覽。

奧布里斯特：新興藝術家嗎？

達農庫爾：他會挑選新興藝術家和可能已被忘卻的藝術家，還有他認為值得關注的藝術家。每次展覽都設有收購獎（purchase prize），他自然樂於挑選藝術學院買得起的那些作品，比如弗蘭克‧斯特拉（Frank Stella）的《自虛無的生命到虛無的死亡》（*De la nada vida, a la nada*

muerte, 1965）。透過這種方式，藝術學院收集了不少大件作品。詹姆斯‧施派爾自己策劃的展覽，我都記憶猶新。我覺得，這在美國美術館史上至關重要：永久館藏的裝置史。

奧布里斯特：我正想問這個。

達農庫爾：芝加哥藝術學院有一處奇妙的空間，叫做默滕配樓（Morton Wing）。隨著美術館的發展和變化，學院內的空間具有了不同用途。默滕配樓二層的天花板大概高 7.60 米，要不然就是 9.10 米，空間又大又高。施派爾充分利用了這塊空間。我還記得，他在空間的一頭掛上一件法蘭西斯‧皮卡比亞（Francis Picabia）的早期大作，得有 4.5 米高。一塊薄板鋪上黃色布罩，前面擺一件賈克梅第（Alberto Giacometti）的作品。他總能想到辦法，在同一塊空間安置不同尺寸的展品，不管是約瑟夫‧康奈爾（Joseph Cornell）的小箱子還是亨利‧馬蒂斯的大作《河邊入浴》（Bathers by a River）。要是提起 1960 年代和 1970 年代藝術學院的藏品，你多半會先想到施派爾的精心安排和巧妙佈置。父親也嗜好裝置展，說實話，這一點都不奇怪。他們兩人都和歐洲淵源很深。施派爾曾在雅典教授建築多年，對歐洲瞭若指掌。父親 1901 年生於維也納，1920 年代末才到了墨西哥。1930 年代早期他到美國，花十年時間和印第安人一起完成了好些項目。他在美國的第一次大型展覽是在 1939 年舊金山世博會（San Francisco World's Fair）上，那是呈現印第安藝術和人種學材料的傑出展覽。

奧布里斯特：那次展覽對各代策展人都產生了不可思議的影響，可以說，它具有超出時代的遠見。

達農庫爾：很多方面都是如此。1939 年的那場展覽聚焦美國印第安人，是較早的、也許是最大的一次提出了藝術品的視覺和審美力不但制約觀看，還操縱語境的展覽。人類學／人種學和藝術史之間，總激盪著一種張力，質疑如何展現某些民族的藝術品，對於這些民族來說，藝術創作不僅僅是創作藝術，還包括其他的很多層面。

　　我不敢確定我們自己是否也是這樣，但是在某些社會中，藝術創作確實深入得多。父親對此極感興趣。他花了很多時間，真正去瞭解那些藝術品製作者。這樣一來，展出這些藝術品的時候，不管是一幅沙畫，或是幾根來自西北海岸的圖騰柱還是別的什麼，他都盡力達成平衡，一方面尊重藝術品產生的語境，另一方面不妨礙藝術品和觀眾之間的交流，儘管觀眾們並不認為這些藝術品美妙而威嚴。這個觀念對我影響很深，雖說舊金山世博會時我還沒出生。當然，最讓我動容的還是父親對裝置的熱愛。若是能待在家裡，隨便套上短袖短褲，自顧自地吹著口哨，將一些小東西，比如小件習作和從畢卡索雕像上切下來的零碎邊料挪來挪去，他就再開心不過了。

奧布里斯特：對他來說，這是一件賞心樂事。

達農庫爾：是的。他總喜歡立體思維，儘量客觀公正地對待藝術品，不將展品埋沒在展覽當中。我想，我從他身上學到的另一點是熱切期盼與藝術家合作。其他影響過我的導師們，多少也會這樣。父親到紐約現代美術館時，並沒有擺出現代藝術專家的姿態，而把自己當做藝術家們的助手，協助他們在更廣更複雜的美術館語境中完成藝術使命。他只是加入了那個團隊，你完全可以這樣說。他與藝術家們有著同樣的感受，不管是專注於自身藝術的納瓦霍族銀器匠（Navajo silversmith）、

用葫蘆雕琢奇異怪鳥的墨西哥匠人，還是他頗為熟絡的當代藝術家與雕塑家。當然，這並不是說他將這些藝術作品等同起來，只是說他對他們都充滿了熱情和尊敬。

奧布里斯特：您父親和藝術家們有過對話，與某些藝術家關係親密。我在想，您也遇到過哪些藝術家？您是在紐約現代美術館最具實驗精神的歲月裡成長起來，也是在那時候初遇杜象嗎？我對您和杜象的第一次相遇很感興趣。

達農庫爾：不。準確地說，我是在費城初遇杜象的。父親在紐約現代美術館的時候，我只是順帶認識了一些藝術家，比如馬克・羅斯科（Mark Rothko）。我還記得，有一次他坐在父親的辦公室裡，讓我留下了深刻印象。當時，我還是個孩子，壓根兒沒想到會跟藝術史發生什麼關係。對了，還有路易絲・內維勒森（Louise Nevelson）。真正開始接觸藝術家是在後來，我開始做策展人的十二年間或者十四年間（如果算在一塊的話）。很多老一輩的藝術家都與父親友情深厚，現在多了一個同姓的小女孩，這也很正常。

我職業生涯中較早遇到的藝術家有亞歷山大・考爾德（Alexander Calder）和杜象。其實，我只見過杜象一次。我在這兒工作時，曾去紐約採訪過他。1967 年秋天，我開始在費城工作。1968 年夏天，他就逝世了。我以前曾是考陶爾德（Courtauld）藝術學院的畢業生，專業是早期現代藝術，杜象顯然算是其中一部份，但並沒引發特別關注。不過，當我來到費城，看到這美妙的藏品時，我馬上意識到費城有多大一份遺產（其他人早已認識到這一點，我並不是唯一一個），這裡的機會有多好。我首先想到去見杜象，不談他自己——當時沒意識到時間已然不

多，沒人會想那麼遠——而談談阿倫斯伯格一家。阿倫斯伯格家愛好收藏，正是杜象，才使得阿倫斯伯格家的藏品落戶於費城。為了給阿倫斯伯格家的收藏尋覓理想的棲身之地，杜象就像一位偵察兵一樣跑遍了整個美國，去了芝加哥，還有其他很多地方，一直在找尋安置阿倫斯伯格家收藏的最佳處所。1950 年，費城最終得享這一殊榮。我和杜象夫婦愉快地聊了好幾個小時。沒想到不到半年，他就逝世了。

　　我真正投身藝術界，還得從杜象逝世後說起。杜象逝世後，卡珊德拉基金會（Cassandra Foundation）捐贈了一件《給予：1. 瀑布 2. 燃燒的氣體》（Etant Donnés: 1°la chute d'eau 2°le gaz d'éclairage），美術館委派我與華特·霍普斯合寫一篇專論。當時他們認為，如能出版就很完美了，便要求盡力寫好。同一年夏天，父親去世。我從沒把這兩件事聯繫起來，現在回想起來，也只是巧合。當然，這兩件事是我生活中全然不同的組成部份。父親死於車禍，對母親、我和那些愛他的人來說，這確實是個悲劇，好在他的一生也算是碩果累累。很可惜，我一直沒機會跟他談談職業規劃，因為那時的我才剛剛起步，完全是個新手。他覺得有趣極了，但顯然以我為榮。不過，他當時也很驚訝，他從沒想到我會進入策展界，也從沒勸我選擇美術館的生活；我猜你會說我從來就沒走出來過。話說回來，杜象卻是另一碼事。我度過了一段不可思議的時光：發現美術館受贈了杜象的驚人遺作，有機會深入思考杜象的全部作品，有機會和從未謀面的華特·霍普斯合作。老實說，正是透過與華特·霍普斯在我與一位好友合租的公寓裡的長時間交談，我才逐漸深入瞭解杜象和現當代藝術。我們之間的交談，一半圍繞著杜象，另一半圍繞著我和他各自的想法。他問我對某位藝術家有何看法，可我連聽也沒聽說過他。這實在太有趣了！

奧布里斯特：說到《給予》，也很有意思。杜象逝世後，這件作品捐獻給了美術館。您採訪他的時候，還不知道有這麼一件作品吧？

達農庫爾：毫不知情。

奧布里斯特：我對保密的理念很感興趣，因為比爾·科普利（Bill Copley）顯然已經知道了。布魯斯·諾曼（Bruce Nauman）總是說：「過度曝光是藝術的敵人。」我想，現在這可是個大問題，因為過度曝光從來不曾如此嚴重。保密的想法又重新獲得了原動力。我想知道，當時這個秘密是怎麼被揭開的。

達農庫爾：恐怕沒法給你透露些什麼，因為當時我也毫不知情。我去見杜象的時候什麼都不知道。

奧布里斯特：沒人知道？

達農庫爾：沒人知道。唯一的知情者是杜象的妻子蒂妮·杜象（Teeny Duchamp）。當然，還有比爾·科普利。美術館館長埃文·特納（Evan Turner）和董事會主席也知道，可能是比爾·科普利，要不就是他們兩人悄悄來拜訪過杜象，我不敢確定。比爾·科普利說：「杜象最近又完成了一件作品，最後一件作品，想要放在美術館裡，行嗎？」他們回答說：「當然可以。」這就辦妥了！大概除了這四位以外，沒人知道這件事，他們當然也沒有興趣到處宣揚。我還記得，當時美術館館長和蒂妮·杜象委託我與華特·霍普斯合作出版物，並把《給予》從紐約運到費城，陳列在美術館裡。蒂妮·杜象的兒子保羅·馬蒂斯（Paul Matisse）親自

負責安裝，當然還有我和管理員。

奧布里斯特：搬運費工嗎？

達農庫爾：很容易。

奧布里斯特：當時是擱在一間秘密的工作室裡？

達農庫爾：就是紐約的一間小屋子。那時候還算不上工作室，就是商用大樓裡的一間小屋。

奧布里斯特：也就是說，您向公眾展出這件作品之前，可能只有三四個人見過？

達農庫爾：是的。一切都在回顧之中，一切都取決於你怎麼回顧。那時候，我就覺得這件事很重要。當然，我也明白，既然是由卡珊德拉基金會和比爾・科普利捐贈，一切都必須暗中完成。要裝置起來，第一天還不在那兒，第二天就出現。後來，我們也是這麼做的，第一天還不在那兒，第二天就對公眾開放了。

奧布里斯特：基金會不想要開幕展？

達農庫爾：是的。

奧布里斯特：接下來，您出版了那本精彩的雜誌。

達農庫爾：其實就是一份有關杜象和《給予》的《美術館通報》，完成這份通報有趣極了，令人癡迷。看起來複雜，其實很簡單。把作品從紐約搬到費城，和保羅·馬蒂斯一起將它安置在空間裡，一切就妥了。老實說，我們重新佈置了一下展廳。阿倫斯伯格家族收藏中總有很多杜象的作品，而我們將這些作品圍繞《大玻璃》安放。好了，現在整個展廳就是一個杜象畫廊了。對很多藝術家來說，這可是聖地。就在那之後，我遇到了很多藝術家，賈斯培·瓊斯（Jasper Johns）、約翰·凱奇（John Cage），還有摩斯·肯寧漢（Merce Cunningham）。有時候，我把他們當做奇異的三重奏，儘管賈斯培·瓊斯年輕一些。展出《給予》那年夏天之後，1969 年吧，我去了芝加哥，與詹姆斯·施派爾一起工作了兩年。那是一段美妙的時光！1971 年，我和丈夫一起回到費城。那時候，費城還沒有一位真正的 20 世紀藝術策展人，我後來就成了這麼一位。我在費城度過大約十年的美好時光：策展 20 世紀藝術，擴展館藏，還跟凱納斯頓·麥克希恩一起在紐約策劃了一次大型杜象回顧展。那次回顧展非常精彩，因為在費城、紐約和芝加哥三地巡展。正是這三重奏般的展覽，也許是湊巧吧（其實也不盡然），我才有了那些美好的經歷。

奧布里斯特：聽起來很簡單，但那時候應該算是爆炸性的藏品吧。美術館如何處理這些爆炸性的展品？

達農庫爾：我不清楚。作品是否具有爆炸性取決於觀眾，取決於他們怎麼詮釋杜象的作品。在我看來，主要是因為展品讓人們大吃一驚，特別是那些長期思考和研究杜象作品的專家，比如羅伯特·勒貝爾（Robert Lebel）、阿圖羅·施瓦茨（Arturo Schwartz）或者別的研究杜象的學者。我倒認為這沒什麼，就是一家大型綜合美術館而已。收藏了若干個

世紀的藝術品，各種藝術類型，在杜象的幫助下得到了阿倫斯伯格家族的現代藝術藏品，包括康斯坦丁‧布朗庫西（Constantin Brancusi）。要說爆炸性，還得首推《下樓的裸女》（Nude Descending the Staircase, 1912）；而布朗庫西的傑作《十公主》（Princess X, 1915），則被認為是"異乎尋常地性感"。其實，《給予》並不能算作杜象作品的終結，因為我和霍普斯都覺得杜象的作品更像你正在玩的拼圖，像一個網絡，有很多支線和部件，你能夠發現很多主題和關聯。我始終認為，說杜象只對這個或者那個領域感興趣，將杜象的作品歸類，都是很危險的。因為你剛得出結論，馬上就會有新問題冒出來。我不認為它是爆炸性的，我更願意將它看成是杜象的一件重要傑作，與杜象的其他作品和其他藝術家的很多作品都有千絲萬縷的聯繫，比如愛德華‧基諾爾茲（Ed Kienholz）。說到基諾爾茲，得再提一下霍普斯。他與基諾爾茲一類的藝術家友情很深，經常待在一塊。與他聊聊基諾爾茲，實在令人激動不已。

奧布里斯特：還有羅伯特‧勞森伯格（Robert Rauschenberg）。

達農庫爾：當然。勞森伯格、基諾爾茲、賈斯培‧瓊斯。你想想，二十出頭的年輕人，對藝術著迷，對藝術家著迷，得到像我這樣好的機會。工作、思考、寫作，從旁協助開展，然後以自己的方式展出。現在回想起來，那時候的念頭全然不同。

奧布里斯特：那麼，您如何界定策展人的角色？約翰‧凱奇說：策展應該是「公用物」（utility）。我後來採訪霍普斯時，他總是借用杜象的話：策展人不應該擋道。菲力克斯‧費內翁（Félix Fénéon）說：策展人應該是過街天橋。您如何定義策展人？

達農庫爾：這個問題很有趣，我還是第一次聽說「過街天橋」。我認為，策展人應該是藝術和公眾之間的聯絡員。當然，很多藝術家自己就是聯絡員，特別是現在，藝術家們不需要或者不想要策展人，更願意與公眾直接交流。在我看來，這很好。我把策展人當做促成者。你也可以說，策展人對藝術癡迷，也願意與他人分享這種癡迷。不過，他們得時刻警惕，避免將自己的觀感和見解施加到別人身上。這很難做到，因為你只能是你自己，只能用自己的雙眼觀看藝術。簡而言之，策展人就是幫助公眾走近藝術，體驗藝術的樂趣，感受藝術的力量、藝術的顛覆以及其他的事。

奧布里斯特：這個結論實在精彩。我們之前談到您求教的那些前輩，現在年輕一代又要通過這篇專訪向您學習。里爾克（Rainer Maria Rilke）有一篇妙文，叫做《給一位青年詩人的建議》（Advice to a Young Poet），我想知道，眼下您會給年輕策展人提出什麼建議？

達農庫爾：我想，我的建議跟他們差不多，就是觀看、觀看、觀看、再觀看，因為沒有什麼可以代替觀看。藝術就是觀看。當然，也許並不僅僅是觀看表面，你必須看得深入一些，邊看邊思考。我可不想借用杜象的術語「視網膜藝術」，我並不是這個意思，我是指通過觀看和藝術在一起。吉伯特與喬治一語中的：「相伴藝術，足矣。」

奧布里斯特：明信片。

達農庫爾：是的。要能在英國倫敦國家畫廊（National Gallery）刻上這句話，就太好了——「相伴藝術，足矣」。這是特權，是責任，是榮

耀。總跟藝術和藝術家待在一起，會讓人望而卻步，因為你想公正地予以評價。老實說，年輕策展人給我的啟發不亞於導師們。美術館人才輩出——馬克·羅森塔爾（Mark Rosenthal）、安妮·特姆金（Anne Temkin）都是傑出的策展人，現在換成了麥可·泰勒（Michael Taylor）和卡洛斯·巴索阿多（Carlos Basualdo），你總能在他們身上學到東西。要我說，首先必須意識到自己不能停止學習，儘量多看一些，趁現在還能看，趁現在還不會只看自己熟悉和欣賞的作品。除此之外，策展人應該積極地改變自己的視角。十年、二十年前看到的不被公眾理解或者喜愛的作品，不應阻擋策展人在多年之後遇到同件作品，又或許是遇到同一位藝術家的不同作品時發出讚歎之聲：「哇！這件作品值得一看！」我堅信，同一件藝術作品可以有無數面相。每雙眼睛都有不同的經歷，不同的背景，不同的視覺聯想，更別說不同的精神、智識或者情感觸動，這是其一。其二，可以將同一件作品擺在全然不同的畫廊之中，不同的語境之中。相同的展覽，擺在不同的環境下，就是兩碼事了。龐畢度和費城的布朗庫西個展就完全不同，都很美，但不一樣。對於當代藝術家來說，更是如此。

奧布里斯特：完美的佈展經常被比作音樂。我想請您談談成功佈展的絕對標準（如果有的話）。當然，語境性除外，因為每次展覽顯然都與語境相關。

達農庫爾：哈哈！什麼樣的佈展才算完美？這太難回答了！當藝術品歌唱時，當藝術品交流時，或者其他什麼時候。"交流"也許太狹隘了。好吧，當藝術品和觀眾深度關聯時，就像聽眾和音樂那樣。我確信，我有獨特的佈展風格。總體上來說，我喜歡白色或者灰白色空間。懸掛展品

時，我會即興而為，掛得很高或者放到其他位置，只要自己樂意就行。我們都有自己的思考方式，但我覺得策展人必須極其敏感。你可以說是藝術的需求，藝術的要求，甚至藝術的品質。這就是成功佈展的標準：對藝術品質極其敏感。

奧布里斯特：長出觸角。

達農庫爾：正是這樣。

奧布里斯特：關於杜象，還有一個問題：檔案的觀念，活檔案和死檔案。霍爾·福斯特（Hal Foster）的大作《設計和罪惡》（*Design and Crime*, 2002）中有篇文章寫得很精彩，其中談到現代藝術的檔案。他指的不是那些塵封的檔案，而是具有知識生產動力的檔案。在我看來，這牽涉到您對美術館的看法，因為您不但擁有一座杜象的小教堂，還有杜象的檔案。您認為美術館應該收藏檔案嗎？收藏檔案意味著什麼？我想知道，您對檔案（活檔案）怎麼看。展出杜象的時候，表演又是如何介入的？

達農庫爾：你可問了不少問題啊！

奧布里斯特：是的，我知道。

達農庫爾：首先，「檔案」這個理念非常好。卡洛斯·巴索阿多將他新近的系列展覽命名為「記譜法」（notations），正好提出了這一理念，他受到了約翰·凱奇的啟發，凱奇邀請很多藝術家和作曲家共同彙編了一本樂譜集。在我看來，檔案很重要，很迷人。我們收藏了一整

套 19 世紀美國著名具象主義畫家湯瑪斯・埃金斯（Thomas Eakins）的作品，還有大量檔案，包括他的著作和別人的著作。賓州美術學院（Pennsylvania Academy）的檔案也不少，包括很多曾在那兒任教和學習的藝術家，其中就有湯瑪斯・埃金斯。當然，杜象也不例外。若是談論具象藝術的作品或者某些藝術家（比如杜象）表現多重主題的處女作，檔案也會變得活躍起來。你記得吧，杜象曾在頭上剃出一個彗星的圖案，還是曼・雷給拍了下來。曼・雷是個出色的攝影師，當然拍出了一件藝術品。換一個角度想想，這也是檔案。要不然，頭髮很快長出來，什麼也不會留下。現在呢？照片留了下來，就像香水。杜象曾經談到彌漫在空氣中的香水，在他的香水瓶中有一種沁人心脾的「美麗的海倫」（belle Hélène）的氣息。我覺得檔案也會有芳香，鋪滿灰塵沒什麼大不了，畢竟，灰塵只存留在觀看者眼中——《大玻璃》上就滿是灰塵。要是你到考爾德基金會讀上一封考爾德的信，或者到杜象檔案室讀上一封杜象的信，一切就會鮮活起來。你會聽到藝術家的聲音，甚至讀懂他們的心思。

在我看來，書信集迷人極了。你永遠無法預計會在檔案中發現些什麼，因為這些檔案就是交織在藝術品四周的網路。當代藝術最有趣的話語之一總是這樣：你認為有必要往牆上貼解釋性的標籤嗎？還是僅僅掛上作品而讓觀眾自己去領會？我始終認為，如果藝術家沒有激烈反對，有時你也可以說服他們，附上發人深思的解釋性文本確實對觀眾幫助很大，不管是藝術家的文字還是策展人的文字。就算你並不同意標籤上的文字，也能給參觀者某種可供批判的東西。任何一家擁有重要現當代藝術藏品的綜合性美術館會讓我欣羨不已，因為觀眾不僅僅是那些希望與當代藝術對話的人，而是任何一個人。他們都是對藝術有點興趣的觀眾，不管是什麼藝術。他們可能剛剛參觀過一座印度神廟，現在又走進

埃爾斯沃思·凱利（Ellsworth Kelly）的展覽，要不然就是杜象畫廊、安德魯·懷斯（Andrew Wyeth）的一件畫作或是別的什麼。這可不是趾高氣揚地命令別人寫上一條短標籤，隨便講點什麼，或者讓別人聽自動語音講解。觀眾聽不聽隨他們便，當然聽一聽也無妨。換句話說，只不過就是告訴觀眾：「嗨，朋友，放鬆點。隨便看看，愛看什麼看什麼。這是別人寫上去的，你只管想你自己的就行了。」我不想干涉別人的思考，要這樣就太糟糕了。我只想給觀眾提供一個框架。

奧布里斯特：很有趣。我和蘇珊·帕傑（Suzanne Pagé）在巴黎現代美術館工作時，就有過這樣豐富的體驗。人們來看皮埃爾·博納爾（Pierre Bonnard），卻發現走進了皮埃爾·雨格（Pierre Huyghe）的展覽。在巴黎，20 世紀藝術和當代藝術並置才會這樣。而在費城，好幾個世紀的藝術交錯在一起。費城美術館特別在意 19 世紀和前幾個世紀的藝術，這讓一切變得更加複雜。

達農庫爾：確實更加複雜，不過我總感覺藝術家們倒是很喜歡。他們喜歡待在一個地方，我指的是置身於其中；他們喜歡穿過一個地方，在一個擁有好幾個世紀藝術的地方展出自己的作品。我現在還記得，有一天賈斯培·瓊斯跑到美術館看自己的展品。吃過午飯，他突然去前臺，問一件日本陶器的相關資訊，那是幾千年前製成的繩紋陶器。對我們的遊客來說，哥德、中世紀風格或者美輪美奐的日本茶室（就在美術館的畫廊裡）有時過於神秘，不像當代藝術品那樣親切。看到當代藝術，你至少可以說：「這個世紀的。」、「我喜歡。」、「我可以隨意批評。」、「這是我那個年代的。」遇到謎一樣的過去的藝術，你就得幫助參觀者們擺脫焦慮。「我應該怎麼去想呢？」你沒必要非得想點什麼出來，想想就

行了。甚至「用不著想」。你愛怎樣就怎樣。你可以做出各種回應，而美術館只是提供資訊，提供新的可能性。不管它提供的是當代藝術，還是讓當代人初遇過去的藝術。

奧布里斯特：也就是說，雙向都行得通。

達農庫爾：是的。

奧布里斯特：我還對展覽特徵感興趣。我去年曾與理查·漢密爾頓（Richard Hamilton）有過一次長談。他當時說，只有創造出特徵的展覽才能夠被人所銘記。顯而易見，展覽特徵與杜象的發明息息相關。我想知道，展覽特徵對您來說意味著什麼，您又如何看待它與建築的關係。

達農庫爾：我認為銘記藝術的方式有很多，有一種是與藝術品的巧遇，就像雷電一擊，突然發現自己被眼前的藝術品迷住了，難以忘懷。你剛才提到的多半跟展覽特徵無關，就是可以隨處發生的巧遇，不管是佈置極差的展覽，還是美術館一個塵封的角落。你恰好走到這兒，就相遇了。別忘了，即便再心高氣傲（你可以這樣說），想策劃最完美的展覽，最終還得靠巧遇。我曾經去一家英國美術館參觀，肯定有四十年了，那是我第一次去，展品雜亂無章，實在擁擠不堪，我突然看到展廳中央矗立著一座來自南太平洋地區的神像，小生物不斷從它光潔的肌膚裡冒出來。不知什麼原因，我一下子著了迷。我敢肯定，這跟我過去的經歷有關，大概是我和父親對非洲藝術的共同興趣吧。不管怎麼說，那次展覽算不上精彩，但卻給了我一個發現的機會。

　凱納斯頓·麥克希恩對此想了很多，我還記得他在紐約現代美術館

策劃了一場叫做「作為繆斯的美術館」（Museum as Muse）的絕妙展覽，探討藝術家展現作品的各種方式。那場展覽強度很大，很多藝術家殫精竭慮，琢磨如何展出自己的作品。約瑟夫·康奈爾（Joseph Cornell）算是一位，基諾爾茲顯然也是，還有其他一些。有些裝置藝術家設計整個「總體作品」，這可能是 20 世紀和 21 世紀藝術的一個明顯特徵。庫特·施維特斯（Kurt Schwitters）的建築作品《麥爾茲堡》（Merzbau）就是一個例子。建築當然重要，畢竟建築是容納展品的外殼。我對眼前這座美術館的外形很感興趣的原因是：一眼看去，它像是一座恢弘、威嚴的新古典主義神廟。可光從外面看，很難猜出裡面有哪些藏品。

奧布里斯特：幾乎就像一座城市。

達農庫爾：哦，像一座雅典衛城。一走進來，你才突然發現裡面的空間這麼開放，這麼明晰，你完全可以在這兒擁有各種體驗。你可以看看當代藝術，比如我們正在佈置的湯瑪斯·赫斯喬恩（Thomas Hirschhorn）新作。要不然就看看杜象的《大玻璃》或者印度神廟。這不是一個黑箱，也不是一個白箱，這可比那些有趣得多，因為它有自己的特色。它向世界打開了很多扇窗戶，有光，有空氣，空間很大很寬敞，你可以自由地聯結。休士頓梅尼爾收藏博物館（Menil Collection）就是這樣一個地方，我喜歡在那兒欣賞藝術。

奧布里斯特：您最喜歡的美術館有哪些？

達農庫爾：休士頓梅尼爾收藏博物館肯定算是一座。喜歡一座博物館有很多原因，可能是因為那裡的藏品。弗里克美術收藏館（Frick

Collection）收藏的貝利尼（Bellini）名作《聖法蘭西斯》（Saint Francis, 1480）就是一件你不惜千里迢迢去欣賞的藝術品。芝加哥藝術學院藏有馬蒂斯的《河邊入浴》。還有剛才提到的那家英國美術館藏有那件絕美的雕塑，以及其他好多例子。當然，有些博物館無論你觀賞哪件藏品都能帶給你純粹的快樂、激情和震撼。梅尼爾收藏博物館就有如此魅力，這一點絕非巧合：第一，藏品都是精品；第二，建築很漂亮，不但折射出倫佐·皮亞諾的天賦，還展現了多明尼克·德·梅尼爾（Dominigue de Menil）的真正意圖——給人們提供一處冥思空間，不但賞心悅目，而且推動觀眾與藝術的交流，不管是新幾內亞雕塑、拜占庭聖像、賈斯培·瓊斯還是塞·托姆布雷（Cy Twombly）。這樣說來，它當然是我的最愛。我敢肯定，還有很多很多。我的最愛太多了！我鍾愛龐畢度，因為法國人總是不可思議。他們真想做的時候，就會去做。在巴黎市中心拔地而起這麼一座五彩繽紛的建築，簡直太了不起了！從龐畢度頂層往下看，美不勝收！在那兒看達達展也很美。了不起的展覽，令人驚歎的展品！龐畢度從沒有那麼可愛！那是一個瘋狂的地方，什麼都有，圖書館、聲學與音樂研究中心（IRCAM）。既是一個典範，又是一座美術館，有趣極了。梅尼爾也是如此，既是一個典範，又是一座美術館。展覽有時好一些，有時不那麼理想。不過，我覺得現在堪稱完美。要說建築，倫敦早年有約翰·索恩爵士博物館（Sir John Soane Museum）。

奧布里斯特：2000 年，我在那裡策劃了 15 位當代藝術家的聯展，道格拉斯·戈登（Douglas Gordon）命名為「重溫舊路，記住明天」（Retrace Your Steps, Remember Tomorrow）。

達農庫爾：約翰·索恩爵士博物館就是一部啟示錄，置身其中才會意識到，似乎走進了索恩爵士的內心深處。

奧布里斯特：我想，現在的新式建築都有全球化的同質趨向。空間很大，設計雷同。我覺得，要是空間有大有小，有快有慢，有靜有動，那就妙不可言了。能不能說說您的看法，比如在費城？特別是巴恩斯收藏館（Barnes Collection）。那裡與這裡觀看藝術的方式截然不同。

達農庫爾：完全同意，重要的是避免千篇一律，讓人們有機會體驗各種類型的空間。你想想日本的禪寺，想想在那兒如何體驗藝術。簡樸的小屋，滑動式屏風，牆上也許掛著一件佳作，往外看是漂亮的花園，就是這樣。有時候，空間實在太小，只容得下你和朋友兩人，一卷古冊，一套茶具。同樣是京都之旅，你也可以去參觀三十三間堂。杉本博司的攝影作品完美地展現了那片勝景。……在這個巨大的空間中，有上千尊菩薩。空間似乎延展了出去，無限的空間。你知道，每尊菩薩都有很多隻手，每隻手上都有很多小塑像，永遠複疊和延伸。在我看來，觀賞方式的多樣性很重要。

　　這座大型美術館就能提供這種多樣性。空間特色各異，印度神廟、日本茶室、布朗庫西區和當代畫廊帶來不同的感覺。設計一些小規模空間也很重要。當然，如果順勢而為，不苟求一蹴而就，那就太好了。話說回來，建築師們也沒法預計未來的藝術和未來的藏品。蓋好一座美術館，就在那兒了，不可能要求無限期的彈性。要嘛成本太高，要嘛總不滿意。

奧布里斯特：基本上是賽瑞克‧普萊斯（Cedric Price）和歡樂宮（Fun Palace, 1960-1961）的理念。

達農庫爾：是這樣。彈性有時候也不好控制，還不如使用一些尺寸各異的固定空間，真正嘗試做一些富有挑戰性的事情。我猜，你總會抱有希望，因為藝術家、策展人和觀眾總在流動之中。我們可以使用現存的東西，去實現更為有趣的目標。我總不願意在一切都提前安排好的美術館裡面工作；後來我去了約翰‧索恩爵士博物館。從某種意義上說，約翰‧索恩爵士博物館也是提前安排好的，但確實太棒了！博物館自身就是一件藝術品。

奧布里斯特：這就讓我們想起建築。最近，我讀了一篇訪談，其中您談到了城市。建築師雅克‧赫爾佐格（Jacques Herzog）曾對我說，在他看來，都市化和美術館密不可分。您在採訪中說，美術館給城市帶來其與整個世界的聯結。您又說，城市發展提出了巨大的挑戰，要求在保持這種聯繫的同時保留美術館的獨特地位。馬里奧‧梅茨（Mario Merz）曾經引用越南總司令武元甲（Giáp）的話：如果敵人集中力量，那他們就會失去陣地；如果敵人分散陣地，那他們就會失去力量。

達農庫爾：要我說，美術館如果想擴建，就一定得好好想想自己的特點。最擅長什麼，如何持續發展，擴建後如何做得更好？我們想到擴建，都必須考慮兩件事情。長期以來，美術館沒什麼資金展出全部藏品。說實話，很多展品常年默默無聞，幾乎沒怎麼面世。當代藝術家們知道我們這兒有很精美的杜象藏品，因為他們消息靈通得很。你剛掛上一件新作，他們就來看了。我很喜歡芝加哥藝術學院，兼藝術學院和美術館於

一身。新作展出還不到十秒，就會有很多學生過來評頭論足。我想，美術館也會從中受益。藝術家一夜成名，對藝術卻也相當苛刻，總能一眼看出你展出的意圖。這樣說來，真正需要精緻展覽的是普通觀眾。文明與城市密不可分，因為城市中聚集了人群和他們的思想。很多人湊在一塊，思考城市應該是個什麼樣子，社會又當如何，這便使得城市生活比鄉村生活更為有趣。當然，我不是說鄉下就沒有天才的腦袋，只不過你需要把這些腦袋瓜聚集起來。想想世界上的大都市吧，多少美術館坐落其中，每天發生多少文化活動和事件？正如你所說，我們面臨挑戰：隨著舊美術館的擴建或者一批新美術館的興起，你必須謹小慎微，增強而不是分散創造力。

費城美術館規劃擴建時，我們絞盡腦汁尋找唯一的理想模式。你知道，這是一座地標建築，不能夠隨便拆下一塊，再拼貼上兩塊。真要那樣做，簡直就是災難。就在那時候，負責擴建的幾位建築師還在街對面加蓋了藝術設計大樓。這棟樓還在，理查‧格魯克曼（Richard Gluckman）重新設計和翻修了一番。現在，更有活力了。你剛才談到檔案，我們的圖書館和檔案都搬進了這棟新樓，你去看看就清楚多了。另外，我們還要在那兒收藏一些畫作、照片、出版物和紡織品，從古代中國到最新潮流都有。那會很有活力。就在街對面，有自己的風格。你可以單獨參觀，願意的話也可以乘坐交通工具參觀。

再來說說這座建築。我們嘗試著發揚它的風格，開拓出更多的空間，因為美術館中確實有更多的空間，我們必須這麼將它們找出來。我們不想空間太大，弄得觀眾找不到方向，但確實作了一些改進，重新規劃了一下，為當代藝術騰出了更多的空間。

不同類型的美術館挨在一塊，其實真的很重要。二百年前初建時，賓州美術學院只是一個藝術學校，現在卻也成了一座極好的美術館。

1876 年修建的一棟樓剛剛翻新，看起來漂亮極了。隔壁也是他們的地盤。接下來就是羅丹美術館（Rodin Museum）。巴恩斯基金會很快也要搬過來。你看，這樣一來，觀賞藝術的體驗就會完全不同，總會有所變化。

奧布里斯特：它不是一間側廳，而是一家全新的美術館，是費城美術館的回聲。

達農庫爾：確實是回聲。很多方面都有關聯，同一批工作人員。不過，也會有自身的特點，會帶有強烈的時代氣息。我們已經有一間現代藝術畫廊，一間當代設計陳列室，一間攝影廳，還有一間機動畫廊，可以展出影像作品或者別的什麼。考慮到這種特色，我們會不斷輪轉裝置。當然，大型學習中心肯定有，存放出版物、畫作、照片、服裝和紡織品。你想想，空間被擠壓殆盡的藝術圖書館，突然真有觀眾來參觀，那是另一種感覺。你可以同一天參觀兩個地方，也不妨單獨遊覽。

奧布里斯特：下一個問題有關未實現的烏托邦，您有哪些專案沒能如願？您心目中理想的美術館是什麼樣的？可以跟現實完全不同，也可以有點關聯。您有未曾鋪設的道路嗎？

達農庫爾：這個問題很有趣。在我看來，美術館本質上就是烏托邦。美術館創建之初，都抱有讓藝術走向公眾和通過藝術拓展、提升公民生活的理想主義。大英博物館和英國倫敦國家畫廊的創館宣言，就是鮮活的實例。這太不可思議了！早期也有經濟和貿易的考慮，認為美術館會對城市的各方面都產生助力。我不敢說，也許美術館的每一個項目或多或

少都是烏托邦吧。

奧布里斯特：是這樣。

達農庫爾：因為你會盡力做到最好。我夢想有一天美術館能完全免費開放。這不是什麼烏托邦，只是回溯到美術館的本質。如今，要做到這點實在太難。美國沒幾家美術館享受國家財政補貼。我覺得，美術館應該像免費的圖書館，所有讀者都能自由閱讀。

奧布里斯特：或者像一所學校。

達農庫爾：每個人都應該有機會接觸藝術，這一點我深信不疑。這樣說來，實現完全免費就是一個烏托邦。我們應該想辦法實現，找到足夠的資金。我敢肯定，一定會帶來很多意想不到的好處。我們曾經對公眾免費開放，但那是很久之前的事情了。

奧布里斯特：是什麼時候呢？

達農庫爾：1960 年代。我們窮得要命，沒幾個人看，因為沒錢宣傳。沒錢出版圖錄，沒錢裝空調，還有很多的問題。很多人相信，社會給什麼買單，才會珍惜什麼。我不同意這種看法，社會也會珍惜美麗的環境。當然，最終還是得買單，就像你掏錢去做環保，節約資源，保護山水。這是買單的一種方式，為的是保護，跟平常不一樣。我說不清自己是否曾經有過烏托邦的想法。其實，烏托邦應該由未來的藝術家們去策劃、構思和實現。怎麼說呢，我沒有什麼烏托邦，只有一個堅定不移的夢想，

從頭到尾都沒有改變過。碰撞出精神的火花，這個想法令我著迷。你是知道的，杜象就曾經說過，是觀眾完成了藝術。我想他寓意深遠，也就是說，不能光看數字，看多少人來參觀了多少展品，你還需要將觀眾和藝術品更深刻地聯繫起來。老實說，這就是一個烏托邦。怎樣才能做到呢？現在，出現了一個好機會，那就是網路。

奧布里斯特：還有部落格（blog）之類的。

達農庫爾：就是這些東西。顯而易見，我們已經生活在一個嶄新的世界中。我對數位化非常陌生，我的員工都知道。我沒有經歷過，但網際網路這個概念確實讓我激動不已。網路的存在是個事實。從某種意義上來說，這就是杜象所說的第四維或者第五維。

奧布里斯特：也是安德列·馬勒侯（André Malraux）所說「想像的美術館」（imaginary museum）……

達農庫爾：是的。這樣一來，更多人想要實體藝術品，藝術絕不會喪失自己的"物性"（thingess）。我看，烏托邦就是為了推動現實，挖掘巨大的價值，不是經濟價值，而是道德、精神、審美或者別的什麼價值。我不知道經濟價值如何，可能會跟以前一樣起起伏伏吧。

奧布里斯特：這讓我想到最後一個問題，有關你剛才談到的精神火花。我們聊了很多《給予》，聊了很多您受到的影響以及您對美術館未來的看法。我們還有一個有趣的話題沒談到：您在這兒策劃了那麼多展覽，比如桃樂西婭·坦寧（Dorothea Tanning）回顧展和安德魯·懷斯（Andrew

Wyeth）回顧展；另一方面，您也重新展出了很多藏品。如果說烏托邦就是這些精神火花，那您一直在孜孜以求地追尋。能不能談談您在費城的幾個完美時刻，完成杜象「爆炸觀念」的時刻？

達農庫爾：要我說，每次都有顯靈的時刻，不管大型展覽還是小型展覽。非要說幾個的話，我會想到 1979 年那次。那時候我不是館長，而是策展人。著名印度藝術策展人和學者施特拉‧克蘭姆里希（Stella Kramrisch）策劃了一場叫做「濕婆的顯現」（The Manifestations of Shiva）的展覽。當時，她已經 86 歲了，那是她一生的夢想。

奧布里斯特：她是一位先驅。

達農庫爾：是的。那是我經歷過最動人的一次展覽。你也可以說，她是另一位英雄，位列於我們開頭提到的那幾位先驅人物之中。

奧布里斯特：那次有展覽圖錄嗎？

達農庫爾：有。那次展覽探討濕婆的各種形態，有銅像，有神殿雕像，還有畫作。

我永遠不會忘記藝術家野口勇來參觀的情景。我們一起在展廳中漫步，快走到盡頭的地方有一處平臺，上面擺了一大堆梵教陽具，形態各異。你可以想像得到，野口勇驚呆了，話也說不出來，激動得發抖。他對我說：「安妮，我得走了。」我說：「野口勇，我們還沒有……」他喃喃自語：「我得走了。」我問他：「你去哪兒？」他回答說：「當然是回工作室。我太激動了！這太不可思議了！我必須馬上回工作室！」。

奧布里斯特：這觸發了他的創作靈感。

達農庫爾：事實上，他靠這種靈感設計了很多藝術品。就因為這樣，我永遠忘不了那次展覽。另外一次也有些關聯，1998 年的布朗庫西個展。

奧布里斯特：「濕婆的顯現」讓我想到德勒茲「差異與重複」的理念。

達農庫爾：的確如此。為了準備那次展覽，我們設計了三種不同類型的畫廊。展覽頭一年，施特拉在一次策展人會議上描述了自己的設想。她想選一大片昏暗的地方擺滿植物，然後把石像擱進去。你在印度神廟中經常能看到這樣的場景。她說，配上適宜的純色背景，畫作才顯得漂亮。她提議石像應該與一面熔金的牆相對峙，它也不完全是熔金，但確實漂亮極了。你看，她早就清楚展覽的效果如何。這是一個不好命名的展覽，沒人知道「濕婆」到底是誰。大概六個月後，《紐約客》刊載了一幅插畫：住在市郊的一對夫妻抬頭望天空，看見一副千手神像星座圖，一時間目眩神迷。一個對另一個說：「這是濕婆在顯靈，可我實在不明白，週二晚上他在康乃狄克幹嘛。」那次展覽顯然已經植入集體意識之中，這就實現了我們的願望。

還有一件事，我也經常想起。到最後，我總喜歡談談永久館藏。喬·里謝爾（Joe Rishel）和迪安·沃克（Dean Walker）合作，重新裝置了歐洲畫廊，他們都是很傑出的策展人，可惜去年秋天過世了。我們重新裝置了 90 間館藏畫室，他們把長期擺放在同一個地方的藏品都挪動了位置。他們挪動了一尊騎士墓雕，應該是 12 世紀的吧，橫臥的騎士滿臉風塵，盾上有四隻浮雕小鳥，風格簡單而精美。一個波多黎各小孩利用這尊雕塑，創作了一件八分鐘的影像作品。他哥哥 18 歲，剛在械鬥中

喪生。他大概 14 歲，做了一件 T 恤，把哥哥的頭像印在上面。後來，他把騎士墓雕當成自己的哥哥，跟它說話，並錄了下來。

奧布里斯特：太與眾不同了！

達農庫爾：那個男孩說：「你是我的英雄，你就是我的騎士，現在你走了。」那是一次最為觸動人的經歷。騎士雕像從昏暗的畫室中被搬出來，擱在明亮的房間裡，沐浴著視窗灑進來的陽光。要不是這樣，你幾乎都不會注意到它。騎士獲得了新生，那個男孩與這位死去的騎士緊緊地繫縛在一起，把他當做對死去哥哥的禮讚。這是我印象最為深刻的一件事。

奧布里斯特：真是無與倫比的結束語！非常感謝您接受我的採訪，請容許我再提最後一個問題。開始的時候，我們提到先驅。您列舉了勒內·達農庫爾和那位芝加哥策展人。史威尼對您影響也很大，但您沒具體說是哪次展覽。

達農庫爾：因為我不敢確定自己真看過他的展覽還是僅僅熟知他的標準。我覺得肯定看過，但要回答你這個問題，得先查查古根漢和紐約現代美術館的展覽日程記錄，回憶一下我什麼時候看過哪場。當然，我在紐約現代美術館看了很多展覽，有些我根本就記不起來，也有一些印象深刻，比如比爾·塞茨（Bill Seitz）的「集合藝術」（The Art of Assemblage）展。比爾·塞茨是另一位英雄，但風格不一樣。史威尼、父親和詹姆斯·施派爾一下子都在我腦海中浮現出來，因為他們都熱愛裝置。嚴格說來，他們不是同輩人，史威尼和父親差不多大，施派爾卻

差不多小了 25 歲。話說回來，施派爾算得上密斯‧凡‧德羅和當代藝術生活之間的平衡點。若是有機會，我建議你採訪一下安妮‧羅利瑪（Anne Rorimer）。她也認識施派爾，自己也是個奇人。

奧布里斯特：太感謝了！

達農庫爾：不必客氣。

露西·利帕德

1937 年出生於美國紐約,現居新墨西哥州加里斯特奧(Galisteo)。
露西·利帕德是一位女性主義藝術評論家、作家和理論家。
她從事多種職業,合作創辦 Printed Matter 書店,並在美國策劃了大量的展覽。

這篇電話專訪於 2007 年完成,此前未曾出版。
諾厄·霍羅威茨(Noah Horowitz)轉錄謄寫。

——致索爾·勒維特

Lucy Lippa

d

奧布里斯特：要說這次專訪，是我和策展先驅對話系列之一，共有 11 篇專訪，將會由 JRP|Ringier 出版社結集出版。您的職業生涯豐富多彩，不過我們主要談談策展。

露西・利帕德（以下簡稱利帕德）：可用的文獻不多。那時候，大家都沒怎麼留下文獻。我甚至連一台照相機都沒有⋯⋯

奧布里斯特：所以專訪很重要。我注意到，展覽方面的文獻很少，策展史也快被人遺忘了。我剛做策展人的時候，得把各種文獻彙集起來。沒有書，甚至連有關杜爾納（Alexander Dorner）和桑德伯格（Willem Sandberg）的書也沒有。正因為展覽文獻的徹底缺失，我才切實感受到記錄一部口述史有多緊迫。克拉德斯（Johannes Cladders）和塞曼（Harald Szeemann）經常談到他們的朋友——阿姆斯特丹市立美術館的桑德伯格。華特・霍普斯（Walter Hopps）和安妮・達農庫爾（Anne d'Harnoncourt）談論了很多早期美國策展先驅。所以說，我們有望一針一線地將艾瑞克・霍布斯鮑姆（Eric Hobsbawm）稱之為「抵抗遺忘」（Protest against forgetting）的碎片補綴起來。

利帕德：是個好主意。

奧布里斯特：那我們開始吧。您什麼時候開始接觸策展的？怎樣接觸的？第一次想到要策劃一場展覽是在什麼時候？

利帕德：第一次是在 1966 年，不過之前我已經在紐約現代美術館做策展人。大概從 1958 年秋天到 1960 年末，那算是我僅有的真正工作

經歷。我當時在圖書館工作，遇到了非凡的伯納德‧卡佩爾（Bernard Karpel），這才有機會去跟很多策展人一起做研究。我就是一個助理、檔案管理員和研究員。我剛大學畢業，本科主修藝術史與工作室藝術。1958 年秋天失火後，一切都得重新整理和安排，這樣我就得到了熟悉每一本書的大好機會。對於我來說，真是受益匪淺。我一邊歸檔一邊翻看，大大增進了對當代藝術的瞭解。我為那些策展人做研究，後來又辭職去當自由撰稿人。什麼事都做，研究、翻譯、編制書目、製作索引，還為策展人和出版部門編組稿件。

奧布里斯特：您主要是為誰工作？

利帕德：我和阿爾弗雷德‧巴爾（Alfred Barr）、詹姆斯‧思羅爾‧索比（James Thrall Soby）合著了一本有關收藏的書，我負責寫所有長篇的圖片說明。我為米羅（Joan Miró）和丁格利（Jean Tinguely）當法文翻譯。要說馬克斯‧恩斯特（Max Ernst）個展，我只做了輔助性的工作，後來的碩士論文是寫他。我明白了策展是怎麼回事，但還是想當作家。我對出版物感興趣，經常和比爾‧利伯曼（Bill Lieberman）合作，他對我很好。1961 年，我和比爾‧塞茨（Bill Seitz）一起完成了「集合藝術」（The Art of Assemblage）展。我和彼得‧塞爾茲（Peter Selz）也很熟，不時幫他做一些研究。有一段時間，1966 年前後，我為紐約現代美術館策劃了兩場巡迴展，一場馬克斯‧恩斯特個展和另一場軟雕塑展。我和凱納斯頓‧麥克希恩（Kynaston McShine）曾經一同策劃「初級結構」（Primary Structure）。後來，他接受猶太博物館的聘請，帶著展覽走掉了。我沒能親眼見證這場展覽，不過他走之前，我們已經敲定了題目和基本框架。1966 年，展覽開幕。我當時已經寫了（要不然就是正在寫）

一篇名為〈第三流派藝術〉（Third-Stream Art）的文章，後來發表在《藝術雜誌》（*Arts Magazine*）上。那時候，很多掛在牆上的畫作都被取了下來，像雕塑那樣展出。邊角都染上色，變得更像一件實物。另一方面，雕塑因為使用了平面背景和多色調，也越來越向繪畫靠攏。差不多同時，1966 年 10 月，我在瑪麗蓮・菲施巴赫畫廊（Marilyn Fischbach Gallery）策劃了「怪誕的抽象」（Eccentric Abstraction）。當時的館長是唐納德・德羅爾（Donald Droll）。我們兩人和伊娃・海塞（Eva Hesse）都很熟。弗蘭克・林肯・梵納（Frank Lincoln Viner）住在鮑勃・萊曼（Bob Ryman）樓上，而我住在鮑維利（Bowery）街。怎麼說呢，其實那場展覽是以他們的作品為出發點的。也許菲施巴赫原本沒打算為海塞策劃一次女性藝術家個展吧……我當時迷戀極簡主義，而伊娃的作品對極簡主義是一種顛覆，展現出不同於重複和結構化外觀的審美質素。

奧布里斯特：能不能舉一些例子？

利帕德：那場展覽收入了伊娃・海塞、路易絲・布儒瓦（Louise Bourgeois）、艾利斯・亞當斯（Alice Adams）、布魯斯・諾曼（Bruce Nauman）、加里・庫恩（Gary Kuehn）、凱斯・索尼耶（Keith Sonnier）、唐・波茨（Don Potts）和梵納的幾件作品。他們大多數當時已經很有名了。關於這場展覽，很多人發了牢騷，可能因為我是一個評論家吧，那個年代，評論家一般不會自己策劃展覽。尤金・古森（Eugene Goossen）和勞倫斯・阿洛威（Lawrence Alloway）曾經做過。不過，突然冒出一個年輕的女評論家，自然引起了相當的關注。希爾頓・克萊默（Hilton Kramer）或是別的什麼人，都說作家就應該寫作，讓策展人去辦展覽。

奧布里斯特：這麼說來，作家兼任策展人，受到了批評。

利帕德：是的。策展人都有博物館學專業的訓練，還有藝術史博士學位。我們大多都是自由撰稿人，有點懶散。當然，學者除外。他們必須勤奮寫作，才能保住飯碗。我們本來打算成立一個評論家聯盟，結果被他們弄砸了。他們有薪水，不需要為生計奔波。後來，寫作和策展就合二為一了。

奧布里斯特：有趣的是，一開始您想當作家，卻在紐約現代美術館積累了工作經驗。我們可以把那裡稱之為接觸區，您不但參與了策展實踐，還置身最與眾不同的策展實驗室之中。

利帕德：佈展方面，我沒怎麼系統學習過，處理藝術品的實踐也很少。做自由工作者的時候，曾經有一次負責為愛德華·瓦爾堡（Edward Warburg）的藏品編目，紐約現代美術館推薦了我，我都不知道自己在做些什麼。現在一想起來，我還瑟瑟發抖呢。說起來，我當時肯定散發出了某種帶有誤導性的自信吧，你不知道，人們總讓我做連我自己也一無所知的事。

奧布里斯特：從策展史的角度看，哪些策展人令您印象深刻？或者換個問題，您和阿爾弗雷德·巴爾之間有哪些值得回憶的交流？

利帕德：他對我很好，為我寫推薦信，我實在受之有愧。當然，他那時候還沒得阿茲海默症。後來，他明升暗降。紐約現代美術館內部正悄然經歷著動盪，直到 1960 年代末期開始抗議美術館時，我才真正有了些

熱情。後來，我的熱情越來越大，因為藝術家們被捲了進來。

奧布里斯特：離開之前，您向紐約現代美術館抗議了，是嗎？

利帕德：是的。「藝術工作者聯合會」（Art Workers Coalition/AWC）領導大家抗議，最初是在美術館的花園裡，呼籲保護藝術家的權利。後來，我們又抗議美術館禁止員工成立工會。他們逼著藝術家交出自己的作品。我們為遭到尼爾森・洛克菲勒鎮壓的阿蒂卡監獄（Attica Prison）和默默無名的女性藝術家們打抱不平。在一次遊行示威中，我三歲的兒子差點被抓起來，就因為他把著門，好讓裡面的人聽到我們的呼喊聲。

奧布里斯特：談您自己的策展生涯之前，我想再聊聊您在紐約現代美術館的這段經歷。1950 年代和 1960 年代，您待在那兒，那時候，實驗如火如荼地展開，您有沒有什麼可以跟讀者分享的寶貴記憶？我們都知道，那時候的紐約現代美術館 就是展覽的實驗室，建築師們設計和組織展覽，艾米利奧・阿巴斯（Emilio Ambasz）就參與了所有的實驗。

利帕德：那肯定在我離開之後了。我跟建築／設計部門沒打過什麼交道。我在《藝術期刊》（*Art Journal*）上發表了一篇論述馬克斯・恩斯特和尚・杜布菲（Jean Dubuffet）的文章。1964 年末，我開始為《藝術國際》（*Art International*）撰稿。那時候，我已經有了八個月的身孕。多虧吉姆・菲茨西蒙斯（Jim Fitzsimmons）在瑞士，沒見到我當時的樣子，不然他肯定不會雇用我。比爾・利伯曼幫我找到一份差事，寫一本書，名為《菲力普・伊芙固德的版畫作品》（*The Graphic Work of Philip Evergood*）。差不多同時，我還編寫了一本有關普普藝術的著作。可以說，寫作最後成了

我的主業，儘管我還不時為美術館做些什麼。

奧布里斯特：您提到了自己策劃的第一次展覽「怪誕的抽象」（Eccentric Abstraction），之前您又提到了投入精力很多的「初級結構」，在那時候，您寫了一篇很有份量的文章，還與凱納斯頓·麥克希恩有過一次對話。我們來談談「初級結構」吧，那不是一次運動，但跟您的觀察和篩選有關。

利帕德：你知道，我當時和一位藝術家生活在一起，我正要一邊工作一邊當研究生。對我來說，和藝術家生活在一起最為重要。人們經常說，「老天，你總會未卜先知……」其實我做不到。我成天待在工作室裡，向藝術家們學習。外面的人要瞭解藝術動向，總會慢一些。1964 年至 1965 年那陣子，開始出現後普普主義，藝術家使用藝術媒介時越來越自由。克雷門·格林伯格（編註：Clement Greenbergian，1909-1994，紐約藝術評論人，影響 20 世紀中期美國藝術，抽象表現主義運動的重要推手。）的藝術觀「媒介定義藝術」（art being defined by the medium）漸漸過時了。據我所知，1966 年後，他再沒什麼突出的貢獻。有一次，他跟我一個朋友說：「藝術界簡直糟透了，連露西·利帕德這樣的人都被當回事。」看來，我和他倒是互不買帳。「初級結構」算是第一次在美術館內同時展出了很多極簡主義派作品和非極簡主義派作品。裘蒂·芝加哥（Judy Chicago）帶來了她的傑作《彩虹糾察隊》（Rainbow Picket）雕塑作品。展出棒極了！即便我退出之後，卡尼斯頓還跟我經常聊起來。我清楚地記得，展覽名稱是我們兩人在電話中敲定的。

奧布里斯特：能多聽您聊聊那次展覽，真是太好了。我聯繫的策展先驅中，只有凱納斯頓・麥克希恩不願意接受採訪。他說自己沒興致閒聊，因為那段時間做的事跟他現在沒什麼關係。

利帕德：我和他已經很多年沒聯繫了，他跟我關係很好。我和丈夫度蜜月時，他也來了。馬丁・路德遇刺那晚，我們也在一起。他後來似乎極端保守，但 1970 年還是策劃了「資訊」（Information）展，那是紐約現代美術館最激進的展覽之一。

奧布里斯特：您曾說「初級結構」與您寫的一篇文章有關，這是怎麼回事呢？

利帕德：我在 1965 年發表了文章〈第三流派藝術〉——這個術語出自爵士樂，後用來指稱繪畫和雕塑之間的模糊界限。幾乎同時，芭芭拉・羅斯（Barbara Rose）發表了那篇極具影響力的文章〈藝術 ABC〉（ABC Art）。這兩篇文章有些類似。那時候，可是件大事。1950 年代末，鮑勃・萊曼沿襲馬克・羅斯科的傳統，已經在作品的邊沿上作畫。1960 年代，喬・貝爾（Jo Baer）、塞薩爾・派特諾斯托（César Paternosto）和其他藝術家也紛紛仿效。還有造型畫布——鮑勃・芒格爾（Bob Mangold）當時也住在鮑維利街，剛好在我們樓上，正在製作重要的作品。我還記得和朋友們沒完沒了地討論丙烯酸顏料的性能，當時這可是種新材料，做得可快了，和油完全不同。

奧布里斯特：您曾說您那時住在工作室。能不能談談和藝術家們的對話呢？

利帕德：我總說自己沒真正學習過。我在紐約大學美術學院拿到藝術史

碩士學位。其實，全是紐約現代美術館給逼出來的。他們覺得我肯定
會繼續為他們工作，就支付了一部份學費。第十大道（10th Street）那
時還在，我走進了令人激動的周邊王國。每次開幕式我都參加，當時我
住在下東區（Lower East Side）。我對藝術家創造藝術特別感興趣，喜
歡流行觀念，而不是美術館或者藝術史。我總是被視覺藝術寫作暗藏
的不可能性所吸引，正是這種挑戰的誘惑讓我無法抗拒。真是有趣的
時光，有趣的地點！在紐約現代美術館工作，我遇到了索爾‧勒維特
（Sol LeWitt），他對我影響很大。他當時是一個夜間接待員。鮑勃‧萊
曼和丹‧弗拉文（Dan Flavin）是保全。阿爾‧海爾德（Al Held）剛剛
離開製作部，約翰‧巴頓（John Button）在前臺。那時候，紐約現代美
術館還沒有成立工會，展出了很多藝術形式。沒有展覽的時候，他們甚
至還讓萊曼在禮堂演奏次中音薩克斯風。

　　所以說，我很幸運，能和一大群年輕的藝術家聚在一塊兒。他們跟
我一樣，對一切都充滿激情。鮑勃大器晚成，索爾年長一些，不過兩人
都處於藝術生涯的同一階段。

奧布里斯特：是的，索爾曾經當過建築師，跟貝聿銘合作過，是吧？

利帕德：是的。我想他是貝聿銘的繪圖員。他可能不那麼敏捷，但一做
起事來，簡直無與倫比！

奧布里斯特：您說他對您有很大的影響，能具體說說嗎？

利帕德：你認識索爾吧？

奧布里斯特：是的。幾年前，我曾經採訪過他。

利帕德：他向來謙虛低調，從不倨傲，儘管堅持己見，卻具有包容心。他年紀比我們大一些，稱得上我們的導師（雖然很多人沒有意識到這點）：像是丹‧格拉漢（Dan Graham）、鮑勃‧史密森（Bob Smithson）、鮑勃‧萊曼、丹‧弗拉文，特別是伊娃‧海塞。他有一種近乎樸實的幽默感，他大力支持伊娃和其他很多藝術家。他經常去參觀展覽，傾聽藝術家的心聲，跟藝術家交流。他甚至影響了我的閱讀。紐約現代美術館就在紐約公共圖書館 Donnell 分館對面，索爾就像一個著了迷的書蟲，還會借書給我們看。就這樣，我在很多人之前讀遍了法國新小說（French nouveaux roman），因為索爾當時正在讀呢……你可以和他討論各種問題。

奧布里斯特：丹‧格拉漢告訴我他受到米歇爾‧布托爾（Michel Butor）和亞蘭‧霍格里耶（Alain Robbe-Grillet）的影響。您說是索爾‧勒維特將您領入法國新小說派浪潮。

利帕德：還有娜塔麗‧薩洛特（Nathalie Sarraute）。當然，一切源於索爾。別的人我不瞭解。

奧布里斯特：怎麼看待新小說派呢？對您寫作有過影響嗎？

利帕德：是這樣。我喜歡他們物性的寫作方式，雖然自己不怎麼模仿。說起來，我的風格倒更接近唐納德‧賈德。我們兩人都不愛用形容詞，不喜歡描寫，願意採用有力而坦率的方式敘述外部世界，至少我是這麼想的……

奧布里斯特：我們再來談談這些對話吧。正如您所說,「初級結構」和「怪誕的抽象」都脫胎於您和索爾·勒維特、鮑勃·萊曼的對話。

利帕德:策劃「怪誕的抽象」時,我正要與鮑勃·萊曼分開,所以他沒有參與。當然,索爾對伊娃的作品極為推崇,但是他多半沒怎麼用心。那段時間,我經常見到阿德·萊茵哈特(Ad Reinhardt),這傢伙曾跟我開玩笑,說凡是"怪誕"的東西都是錯誤的。大體說來,「怪誕的抽象」來自於當時流行的一些對話,我記不清哪些對這次展覽有特殊啟發。真要說起來,主要源於我對達達和超現實主義的興趣吧。再有就是導向觀念藝術的角色與邊界的模糊化。讀研究生時,羅伯特·戈德華特(Robert Goldwater)是我的導師。我知道他的妻子是路易絲·布儒瓦,但並不太瞭解。紐約現代美術館的建築策展人亞瑟·德雷克斯勒(Arthur Drexler)向我展示了她的乳膠作品。德雷克斯勒自己藏有一些,便出借給了那次展覽。那時候的人都很好,現在可沒這樣的事了。不管你去參觀誰的工作室,說到一個想法,他們總會告訴你:「你應該去看看某某某的作品。」這樣,他們就將你介紹給了別人。策劃「怪誕的抽象」之前,我去了加州,在工作室之間來回穿梭。我在那兒遇到了唐·波茨和布魯斯·諾曼。諾曼那時候應該還在讀研究生吧,也許他已經在紐約展覽過一次了。(現在,我們同住在新墨西哥州的一座小鎮上!)凱斯·索尼耶和加里·庫恩當時在羅格斯(Rutgers)大學。感受到全新的藝術潮流,大家都很激動。「怪誕的抽象」開展時,德萬(Dwan)在同一座樓裡展出「十」(Ten),可以說是絕妙的陪襯。我想,史密森那時候也捲入其中。

奧布里斯特：跟現在比起來,那時候的藝術界小得多。

利帕德：是的，租金低得多。我們那時住的房子現在已經沒人能負擔得起了。可以說，我們真正是"比鄰而居"。現在可不一樣，大家都住在布魯克林區。

奧布里斯特：如今，有些藝術家被劃歸極簡主義派，有些被劃歸觀念主義派，還有些被劃歸後極簡主義派。不過，他們之間的界限看起來並非密不透風。相對來說，歷史上的前衛藝術聯結更為緊密，還都有自己的藝術宣言。能不能說，這已經是一個後宣言時代了？

利帕德：當然算是。聽起來，宣言真有點兒過時的歐洲風範！唐納德·賈德、索爾、阿德·萊茵哈特、羅伯特·莫里斯和鮑勃·史密森都寫過藝術評論。這造成了很大的不同：藝術家執筆的評論總免不了玄虛莫測。也許評論代替了宣言吧。對觀念藝術來說，文本變得更為重要，比如索爾的《漫談觀念藝術》（*Sentences and Paragraphs on Conceptual Art*）。索爾說自己是觀念論者，因為他也做一些實物。至於卡爾·安德列（Carl Andre）則是一點也不想和觀念藝術有任何關係。話說回來，我們都清楚彼此之間的共通性。

賽斯·西格勞博（Seth Siegelaub）開始出版藝術家展覽圖錄和書籍時，我正好跟他住在一塊。

奧布里斯特：我特別想再聽您說說伊娃·海塞。畢竟，她是一位跟您走得很近的藝術家。您從她身上學到了什麼？

利帕德：她讓我認識到，藝術可能變得脆弱。當然，這是一個獨特的女性藝術問題。她在女權主義運動的前一年就去世了，所以沒成為一個道

道地地的女權主義者。那時候，她反對女權運動。不過，我還是覺得，她說不定會轉變立場的。她憑直覺工作，這也是解讀「怪誕的抽象」的關鍵。她和梵納是激發我做那次展覽的靈感之源，但後來我發現大部份工作室都在用這種方式創作。艾利斯·亞當斯也很重要。她的妹妹後來嫁給了吉姆·羅森奎斯特（Jim Rosenguist）。他跟我們所有人都是好朋友，還為我的一本普普藝術著作設計過封面。

我總在想，要是畫一張地圖，標明每個人住哪兒，在哪兒工作和展出，有哪些朋友，跟誰睡覺，那該多有趣啊！你知道，我們這個團體對我特別重要。我們之中有幾個在紐約現代美術館工作。伊娃和湯姆·多伊爾（Tom Doyle）也住在鮑維利街，索爾住在不遠的海斯特街（Hester Street）。還有一個好朋友，叫做雷·多納斯基（Ray Donarski）。

奧布里斯特：您策劃的很多展覽都出版了與眾不同的圖錄，賽斯·西格勞博也曾這麼做，對他來說，圖錄往往就是展覽。

利帕德：賽斯比我走得更遠。

奧布里斯特：在我看來，您也特別注重出版。我曾經深受圖錄《557087》和《995000》（西雅圖／溫哥華，1969-1970）的影響。

利帕德：我從來記不住那些數字。

奧布里斯特：您做過「怪誕的抽象」的圖錄嗎？

利帕德：「怪誕的抽象」沒有這樣的圖錄。就在那段時間，我為《藝術

國際》寫過一篇很長的文章。很多人（包括出色的專家）都把這篇文章和展覽搞混了。可能，當初就不該給文章和展覽取同一個名字吧。為了做圖錄，我跑到運河街（Canal Street）的泛美塑膠公司（Pan American Plastics），買了好些柔軟的塑膠，就像布一樣，摸起來手感很好。我買了兩種，都是棕褐色或者鮮色。一種質地有些粗糙，另一種光滑一些。我們把公告印在這些塑膠上，又用同樣大小的紙印上簡單的介紹，大概六英寸見方。我買了塑膠，切割開，設計好，就送到印刷廠商那裡去了。我可鬧不清怎麼會自己動手，而不找畫廊。興許，我當時是想全盤張羅吧。

奧布里斯特：我們談到了 1960 年代中期。1966 年，您策劃了首次展覽，也出版了第一批著作。我感興趣的是，當時您心目中的英雄是哪幾位？「英雄」這個詞可能有些過頭了，那我們換種說法，哪些前輩激發了您的靈感？或者說，您的工具箱中有些什麼？

利帕德：每次說到這個話題，我都覺得自己不太厚道。但說實話，真正影響我的還是藝術家團體，儘管他們從來不讀我的文章，也不做任何評論。喬伊斯（Joyce）和貝克特（Beckett）是我最喜歡的作家，但我寫藝術評論時沒有模仿他們。我試著用一種藝術移情的寫作方法——極簡主義用短小、生硬的語句，浪漫一些的作品就帶上詩意……沒有把哪一位評論家作為範本，不過多爾·阿什頓（Dore Ashton）很重要。作為一位女性藝術評論家，她的文筆很好，曾為《紐約時報》撰稿，卻因為與藝術家們交往甚密而被約翰·卡納迪（John Canaday）辭退。她嫁給了一位藝術家，阿賈·容克斯（Adja Yunkers）。我和她不熟，但一直都很欣賞她。

奧布里斯特：那就再談談她，怎麼樣？

利帕德：她比我大一點，那時候已經很有名氣了。她認識抽象表現派的所有人物，在那一代人中找到了自我認同感。她如今還很活躍，出版了很多書。想想有女性達到了那種地位，就令人備受鼓舞。當然，還有其他人，但你不會聽說得太多，因為大多數都是評論家。芭芭拉・羅斯（Barbara Rose）跟我差不多大，但入行比我早。她嫁給了弗蘭克・斯特拉（Frank Stella），人脈比我廣得多。我們寫的東西有些類似，但關係算不上親密。有段時間，她跟格林伯格走得很近，後來又決裂了。索爾對我影響很大，雖然說不那麼直接。

奧布里斯特：我之前提過，曾經很迷戀您策劃的「557087」。後來您又策劃了「26位當代女性藝術家」（Twenty-six Contemporary Women Artists）展覽。

利帕德：1969年，我在西雅圖策劃了「557087」。1970年，「557087」演變成了溫哥華的「995000」。1971年是布宜諾賽勒斯展，1973年至1974年是女性展「c.7500」。

奧布里斯特：那我們就按照時間順序逐個聊聊吧。還在學生時代，「557087」就給了我很大的啟發，主要是因為那些自製的卡片。這是一種非線性的目錄，每一次的順序都不同。可以說，這種方式既激發靈感又解放思維，挖掘出展覽的"自助"層面。用不著眼巴巴地期盼策展人，自己就可以動手展覽。我從中深受啟發，才有了後來的指令性展覽「做」（Do It），而其他展覽也學會了如何製作目錄。當然"Oulipo"（潛在文學的創

作實驗工廠）、喬治·佩雷克（Georges Perec）和哈利·馬修（Harry Mathews）的影響不可否認。能不能談談卡片目錄和遊戲規則的理念？

利帕德：哦，我肯定是被邀請去的，畢竟是一家大美術館。卡片目錄的做法不同於以往。1970年，賽斯·西格勞博被邀請為《國際工作室》編寫圖錄。我想應該有好幾位策展人合作吧，比如米歇爾·克羅拉（Michel Claura）和吉馬諾·賽郎特（Germano Celant）。我的任務就是調度藝術家——索爾、賴瑞·韋納（Larry Weiner）、河原溫、羅伯特·巴里、史蒂夫·卡爾滕巴赫（Steve Kaltenbach）、道格·修布勒（Doug Huebler）等——當然，不是按照這個順序。我請每一位藝術家都將"指令"傳給下面一位。賴瑞用他招牌式文詞給河原溫寫信，解釋自己如何不再要求；接下來，河原溫給索爾發去電報——「我還活著」（I am Still Alive）系列之一；收到電報後，索爾又重新排列了電報詞。

奧布里斯特：那麼，算是連鎖反應推動的聯展。

利帕德：是的。

奧布里斯特：怎麼結束的呢？

利帕德：應該是某位藝術家的作品吧。1969年，我做過的另外一次指令展是在紐約視覺藝術學院。我當時在寫一本小說，就打算描述一下攝影群展並注上索引。幾年後，小說出版了，修訂再版後的書名為《我懂你》（I See/You Mean）。於是，我讓人們去做"聯展"（Groups）。最近，英國也有人做過，不過我一點都不瞭解，也記不太清邀請了誰。道格·

修布勒、羅伯特‧巴里、伊恩‧貝克斯特（Iain Baxter）、波羅夫斯基（Jon Borofsky）、阿德里安‧派珀（Adrian Piper）、賴瑞‧韋納……容易想到這些人。

奧布里斯特：幾乎算是關於聯展的聯展。

利帕德：我當時仔細交代過怎麼做，不過現在也記不清了。我還跟鮑勃‧巴里（Bob Barry）、索爾、道格‧修布勒、大衛‧拉梅拉斯（David Lamelas）和伊恩‧威爾遜（Ian Wilson）在別處合作過。

奧布里斯特：那我們就暫時離開策展，談談您和藝術家們的合作吧。

利帕德：人們總會說：「看啊，露西快成藝術家了。」我聽到後都會很反感，因為這只是我工作的一部份。我會評論藝術，從不同層面參與到當代藝術之中，但還得通過某種文本。我曾經為約翰‧裴瑞奧特（John Perreault）與瑪裘莉‧史崔德（Marjorie Strider）合作策劃的專案做了一件街頭作品，探討街頭的身體接觸，這跟我當時的寫作有關。如果藝術家們能夠隨心所欲地將自己的作品稱做藝術，我就可以隨心所欲地將自己的作品稱做藝術評論。在西雅圖和溫哥華，我必須自己動手，因為請不起那些藝術家。我根據藝術家們的指示，自己動手或者找人完成作品。我還記得，卡爾‧安德列提到「木材」（timber），我以為是原木，其實他要求先期處理。我費了很大功夫，才從惠好公司（Weyerhaeuser）弄來碩大的原木。他看到後就笑了，對我說：「哈哈，這是你的作品。可不是我的。」

奧布里斯特：又說到西雅圖和溫哥華的兩場展覽「557087」和「995000」了，這些展覽名是怎麼確定的呢？不斷改變中的居民數目？

利帕德：它們是城市的人口數目。我曾經在保拉・庫珀畫廊（Paula Cooper Gallery）為藝術工作者聯合會做過一次公益展覽，叫做「7」（Number 7）。我想不起來為什麼取這個名字，可能因為是那裡的第七場展出吧。數字一般都很大。那時候，觀念主義藝術家喜歡利用數字，我也就跟風了。現在有些後悔，因為實在記不住那些笨拙的龐大數字。當然，人口也在不斷改變。從這個角度看，數字記錄了展覽日期。

奧布里斯特：「7」是一場什麼樣的展覽？

利帕德：我在保拉・庫珀畫廊做過兩次展覽。第一次是在普林斯大街（Prince Street）舉辦的開業展，應該算是她的首秀吧。當時，我們與「終止越戰學生動員委員會」（Student Mobilization to End the War in Vietnam）合作，策劃了這一次不帶政治色彩的極簡主義展。展覽非常漂亮，合作的藝術家有索爾・勒維特、唐納德・賈德、莫里斯、卡爾・安德列、丹・弗拉文和芒格爾。鮑勃・于奧（Bob Huot）跟我一起策劃，社會主義工人黨（Socialist Workers Party）的羅恩・沃林（Ron Wolin）也幫忙組織。

　　「7」是一場觀念藝術展，一共用了三間展廳。最大那間看似空空蕩蕩，卻有 9 件作品陳列其中。巴里的《磁場》（Magnetic Field），索爾的第一件壁畫作品（我覺得是），哈克的氣流裝置（牆角擺著一個風扇），威爾遜和卡爾滕巴赫看不見的作品，等等。安德列還在地板上裝了一件用廢棄鐵絲做成的精巧作品。中間的展廳有兩面藍色牆壁，是于奧的作

品，最小那間有一張長桌，上面堆滿了很多作品。

奧布里斯特：所以，也可以看成一次政治宣言。

利帕德：完全可以。當然，不是特別明顯。

奧布里斯特：您的工作帶有強烈的政治色彩。1970 年代，您與瑪格麗特‧哈里森（Margaret Harrison）曾就視覺藝術有過一次對話。錄音帶裡有一段是這麼說的：「政治藝術聲名狼藉，可能是藝術世界中僅存的禁忌。它被當做禁忌，因為它威脅了前衛派力挺的現狀。同時，它又自認為正在尋求突破。不管怎麼說，女性政治藝術有充滿激情的雙重運作基礎。誠然，女性體驗跟男性完全不同（不管是社會層面、性別層面還是政治層面），所以藝術也截然不同。不過，像某些人說的那樣，女性藝術不會排斥對所有人的關注。相反的，對那些親歷過殘酷暴行的人來說，這種女性體驗具有深刻的激進性。」聽完這一段錄音，大家都會發現您有突出的政治立場。此外，您還參與過很多次女權運動，而您的文筆也很犀利。能不能談談政治性策展？

利帕德：我做過很多政治展，現在還不時做一些。智利領袖阿連德（Allende）被推翻時，我們一群人在西百老匯大道（West Broadway）的OK Harris 畫廊（當時還在建設中）舉辦了一次展覽。牆面還沒弄好，我們就把作品掛在鷹架上。後來，愛娃‧考柯洛芙特（Eva Cockcroft）又翻修被毀掉的智利壁畫。這種以事件為導向的展覽，我跟別人合作策劃過很多。若是接到我的電話，鮑勃‧勞森伯格（Bob Rauschenberg）可不願跟我多費唇舌，因為他清楚得很，我要嘛找他簽名，要嘛找他捐

獻作品。不過，要我說，那時候願意做的人還是比現在多一些。

奧布里斯特：「阿連德」展是哪一年？

利帕德：1973年，政變過後沒多久。算是公益展覽，作品都是藝術家捐獻的。1980年代，我在小型美術館、工會大廳、社區中心和其他地方籌畫過不少展覽，大多跟傑瑞‧卡恩斯（Jerry Kearns）合作。有一次，我們甚至在洛杉磯的一座舊監獄裡策劃展覽。1984年初，我跟他人合創的「反對美國干涉中美洲事務之藝術家同盟」（Artists Call Against US Intervention in Central America）策劃了一系列展覽。當然，我在1970和1980年代還做了很多女權主義展。大概有五十場吧，一時半刻說不完⋯⋯

奧布里斯特：您正在策劃一場有關氣候變化的展覽。

利帕德：我正在策劃的展覽叫做「天氣報告：藝術與氣候變化」（Weather Report: Art and Climate Change），預計2007年9月14日在科羅拉多州的博爾德當代藝術博物館（Boulder Museum of Contemporary Art）開幕。這是我十五年來策劃的第一場展覽。老實說，我再也不想策展了，但一個朋友逼著我做。實在很有趣。這是一次大型展覽，51位藝術家和協作團隊，17件公開展出作品，全都在戶外完成，遍佈整座小鎮。我策劃「557087」時，就曾用這種策略吸引了大批觀眾。展覽會在美術館、國家大氣研究中心（National Center for Atmospheric Research）、科羅拉多大學的圖書館以及Atlas大樓巡迴展出。很多藝術家會與科學家合作。有趣的是，共有27位女性、10位男性和7個混編小組。我並

沒有特意安排，確實有很多女性從事生態學方面的工作。

奧布里斯特：還是回到「557087」和「995000」，我們提到了圖錄和觀眾隨意扔東西的主意，這可是一種頗具自助風格的模式。能不能再詳細談談具體的操作過程？畢竟，這次巡展太過特殊。

利帕德：好吧。那次巡展就去了兩個地方，名稱沒做改動，因為我無法提前預知下一站會去哪裡。

　　「557087/995000」從西雅圖搬到溫哥華時，變化很大。我們在溫哥華美術館（Vancouver Art Gallery）和英屬哥倫比亞大學（University of British Columbia）學生會舉辦展覽。很多作品都是即興之作，因此西雅圖那邊一撤展，展品幾乎都沒法挪動。不是傳統意義上的藝術品，可以叫做現場作業。史密森當時不在西雅圖，我便代勞展出了他的攝影作品。後來，他到了溫哥華，製作了一件重要作品《潑膠》（Glue Pour, 1969）。

奧布里斯特：這些展出的影像資料少得可憐，令我根本無從設想空間是如何安排的。

利帕德：美術館空間很大。我甚至沒設計什麼方案，就把東西隨便擺擺，然後看看效果如何。從視覺上來說，沒什麼獨到之處。（我倒是有一些西雅圖展覽的照片）有很多實體作品，也有不少非實體作品，大小不等。伊娃・海塞幾個月前就去世了，她的參展作品是《連生》（Accretion, 1968），那是一套倚靠在牆邊的不透明樹脂竿，漂亮極了。美術館入口處來了好些裝扮過的無賴漢，撿起竿就胡打一通，我也弄了個滿身淤

青。還好，沒把竿打斷。還有一間閱覽室……整座小鎮上都擺滿了藝術品。我總喜歡這樣做，比室內展出有意思多了。我總喜歡在公眾眼皮底下展出，看看他們有何反應，展出有何效果。所以，西雅圖和溫哥華遍街都被擺滿了。

奧布里斯特：這讓美術館和城市的界限也模糊起來。

利帕德：是的。我就想這樣。我一直使用那些卡片目錄，因為我喜歡隨機性。我策劃的一系列展覽其實沒什麼關聯，所以「557087」和「995000」也可以算是同一場展出，布宜諾賽勒斯展邀請的藝術家沒在西雅圖和溫哥華露過面，是我後來認識的。

1968 年，我去阿根廷國家美術館（Museo Nacional de Bellas Artes）當展覽評委，後來獨自一人去了秘魯。那時候，我和藝術家們討論，嘗試新的構思。我想策劃非實體化的展覽，把展品塞進一個手提箱。一位藝術家帶著手提箱到另一個國家展出，再交給另一位藝術家，就這麼傳遞下去。如此一來，藝術家自己就可以舉辦展覽了，還可以全世界巡遊，互相溝通和交流。我們完全可以跳過美術館。

我沒能在拉丁美洲廣泛實現這種理念。後來，我在布宜諾賽勒斯遇到喬治·格魯斯伯格，這才策劃了一次略微體現這種精神的卡片展。我回到紐約，正好透過新創建的藝術工作者聯合會跟賽斯·西格勞博見了面。他當時也提到了類似的想法，於是我們聚集附近的藝術家，嘗試越過機構，將展覽非實體化。

奧布里斯特：所以說，這個想法其實就是找尋其他的路徑。

利帕德：是的，另類場所，另類路徑。不僅僅是我和賽斯，很多人都有這個想法。我想把展覽裝進一個箱子裡。實際上，接下來發生的是布宜諾賽勒斯展。

奧布里斯特：能談談嗎？

利帕德：布宜諾賽勒斯藝術交流中心（Centro de Arte y Comunicacion）舉辦的「2972453」。我一向喜歡和新人合作，所以這次邀請的藝術家都不曾參與過以前的卡片展，全是 1969 年後結識的。要我想也想不起來，說不定有吉伯特與喬治（Gillbert & George）、希亞‧阿馬賈尼（Siah Armajani）、埃莉諾‧安廷（Eleanor Antin）、唐‧塞倫德（Don Celender）、斯坦利‧布勞恩（Stanley Brouwn）⋯⋯應該都收在《去物質化》（Dematerialization）一書中了。

奧布里斯特：您很早就開始介入其他文化，力求創造一個多聲部的藝術世界，這也是此次專訪的一個關注點。我感興趣的是，1960 和 1970 年代，您就在阿根廷策劃展覽了。您在《去物質化》一書中也包括了東歐。

利帕德：差點沒收進來，但我是在和睦的政治環境下長大的，向來對種族歧視反感。在藝術工作者聯合會的時候，我和很多非裔美籍藝術家合作，很清楚藝術界的境況，知道他們總是被排除在外。正因為這個原因，只要我喜歡哪位藝術家的作品，我就會儘量邀請他參與。我敢肯定，與大多數人相比，我去過更多的非主流工作室。我還記得，1980 年代，一位紐約現代美術館的策展人問我說：「妳是怎麼找到這些人的？」我氣得不行，就回答說：「好吧。你知道有當代西班牙美術館（Museum of

Contemporary Hispanic Art），有亞裔美籍藝術中心（Asian American Art Centre），有哈林（Harlem）畫室美術館（Studio Museum），還有美國印第安協會（American Indian Community House）。每個月他們都有展覽。我就是這樣找到那些藝術家的。」在紐約這個相容並包的大都會，居然聽說有策展人故步自封到這種程度，實在讓人氣惱。我總有一些非白人朋友，所以對現實中發生的一切非常清楚。

奧布里斯特：這種意識是什麼時候在您的作品中滋生出來的？1960 年代不僅僅存在西方的前衛藝術，還有各種各樣的拉丁美洲前衛藝術？當然，也得算上日本。

利帕德：很幸運，因為我 60 年代末最好的朋友是在紐約生活了大半輩子的阿根廷建築師蘇珊娜・托雷（Susana Torre）。索爾在布宜諾賽勒斯跟她見面，等她來紐約時把她介紹給我（他曾說，他遇到了「阿根廷的露西・利帕德」）。她認識愛德華多・科斯塔（Eduardo Costa）、塞薩爾・派特諾斯托、費爾南多・馬薩（Fernando Maza）和其他人。後來，她嫁給了雕塑家亞力杭德羅・普恩特（Alejandro Puente）。我遇到路易士・加姆尼則（Luis Camnitzer）、莉利亞納・波特（Liliana Porter），一大堆有趣的人。我隱約知道埃利奧・奧伊蒂西卡（Hélio Oiticica），略微瞭解利吉婭・克拉克，但沒見過她。那是在 1960 年代末期。

奧布里斯特：您見過奧伊蒂西卡？

利帕德：是的，聚會或者其他什麼場合見過。他著實有趣，我很喜歡他的作品，但沒跟他合作過。紐約有一大片拉丁美洲區很是惱怒，因為不

被主流社會所接納。他們當中很多人正在做極簡主義派做過的事，但沒被承認。這太常見了。還有很多有趣的觀念派作品：加姆尼則和波特是其中最有趣的兩位。路易士跟大多數美國藝術家不一樣，親身體驗過政治，還有一種令我備感陌生的理性判斷力。

　　1968 年我去阿根廷，和尚‧克萊（Jean Clay）一起擔任展覽評委。那是"骯髒戰爭"（dirty war）的年代。我們住的賓館外面有荷槍實彈的士兵守衛。無論什麼時候走進賓館，他們都會將槍口對著你。展覽主辦者授意我們該把獎頒給誰，我們拒絕了。

奧布里斯特：除了凱納斯頓‧麥克希恩之外，只有尚‧克萊不願意接受採訪。他的理由跟凱納斯頓‧麥克希恩完全不同，他想匿名工作。

利帕德：那對他很好。很可能是個好點子！我怎麼沒想到呢？

　　不管怎樣，1968 年的阿根廷是我人生中激進的階段。克萊剛從巴黎巷戰中撤下來，我也投身到反戰陣營中，邀請我們當評委的機構對我們大加審查，記得是個橡膠公司或者別的什麼。要是我們沒照他們說的去做，他們就會帶著另一個獎項來參加晚宴。我們說：「好吧。那就給某某某。」他們總會說：「必須給某某某。」「不不不……」真是亂成一團。我們甚至沒法離開布宜諾賽勒斯。有幾天，氣氛真是很恐怖。我們想去機場，他們既不給錢，也不願意開車送。我們就像一堆廢磚頭，被扔在一邊。後來，我回到紐約，比以前更激進了。

　　重要的是，我們遇到了羅薩里奧派（Rosario group），他們正在圖庫曼（Tucumán）組織工人罷工。我第一次聽藝術家說：「只要世界還是這麼糟，我就不再搞藝術了。我要讓世界變得美好起來。」大概是這樣說的。我很震驚，因為我在紐約認識的藝術家更多的是形式主義者，

很少介入政治。回紐約後，我發現了其他對政治更敏感的藝術家，"藝術工作者聯合會"隨後也成立了。剩下的故事情節就是我的餘生。

奧布里斯特：那時候，您跟阿根廷迪特拉學會有聯繫嗎？

利帕德：瞭解不多，也沒有直接聯繫。格魯斯伯格正在掌管阿根廷藝術交流中心，就把我們介紹給羅薩里奧派。邀請我和克萊去阿根廷國家美術館的策展方不願讓我們跟藝術家見面，特別是我們想見的那些人。可以說，是格魯斯伯格幫我們從那堆人中脫身出來。

奧布里斯特：您是否可以為我推薦一兩位西歐以外的同輩策展先驅？

利帕德：拉丁美洲有不少同行，但我記不住名字。我記得格魯斯伯格，一來因為他在阿根廷對我們很好，二來因為他竟然聲稱跟我一起策劃了1971年那場展覽！說實話，我對策展人並不十分關注。儘管說出來不大好，但我還得承認，這輩子光顧著圍繞著藝術家轉了。

奧布里斯特：能聊聊「c.7500」展嗎？

利帕德：「c.7500」最早是在1973年由美國加州藝術學院（瓦倫西亞）（CalArts in Valencia）發起。這就是數字這麼小的原因。有人說女性做不了觀念藝術，做不了這個，做不了那個。這可把我氣壞了，我便萌生了策劃女性觀念藝術展的念頭。「c.7500」去了很多地方展出，到過倫敦，到過沃克藝術中心（Walker Art Center），到過史密斯女子學院（Smith College）。後來還去了哈特福德（Hartford）沃茲沃思雅典神廟美術館

（Wadsworth Athenaeum）和其他一些聲名卓著的美術館，這讓我大吃一驚。當然，成本很低，易於搬運。每一件藝術品都必須裝進一個牛皮紙信封中。

奧布里斯特：令人驚歎的是，您一手策劃這些輕裝展覽，一手將自己的經歷和思考凝結成了一部後輩策展人的寶典《六年：藝術物件的去物質化》（*Six Years: Dematerialization of the Art Object*, 1973）。這部傑作不但獨具魅力，而且開創了藝術史著作的全新模式，就像編年史一樣。看起來，這跟您剛才談到的策展體驗有密切聯繫。

利帕德：是的，我那時候的思想就是這樣。當然，藝術思潮也是這樣。我跟所有這些藝術家保持聯繫，並透過賽斯認識了丹尼爾・布倫（Daniel Buren）和很多歐洲藝術家。歐洲我也去過好幾次了。我基本沒在歐洲工作過，但那時在歐洲待得比較久。1970 年初，我和兒子在西班牙住了幾個月（住在尚・克萊空著的避暑別墅裡），還去了巴黎。1967 年，我和約翰・錢德勒（John Chandler）合寫了一篇文章，發表在 1968 年 2 月的《藝術國際》上，標題叫做〈藝術物件的去物質化〉（The Dematerialization of the Art Object）。「去物質化」的觀念是我大部份策展實踐的核心。說起來，去年一位拉丁美洲的策展人對我說：「妳從拉丁美洲借用了術語！」我問他：「真的嗎？」確實，就在同一時期，拉丁美洲一位藝術評論家也使用過「去物質化」這個詞。我從沒見過他的作品，卻被人批評說是剽竊。

　　我下定決心，要將發生的一切收入編年史。難度很大，因為一切都在「去物質化」，你也無法預計下一次展覽會在哪裡。你無法像往常一樣，去圖書館看看就能記下來。好在我本人就是一個歷史學家和檔案保

管員，能費盡心思地防止這一切湮沒無聞。最終，我打定主意，彙編成一本書。手稿更長，我不清楚後來怎麼樣了。

奧布里斯特：手稿還在嗎？

利帕德：即便沒丟，也在史密森學會的美國藝術檔案館裡。這麼多年來，每次屋裡放不下，我就把一箱箱的資料寄去給他們。不過，《六年：藝術物件的去物質化》手稿實在太長，不適宜閱讀，出版社就讓我刪節。我還記得在前言中這麼寫道：沒人會把這本書讀完。從那之後，不斷有人跟我說自己讀完了。這不是很有趣嗎？太好玩了！我什麼東西都捨不得扔，只好生活在一座座紙堆中。不斷有人給我寄東西，我有一大堆材料要處理，只好按時間順序整理，並加上簡短的注釋。這似乎是唯一可行的方式。卡爾・安德列主動請纓，為我編輯索引，不過這樣一來便帶上了他的印記，不再無所不包。

奧布里斯特：編年史的模式十分有趣。靈感來自哪裡？

利帕德：不，沒什麼靈感可言，這麼做是自然而然的。我為紐約現代美術館編了一些文獻目錄，而圖書館館長伯納德・卡佩爾喜歡在書目上加注。我不想寫評論，因為一篇評論不可能涵蓋所有方面。好吧，那就只好整理一張清單了。後來轉念一想，為什麼不出版呢？往桌上一拍，對他們說：「嘿，這就是發生的一切。這就是資訊，你們愛怎麼弄就怎麼弄。」有點類似於目錄卡。

奧布里斯特：這樣說來，那些展覽全靠這本書才流傳下來，因為太分散了。

利帕德：說實話，我認為《六年：藝術物件的去物質化》是我策劃的最好的一場展覽，因為包含了其他展覽。不僅僅是展覽，多是些藝術品、項目、專題討論、出版物和所有我感興趣的東西。寫滿整頁封面的書名很重要，因為凡是我喜歡的，稍有點關係的，我都收了進去。（幾年前，西班牙文版面世，卻瞞著我把封面換掉了。我要是知道，肯定不會讓他們這麼做，因為這個看似古怪的書名是整本書重要的組成部份。）

我敢肯定，我還遺漏了很多東西。1999 年在皇后美術館（Queens Museum）舉辦的「全球觀念主義」（Global Conceptualism）展覽讓我吃驚，很多展品我都沒聽說過，大多是後來完成的。

奧布里斯特：東歐的狀況如何？

利帕德：我很瞭解歐洲，但算不上瞭若指掌。我收入了南斯拉夫的 OHO 派。但我並不太瞭解塔都茲·康托（Tadeusz Kantor）和波蘭藝術，最近才剛從帕維爾·波利特（Pavel Polit）那裡聽到一些。我對拉丁美洲藝術比較熟悉，因為我在紐約有很多拉丁美洲來的朋友。不過，我對非洲和中國就一無所知了。我涉獵過早期日本藝術，但一丁點兒而已。你也知道，全世界的藝術活動如火如荼，遠遠超出我瞭解的範疇。

奧布里斯特：我一直在想，這本書最迷人之處恐怕在於類似宣言的風格，宣稱要反抗被實體壟斷的藝術世界。當時的迴響如何？您有感到被主流排擠嗎？

利帕德：同一時期，當然有很多藝術界並存。過去就是這樣，現在一切都趨同了。我沒覺得自己被孤立起來，因為我所有的朋友都持相同的態

度。我告訴過你，一提到極簡主義和觀念主義，格林伯格總會咬牙切齒一番。高雅藝術派都不會接受。我想他們肯定把我當做叛徒了，因為我在1960年代中期還是《藝術國際》形式主義的評論家（雖說時間不長）。這很難說。別人不喜歡，我倒從來不介意。怎麼說呢，我總是反其道而行，這也是我寫書論述阿德·萊茵哈特的一個原因。

我還是一個平民派，這一點得說清楚。藝術家的書（圖錄）總是很吸引我。1970年代中期，我跟索爾·勒維特合開了Printed Matter獨立書店。當時就想，藝術其實可以走近更多的讀者，讓他們負擔得起。藝術界給普通讀者留的大門太窄了。格林伯格那個時代，藝術越來越貴重，越來越精英化，越來越昂貴……我們特別想克服這種困境，讓藝術吸引到各種各樣的人。我不知道成功了沒，但確實是這樣想的。

奧布里斯特：我們提到了跟您合作的同輩藝術家，比如伊娃·海塞、索爾·勒維特和羅伯特·萊曼，但還沒提到羅伯特·史密森（Robert Smithson）。

利帕德：我們總愛吵架。我和他喜歡爭辯，至少我自己就挺喜歡爭辯。有一次，他不無憂慮地對我說，「為什麼我們總愛吵架呢？」他不大愛說話，是個令人愉快的同伴。他以前經常晚上去坎薩斯城俱樂部（Max's Kansas City），跟桌邊的客人海闊天空地閒聊。我跟他之間時常有一些小爭論，因為我不太熱衷鏡像雕塑和早期雕塑。相對來說，我更喜歡在場作品和不在場作品。但是之前的那些實體作品太過繁複，不太合我的口味，所以我老覺得史密森有點裝腔作勢。要我說，他更像是個作家而非藝術家。不過，《螺旋形防波堤》（The Spiral Jetty）真是件宏偉之作。你看，我又得收回剛才的話了。他的著作越發重要，影響也越

來越廣。現在看來，我還是說對了。地景藝術的概念是一個不可思議的突破，儘管現在回想起來有些大男子氣概。要是他還活著，我希望他能致力於恢復地景藝術的原貌。他的早逝讓人唏噓不已。

奧布里斯特：說到藝術生涯戛然而止的藝術家，比如伊娃·海塞和羅伯特·史密森，人們總會思考：要是他們沒有去世，還會做些什麼。

利帕德：誰知道呢？我堅信，伊娃終究會成為一個女權主義者，我會說服她的。

奧布里斯特：史密森呢？

利帕德：誰知道呢？他去世的時候，正是藝術生涯的黃金期。不過，這一批藝術家都算得上才智卓越。我以前認識很多抽象表現派藝術家和年輕一些的後抽象表現派藝術家。他們全都能言善辯，對小說、詩歌和爵士樂如數家珍。我這一代人大多讀些紀實作品。藝術家們真是在所有領域中尋覓靈感，而不僅僅承襲以前的藝術。

奧布里斯特：就這個話題，我和丹·格拉漢聊過很多次，其他文學形式也很重要。能談談有哪些來源嗎？

利帕德：藝術家們讀些什麼，我都會找來細細看過。不過，我可不是什麼哲學家。我向來對理論沒太大興趣，讀這些學術大部頭也只是為了寫作。哈哈，想告訴別人我正在讀什麼書吧！不管怎樣，要說這個話題，最好別找我，可以找索爾。他總能把一大堆誇誇其談的東西歸納成一目

了然的觀點。我越來越對政治感興趣，而不是那些抽象的理論。

奧布里斯特：理查・羅蒂（Richard Rorty）這樣的人物對您來說是否重要？

利帕德：我記得那時候沒人提起他。當然，這並不是說沒人讀他的著作。

奧布里斯特：丹・格拉漢認為科幻小說也是相關的文學。

利帕德：鮑勃・史密森（Bob Smithson）讀了很多科幻小說，不知道其他藝術家讀過沒有。史密森影響了梅爾・伯克納（Mel Bochner），梅爾也讀了不少科幻小說。但多數時候，人們都讀些語言學或者哲學著作，比如梅洛－龐蒂（Merleau-Ponty）、維特根斯坦（Wittgenstein）和艾耶爾斯（A.J. Ayers）。我記不太清了。看看我那時候寫的文章，倒還能列一個書單。

奧布里斯特：對史密森來說，生態學和環境論是否重要？

利帕德：可能人們故意這樣解讀他吧。他絕對不是環境論者，他也沒把自己看做環境論者或者生態學家。他也許會帶些憂鬱地談論全球變暖、熵或者其他什麼。他很可能喜歡陰森森地說些什麼。我認識的很多環境藝術家並沒受到他的影響，受到他影響的是那些後現代藝術家——當然，如何影響是另一回事。

奧布里斯特：您剛才說他也許會致力於恢復地景藝術。

利帕德：他總在找一些礦場和"棕色地帶"（brown fields）工作，把受污染的場所改造成雕塑（今天，歐洲很多建築師都這麼做）。他為地景藝術尋找原料，利用回收處大做文章。在我看來，這是最好的處理方式。我不敢確信，他是否抱有一種利他主義的想法。我剛才說過了，他自己並不是環境論者，但卻想到了這些妙招。要是沒有他，人們也不會想到這麼做。

奧布里斯特：我忘記問您戈登‧馬塔－克拉克（Gordon Matta-Clark）了。

利帕德：那要晚一些。他嶄露頭角之時，我把精力都投入到婦女運動中了。直到現在，我也沒弄明白，人們為什麼對他大驚小怪。他是一位優秀的藝術家，一個有趣的人，最後卻成了偶像藝術家，實在讓我納悶。

奧布里斯特：剛才您正好講到婦女運動。我知道，您在好幾場女權主義運動中都是排頭兵。我採訪過南茜‧史佩羅（Nancy Spero）和卡拉‧阿卡迪（Carla Accardi）。那時候，阿卡迪和卡拉‧隆奇（Carla Lonzi）非常親密。阿卡迪告訴我她一直相信藝術，而隆奇臨終前想從藝術中抽身出來，因為她想把藝術消融進女權主義情愫中。阿卡迪不想脫身出來，想棲居藝術之間。美國也有類似的情況，有些藝術家把藝術融入維權運動中。能不能談談您的態度？這種態度又對您的策展工作產生了哪些影響？

利帕德：我向來不喜歡「非此即彼」。說實話，女權運動興起時，我已經策劃了十年的女性藝術展。以較為傳統的方式，展出女藝術家的作品並加以評論。要是早一些選擇觀念藝術的道路，我可能不會若干年後才脫身。怎麼說呢？我覺得自己那十年間倒退了。當然，我是說沒什麼

策展方面的創新。除了女性觀念藝術展之外，大多數女性藝術展都很傳統。女性藝術把我拖回了藝術世界，因為她們想被展出，想被雜誌評論。我覺得自己不能在這個節骨眼上離開，畢竟我比其他女性作家有名，能引導人們關注女性藝術。我給《藝術論壇》提議，策劃一組女性藝術短評，大概橫貫兩版的篇幅。優秀的女性藝術家很多，要長篇累牘地大寫特寫，真得排好長隊呢。出短評，至少可以讓讀者瞭解她們。最後，一位編輯說：「那不行。我們不想再增加篇幅了。」。

　　1980 年代，我們一直沒能在紐約舉辦一次大型女性藝術展，雖然我們很想讓人們知道女權主義都做了些什麼。哈莫尼·哈蒙德（Harmony Hammond）、伊莉莎白·黑斯（Elizabeth Hess）和我提議過，但沒人理會。這可能也是我對策展失去興趣的原因之一。現在可不一樣！你可能知道，兩場大型展覽——紐約布魯克林美術館（Brooklyn Museum）的「全球女權主義」（Global Feminism, 2007）和洛杉磯當代美術館的「怪胎！藝術和女性革命」（Wack! Art and the Feminist Revolution, 2007）——正在美國巡展，關注的人也很多。女性時代終於到來了！

奧布里斯特：這就說到了我所有專訪中反覆提出的一個問題，未實現的專案。太大的專案，受到審查的專案或者烏托邦。1970 年代或者 1980 年代那場大型女性藝術展，算是您未能實現的項目之一吧？

利帕德：等到有可能實現的時候，我已經興致全無了。當然，也沒人邀請我。1990 年代時曾有機會做，但興趣已經完全轉移了。現在，我一點都不想策劃大型美術館藝術展了。我在博爾德當代藝術博物館工作，是因為這是一家小美術館。我如今喜歡小東西，喜歡親自動手做一些東西。我不想讓別人告訴我該做什麼，我想自己把作品懸掛起來。

奧布里斯特：還有其他未實現的項目嗎？有受到審查或者條件得不到滿足的專案？

利帕德：我倒真沒想過。我有一個大資料夾，想到什麼就在紙上胡亂畫一通，然後塞進去。很長時間沒看了，可能有一些吧。要我說，最具烏托邦氣質的項目是一本地方誌。十多年來，我一直在寫作，描述現居地的歷史，新墨西哥州的加里斯特奧河谷。我常想，就算完成了，估計也找不到人出版吧。

奧布里斯特：您沒什麼想做的？沒什麼遺憾？

利帕德：現在沒有。我有很多事要做，沒時間後悔。當然，也有一些零碎的項目沒做完。幾年前，一位當地女藝術家跟我商量，想在當代藝術空間聖達菲（Santa Fe）舉辦一場有關水的展覽，那時候正是旱季。後來下雨了，興趣就淡了。我還想策劃一次有關西部水資源的展覽，不過以後再說吧，看看採取什麼新的模式。

聖達菲國際雙年展（SITE Santa Fe）創建好幾年了。最近，一位新來的負責人問我是否願意策劃一次展覽。我說想做一次關於旅遊的展覽，把當地藝術家都調動起來。那會很有趣，可惜最後就不了了之。

2000 年左右，我希望再寫或者再版一些藝術行動主義評論。現在，我還經常做一些這個話題的講座。我編了一本書，叫做《滾燙的馬鈴薯》（*Hot Potatoes*），但一直沒有出版。不過，最近新斯科舍藝術與設計學院（Nova Scotia College of Art and Design）產生了興趣，想讓我修改後出版。我真對策展失去了興趣。我總想通過策展說點什麼。我從來不是一個鑑賞家。我的眼光不錯，但我不是鑑賞家。我不想費盡心思，去找

下一位藝術大師什麼的。我喜歡和那些對我所關心的這個世界發出大喊的藝術家們合作。不過老實說，現在沒幾位藝術家這麼做了。

奧布里斯特：我們暫且擱下這一段興趣消退期，再聊聊女權運動。您說自己策劃了很多傳統的女性藝術展，因為女性藝術家想被展出。能說說細節嗎？其中一場叫做「26 位當代女藝術家」（Twenty-six Contemporary Women Artists）。

利帕德：哦，你是說 1971 年在康乃狄克州里奇菲爾德（Ridgefield）賴瑞·阿德瑞克博物館（Larry Aldrich Museum）舉辦的那次展覽啊。這是一家小型博物館，我當時特想做。他們讓我策劃一次展覽，什麼樣的都行。我說：「沒問題，我就做一個女性藝術展吧。」他們的反應都是：「哦，這樣啊。」博物館不太支持這個觀點，幸虧策展人是位女士，她同意了。這是美國新女權主義運動浪潮中在博物館舉辦的首次女性藝術展，影響力很大。你知道，我認識很多藝術家。這下子，我可為難了。到底邀請誰來參加呢？最後，我決定邀請那些還沒在紐約辦過展覽的女性藝術家，這就淘汰了一大批。阿德里安·派珀（Andrian Piper）來了，還有霍沃迪娜·平德爾（Howardena Pindell）、梅里爾·瓦格納（Merrill Wagner）、艾利絲·埃科克（Alice Aycock）和其他一些人。我得查查當時的展覽圖錄。那次展覽過後，很多人再沒見過。

奧布里斯特：「c.7500」展帶有更強烈的觀念藝術色彩。

利帕德：沒錯。那是我策劃的唯一一次純粹觀念主義的女性藝術展，跟早期觀念派作品聯結起來。1973 年至 1974 年，也是卡片目錄展的最後

一站。到那時候，性別已經成了我關心的話題。

奧布里斯特：您跟同輩中哪些女性策展人有過對話或者交流呢？

利帕德：當然有瑪利亞・塔克（Marcia Tucker）。現在有很多女性策展人，比如紐約現代美術館的黛博拉・懷（Deborah Wye）和康妮・巴特勒（Connie Butler）。我工作時，策展人多半是男性。說實話，我到紐約的時候，策展人清一色全是白人盎格魯撒克遜新教徒（White Anglo-Saxon Protestant men／WASPs），所有評論家都是猶太人。正因為這樣，有人以為我也是猶太人。當然，現在已經分不清了。那時候，西海岸有一些女性團體。

奧布里斯特：西海岸女性團體有哪些合作計畫？

利帕德：我必須回去看看檔案，但肯定很多都跟女權主義運動相關。1971 年，席拉・德・布賴特維爾（Sheila de Bretteville）、裘蒂・芝加哥和亞琳・雷文（Arlene Raven）在洛杉磯創建了「女性大樓」（Woman's Building）。她們給我提供了絕妙的範本。亞琳是位歷史學家，席拉是位平面設計師（現在耶魯大學），裘蒂是位藝術家。她們做了很多跨領域研究。桑德拉・黑爾（Sondra Hale）也經常參與其中，她是一位人類學家。

泰瑞・沃弗頓（Terry Wolverton）當時是位年輕藝術家，對那個階段有過論述。傑瑞・艾倫（Jerri Allen）參與所有表演，我們不時在紐約合作。「女性大樓」雲集了女性精英，大家一起合作。裘蒂・芝加哥雖說是領導人，卻也和很多人合作，完成了裝置作品《晚宴》（Dinner Party）。

我向來喜歡合作。從 1979 年開始，我在紐約跟一個叫做「政治藝術存檔和分佈」（Political Art Documentation / Distribution）的組織合作了好些年。我們一起策劃了不少展覽，有些在大街上，有些在室內，有些遍佈整座紐約市。最開始是在 1976 年，我們創建了「異端共同體」（Heresies Collective）。「異端共同體」在新美術館舉辦了一場有趣的展覽，叫做「頭版」（big pages），我們出版的雜誌也叫這個名字。我們合辦雜誌，我自己也獨立完成了幾期。有那麼一期，我甚至自己動手畫了一匹馬。

1980 年代早期，我和一個藝術家朋友傑瑞・卡恩斯（Jerry Kearns）合作策劃了好多展覽。我們在大學裡舉辦了幾場核心政治展，利用了一些不尋常的空間，比如學生會大廳。我們在紐約 1199 區（District 1199）也策劃過一次展覽，叫做「現在誰是拉芬？」（Who's Laffin' Now?）。那次展覽探討了雷根政府、漫畫和漫畫派藝術。凱斯・哈寧（Keith Haring）沿著展廳做了一條飾帶，而麥克・格利爾（Mike Glier）做了大幅壁畫。……另一次展覽是在洛杉磯 SPARC，一座陳舊的監獄裡。當然，那是另外一個故事。

奧布里斯特：哇！「政治藝術存檔和分佈」後來又策劃了哪些展覽呢？您說策劃了很多展覽。能舉一些例子嗎？

利帕德：「政治藝術存檔和分佈」在「異端共同體」之後成立，也許同時。70 年代末期有一段時間，我和藝術家們一坐下來，就會商量討論做一個專案或者組織一個團體。好，我們繼續說。「政治藝術存檔和分佈」策劃了「死亡和稅收」（Death and Taxes），全城展出。我做的那部份放在公共女浴室的隔間裡。有人給電話亭貼上標籤，告訴大家有多少

電話稅進了國防部的腰包。其他人把自己的作品擺進櫥窗。有一個叫做「街道」（Street）的項目包含一些行為藝術。我們獨自做了一些展示藝術，跟其他團體合作又做了一些，出版了一本雜誌，叫做《直面》（Upfront）。接下來，就是 1983 年和 1984 年的「拒絕出售：反對紳士化的一個項目」（Not for Sale: A Project Against Gentrification），跟下東區的市區改造相關。我們在街角擺放塑膠葡萄酒杯，算是"美術館入口"。我想多回憶起一些，不過如今這個腦袋瓜實在快把我逼瘋了⋯⋯

奧布里斯特：非常好！您什麼都記得。

利帕德：我最喜歡的策展空間是里斯本納街（Lispenard Street）上的 Printed Matter。Printed Matter 是一家非盈利的藝術家書店，大概 1975 年創辦的。那時有很大一面雙層玻璃窗，正好朝街，我就特地擺一些藝術品進去，很多年都是這樣。所有人都設計過一些東西，比如芭芭拉・克魯格（Barbara Kruger）、漢斯・哈克、朱莉・奧爾特（Julie Ault）、安德里斯・塞拉諾（Andres Serrano）、珍妮・奧爾澤爾、葛列格・肖萊特（Greg Sholette）、萊安德羅・卡茨（Leandro Katz）、理查・普林斯（Richard Prince），還有很多人。

奧布里斯特：我們還沒說到這兒呢。可以說，Printed Matter 是一種策展實踐，展出了容易為人所低估的藝術形式——藝術家的著作。那我們就來聊聊您和一位藝術家朋友合辦的 Printed Matter 吧。

利帕德：好。索爾和我是創始人。說到底，索爾才是策劃人。他很早就開始運作藝術家著作的出版，但很多書商並不重視。他們大多只把藝術

家的圖錄當成敲門磚，哄得那些藏家們出大手筆。索爾認為藝術家的圖錄就是藝術品，不能隨意丟棄，想為圖錄贏得更多的尊重。我們很快就把埃迪特·迪克（Edit DeAk）和沃爾特·羅賓遜（Walter Robinson）拉了進來，他們那時編了一本雜誌，叫做《藝術儀式》（Art-Rite）。不久，很多人都參與進來了，比如派特·斯代爾（Pat Steir），英格麗·斯西（Ingrid Sischy）有一段時間也在。頭幾年，Printed Matter 只是一個團體，後來才開始營運。還在伍斯特（Wooster）大街時，朱莉·奧爾特設計了櫥窗。現在，加拿大藝術家布朗森（A. A. Bronson）在切爾西區（Chelsea）經營。另一位年輕藝術家馬克斯·舒曼（Max Schumann）一直在那裡工作，策劃一些小型展覽。他是麵包與傀儡劇團（Bread & Puppet）創始人的兒子。我不知道這些人中你認識幾個。

奧布里斯特：能不能說「物質組」（Group Material）是您的門徒？

利帕德：肯定談不上，「物質組」也很棒。他們對我的影響不亞於我對他們的影響，如果我真對他們有影響的話。我喜歡他們的展覽，比如「一團糟：13 街的藝術」（Arroz con Mango: The Art of 13th Street）。他們找每個鄰居都借一些作品。那時候，我正在做「政治藝術存檔和分佈」（開始做項目後，我們就改成這個名字了）。年輕藝術家成立了很多團體，比如合作實驗室（Co-Lab）、物質組、Moda 時尚（Fashion Moda）和知識嘉年華（Carneval Knowledge）。「政治藝術存檔和分佈」最為左傾。我們做了一些政治作品，但都是藝術家做的。我們開始收集介入政治的社會藝術，最終成就了紐約現代美術館附屬圖書館（The Museum of Modern Art library）。很多"展覽"都是藝術品，所以集合起來才有意義。

奧布里斯特：一夜之間，您離開策展界，開始介入政治。我有一種感覺，作為媒介的展覽那時仍然扮演著重要角色。「物質組」也是這樣。可能不是一次藝術展，更應該叫做政治展，但您畢竟還是在做展覽。

利帕德：是的。1970 年代末期和 1980 年代初期，我做了很多事。1977 年到 1978 年，我在英國一座農場住了一年，結識了很多英國藝術家。他們都比我在紐約認識的人熟諳政治。1979 年，我回到紐約，就在"藝術家空間"（Artists' Space）舉辦了一場小型的英國政治藝術展。我在公告卡上這樣寫著：「讓我們聚在一起，討論全世界的政治藝術。我們根本不知道其他國家發生了什麼。」我對英國和其他地方的瞭解少得可憐，這讓我震驚。「政治藝術存檔和分佈」就源自這個念頭。

奧布里斯特：有哪些英國藝術家呢？

利帕德：瑪格麗特·哈里森、康拉德·阿特金森（Conrad Atkinson）、拉希德·阿賴恩（Rasheed Araeen）、瑪麗·凱利（Mary Kelly）、托尼·里科比（Tony Rickaby）、斯蒂夫·維拉特斯（Steve Willats），等等。很多名字我都忘了。

奧布里斯特：這場英國藝術家聯展叫什麼名字呢？

利帕德：「一些左派英國藝術」（Some British Art from the Left）。

奧布里斯特：梅茨格（Metzger）和拉瑟姆（Latham）也包括在內嗎？

利帕德：沒有。主要收入了行動主義藝術家的作品。我很欣賞拉瑟姆，但他們屬於年輕一代。

奧布里斯特：我們還漏掉了兩次展覽：「層面」（STRATA）和「與光接觸」（In Touch With Light）。

利帕德：那是很久之前了。「與光接觸」是我和迪克・貝拉米合作策劃的一次傳統展覽。新澤西州（New Jersey）特倫頓博物館（Trenton Museum）不知出於什麼原因，邀請我們做一次展覽。我們答應了。老實說，那算不上什麼里程碑。至於「層面」，我只編寫了圖錄，並沒有篩選藝術家。我們還有很多展覽沒談到。我得翻翻多年前列的一個清單，記得那段時間策劃了 50 場。有一場叫做「信仰的行為」（Acts of Faith），在俄亥俄州，主要關於"多文化"。另一場值得一提的是在科羅拉多大學學生會舉辦的「2 Much」。科羅拉多州和新墨西哥州的男女同性戀藝術家用各自的作品抗議即將公投的科羅拉多州憲法第二修正案（Amendment Two in Colorado）。我和佩德羅・羅梅羅（Pedro Romero）在丹佛名為"影像戰爭"（Image Wars）的另類空間舉辦了一次展覽。早些時候，我跟傑瑞・卡恩斯合作的展覽也叫這個名字。不過，這一次的內容有所不同，偏重拉丁美洲。這些展覽都在 1990 年代初期。

奧布里斯特：1979 年，您在芝加哥策劃了「現在是兩邊：融合女權主義和左派政治的國際展」（Both Sides Now: An International Exhibition Integrating Feminism and Leftist Politics）。

利帕德：是的，當時在那家女權主義的芝加哥“阿泰米西婭”（Artemesia）畫廊。我們計畫調和存在主義和解構主義。我從來不喜歡“非此即彼”，不願意被逼著做出抉擇。我在中西部地區也策劃過一次，記不清具體地點，叫做「愛和戰爭中一切平等」（All's Fair in Love and War）。邀請的也都是女性藝術家，大概在 80 年代吧。瑪莎·羅斯勒（Martha Rosler）和其他藝術家提議將藝術置於不同的語境下，我們之中很多人都這樣想。一種藝術語境下的作品放在街頭，就是另一件藝術作品。當然，不是說你變了，而是說你用不同的語境賦予了作品新的傾向。

奧布里斯特：您跟瑪格麗特·哈里森有過大量合作，一起製作了錄音作品。您還在跟她合作嗎？

利帕德：是的。兩三年前，我為她編寫過展覽圖錄。

奧布里斯特：能談談嗎？這似乎是一場特別的對話？

利帕德：我在英國結識的藝術家中，就屬她和康拉德·阿特金森最為活躍。他們兩人算是當之無愧的左翼藝術家，我們成了很好的朋友。我曾經為阿特金森編寫圖錄。他後來去加州大學大衛斯分校任教，現在可能回倫敦了。過去這二十年，我跟他們聯繫不多。不過，他們在英國非常有名，不可能被人遺忘。瑪格麗特是個女權主義者，所以我們經常在一起策劃。錄音作品是在比爾·弗朗（Bill Furlong）經營的「聽覺藝術」（Audio Arts）完成的。另一位英國藝術家蘇珊·希勒（Susan Hiller）更加深奧，簡單的政治展我都不會邀請她。我很欽佩她。

奧布里斯特：採訪您真是太興奮了。還有兩三個問題。我想知道您跟博物館的整體關係？您如何看待博物館的現狀？您最喜歡哪座博物館？

利帕德：天啊！還真是沒有。非要說的話，算是侏羅紀科技博物館（Museum of Jurassic Technology）吧。那真是一件藝術品。我喜歡去大型博物館參觀，但不喜歡在那裡工作，除非能夠使用戶外空間，舉辦一些以議題為導向的展覽。

　　我還喜歡 1980 年策劃過的另一次展覽，叫做「議題：女性藝術家的社交策略」（Issue: Social Strategies by Women Artists），是在倫敦當代藝術中心（ICA）舉辦的。

　　那時候，我把自己稱做女權社會主義者，我覺得現在還是。

奧布里斯特：能談談那次展覽嗎？

利帕德：大多數參展藝術家都是英美的女權主義者，也有土耳其的尼爾·亞爾特（Nil Yalter）、法國的妮科爾·克魯瓦塞（Nicole Croiset）和以色列的米麗婭姆·夏隆（Miriam Sharon）。瑪格麗特·哈里森和其他幾位英國藝術家，還有珍妮·奧爾澤爾、瑪莎·羅斯勒、南茜·史佩羅和梅·斯蒂文斯（May Stevens）。蘇珊娜·萊西（Suzanne Lacy）與萊斯莉·拉博維茨（Leslie Labowitz）以 "阿里阿德涅"（Ariadne）的名義合作，還有坎達絲·希爾-蒙哥馬利（Candace Hill-Montgomery）、阿德里安·派珀和米耶爾·尤克爾斯（Mierle Ukeles）。展覽規模很大，圖錄做得非常好，但只在倫敦當代藝術中心，沒在倫敦街頭展出。

奧布里斯特：最後兩個問題。我們都剛剛去過威尼斯雙年展，我昨天還在卡塞爾，明斯特國際雕塑藝術展明天就要開幕了，還有巴塞爾藝術博覽會。一開始，我們提到了 1950 年代和 1960 年代，如今藝術世界已經呈幾何增長。還有，您在 1970 年代或者 1980 年代想要舉辦的大型女權主義展覽也正在逐步實現。我們見證了各種各樣討論現代性的展覽。1960 年代拉丁美洲和亞洲的前衛藝術和東歐藝術也慢慢浮現出來。您覺得眼下這個時代這麼樣？看起來，這是一個大問題。

利帕德：這也是我沒法回答的問題，我很樂意待在圈外。我住在新墨西哥州的一個小村裡（整個村才 265 人），編輯我的時事月刊。我參與土地使用、社區規劃和盆地政策，可不那麼容易。我為一些圖錄或者別的什麼刊物寫文章，介紹當地的藝術家。1980 年以來，我在介紹印第安藝術家方面花了很多功夫。這兒的優秀藝術家很多。老實說，正因為這樣，我才帶著印第安人國家博物館的展品去了威尼斯。愛德格（Hachivi Edgar Heap of Birds）為「荒脊西部展」（Wild West Show）設計了一件戶外裝置作品，刻畫被俘虜到歐洲的原住民。

那一次，威尼斯雙年展吸引了我，因為我從來沒有去過這樣轟動全球的大型展覽。我是一個自由工作者，沒有人安排我去做報導，也沒有人負擔我的旅費。我不喜歡寫這些大型展覽，也從來沒有去過卡塞爾文獻展。

五十年了，我沒去過威尼斯雙年展。人潮洶湧，但是確實很壯觀。整座城市都在展出，島上也在展出，我很喜歡。我們聊了很多，我們就是普通的遊客。有一次，我們不經意間闖進了丹尼爾·布倫個展，還有愛沙尼亞藝術展……

奧布里斯特：哪裡可以找到您的時事月刊呢？

利帕德：你肯定找不到！刊名叫做《加里斯特奧之橋》（*El Puente de Galisteo*），只讓村民們看。以前，我們總往人們的郵箱裡塞。後來，郵局要我們給郵箱上鎖，我們就改郵寄。很抱歉，我要掛電話了。我得去開印表機了。

奧布里斯特：剛開始策展時，您就有全球眼光，收入並呈現了很多西方以外的藝術。現在，您似乎把精力放在地方藝術上。這是一種抵抗形式嗎？

利帕德：可能吧，但不太明顯。語境對我很重要。我總對事件如何在特定環境下發生感興趣。如今，我住在一個小村邊上，過著半農家的生活。這裡的村民大多是美籍西班牙人，年紀大一點的主要說西班牙語，這讓我很感興趣。1958 年畢業之前，我還沒進入藝術圈，曾經志願參加美國友人服務委員會（American Friends Service Committee），這是和平志願隊（Peace Corps）的前身，當時在布埃布拉州（Puebla）的一個小村裡。那是我第一次去第三世界國家。我喜歡那些語言，雖然自己說不好。墨西哥的經歷對我影響很大，儘管說不清跟策展有什麼關係。現在我 70 歲了，又回到了相似的地方。我想寫一本關於這個地區歷史的書。身邊這麼多資料，我都快成真正的歷史學家了。太有趣了！

奧布里斯特：這就是另一種形式的繪圖，我們提到過好幾次「繪圖」。

利帕德：是的。現在，我正在給一個特定的區域繪圖，描述當地的草木和被人遺忘的地名。當然，不會有什麼展覽。我最近為一本英國書《聚

焦農民》（*Focus on Farmers*）寫了一些東西。我喜歡想想那些農村的景物，
怎麼使用土地什麼的，但我總放不下藝術。藝術教會了我怎麼去做想做
的事。藝術家們的想法塑造了我的世界觀。

關於將至事物的考古學

丹尼爾‧伯恩鮑姆（Daniel Birnbaum）

這是一本有關漢斯‧烏爾里希‧奧布里斯特的前輩、祖父輩們的書，但對漢斯策展生涯影響最大的兩位導師——蘇珊‧帕傑（Suzanne Pagé）和卡斯帕‧孔尼格（Kasper König）——卻沒有收入，只好另起一卷。好吧，就從我與帕傑關於策展的一次對話開始。1998 年，奧布里斯特促成了這次專訪，後來發表在《藝術論壇》上。他當時正在籌備一場有關斯堪地納維亞半島的大型展覽「白夜」（Nuit Blanche），所以經常來斯德哥爾摩拜訪我。

丹尼爾・伯恩鮑姆（以下簡稱伯恩鮑姆）：在我看來，儘管您是一家大機構的總監，卻從不願意走上前臺，您展現出低調策展人的氣質。

蘇珊・帕傑（以下簡稱帕傑）：也是也不是吧。我不願意走到鎂光燈下，但我喜歡照亮後臺，要做到這點實在很難。你必須努力消解自己的主觀性，讓藝術佔據舞臺中心。真正的力量，真正值得為之奮鬥的力量，就是藝術自身的力量。藝術家們應該享有最大的自由，掙脫約束，讓觀眾清楚地看到自己的觀點。這就是我的角色，我真正的權力。策展人就要幫助藝術家實現這種願望。對於我來說，最好的方式就是盡可能開放和透明，接受藝術家展現出的全新世界。

伯恩鮑姆：無論如何，哪些藝術家參展，還是由您說了算。不可否認，這是一種很大的權力。

帕傑：策展人應該像托缽僧一樣守護藝術品。舞蹈家必須充分準備，但舞蹈一開始，就不受控制和約束了。從某種意義上說，我們應該學著軟下來，接受藝術家帶給我們的東西。另一種比喻我也很喜歡，策展人或者評論家就像懇求者，忘掉知道的一切，甚至不惜迷失自我。

伯恩鮑姆：這讓我想起華特・班雅明（Walter Benjamin）在《1900 年左右的柏林童年》（_Berlin Childhood around 1900_）中的語句：「要學會如何迷失在城市中，得下一番功夫。」

帕傑：是的。我追尋的正是這樣：注意力瞬間轉向反面，嘗試真正的另類歷險。

大約十年後，奧布里斯特給我寄來了一份他對孔尼格的採訪稿。孔尼格也許是他最重要的導師。這份採訪稿中也有主張策展人隱身的類似觀點：「是的，簡化一直是我的座右銘：一邊是藝術作品，傳統意義上的藝術作品，不是藝術家，而是藝術家的作品；另一邊是公眾。我們，只是中間人。要想幹得好，還是隱身其後吧。」

1967年，約翰‧巴思（John Barth）發表了引發巨大爭議的文章〈枯竭的文學〉（The Literature of Exhaustion），指出傳統的小說模式已經被"榨乾"，小說作為一種文學體裁已經耗損殆盡。面對這種困境，要麼像大多數作家那樣故作不知，隨波逐流；要麼徹底終結陳舊的文學，探索"文學後的文學"以求絕處逢生〔博爾赫斯（Jorge Luis Borges）和卡爾維諾（Italo Calvino）正是這樣做的〕。卡爾維諾1979年的傑作《如果在冬夜，一個旅人》（If On a Winter's Night a Traveler）就糅合了完全不相容的若干部小說。也許，繪畫也死去了吧。格哈德‧李希特（Gerhard Richter）無差別地利用所有繪畫形式，又使繪畫活了過來。至少，這是評論家班雅明‧布赫洛（Benjamin Buchloh）想讓藝術家接受的定位，這樣的想法始見於一次富有傳奇色彩的採訪。[1] 李希特令人目眩地展示了學科的末路。

相比之下，我們發現雙年展也不可避免地走到了盡頭。不過，走到盡頭也許必要，倘若你想重覓出路的話。奧布里斯特心知肚明，這才和默伊斯登（Stéphanie Moisdon）合作策劃了里昂雙年展（2007年9月），是一種後設文學遊戲（meta-literary game）。整場展覽散發出"Oulipo"——由詩人和數學家組成的實驗團體——的氣息，縮減為一套使用手冊，而策展人成了運算法則。

也許，另一個盡頭的"版本"是佛蘭切斯科‧波納米（Francesco Bonami）2003年策劃的第五十屆威尼斯雙年展。至少，我和奧布里斯

特在各自籌備負責的主題展時這樣認為。那一年的雙年展容納了很多不同的主題展：侯瀚如策劃的亞洲主題展極度密集，給人留下了深刻印象；加夫列爾・奧羅斯科（Gabriel Orozco）策劃的「日常改變」（The Everyday Altered）與奧布里斯特、莫利・內斯比特（Molly Nesbit）和里爾克里特・蒂拉瓦尼賈（Rirkrit Tiravanija）聯合策劃的「烏托邦站」（Utopia Station）也是各有千秋。大量不可調和的展覽匯聚一堂，競相演繹自身的邏輯。這是一場異質演出，某種程度上也算是終結了雙年展的實驗形式。所有可能性被同時窮盡，複調性被推至極致。很多人不太喜歡，但我總覺得，自此之後一切都保守起來。雙年展的終結並不意味著不再舉辦雙年展（"小說死去"也絕不是說讓小說從書架上消失）。相反，雙年展越來越多，但作為實驗和創新的平臺，雙年展看起來到了必須重塑自我的時候。藝術表現形式終究會枯竭，這並不是什麼天方夜譚。1920 年代中期，年輕的艾德溫・潘諾夫斯基（Edwin Panofsky）就發表過相似的言論：「當一種藝術實踐進展到從同一前提出發、遵循同一方向的同類藝術行為不再能結出碩果的時候，結果往往是畏縮不前，最多不過是倒轉方向。」他又說，這樣的轉變總是意味著藝術領導權交到另一個新的國家或者新的學科手中。

　　然而，雙年展不是一種藝術形式。你們也許會問，如何能夠將其與繪畫和文學的功能相比呢？最近剛逝世的蓬杜・于爾丹（Pontus Hultén）和哈樂德・塞曼（Harald Szeemann）賦予了策展人新的質素。塞曼說過，他力求創造出一種「空間之詩」（Poems in space）的展覽。隨著他不再像傳統美術館學家一樣埋頭分類和整理文化資料，策展人的角色不再是行政和文化雙重經理人。他一夜之間成了藝術家，或者別人眼中的超藝術家、烏托邦思想家甚至薩滿巫師。塞曼認定藝術展覽（作為一種精神事業）能夠以另類方式重構社會，受到他們的質疑。于爾丹

（龐畢度藝術中心創始人）讓我們看清另一條迥異的道路——在機構模式和策展觀念之間斡旋。可以說，塞曼和于爾丹規塑了光譜的兩端，從而大大擴展了光譜本身。塞曼離開美術館，創造出一個新的角色：獨立策展人。他經營自己腦中的"著迷的美術館"。相反，于爾丹從內部測試了當代美術館的界限，嘗試將整個機構改造成跨領域的先鋒實驗室和生產場域。如今，于爾丹和塞曼都離我們而去了。我們必須整理出一個他們曾努力塑造的全球語境。成功的美術館都成了企業，雙年展陷入危機之中。等待我們的是什麼？當然，我們不缺一場氣派的藝術博覽會。用不了幾年，阿布達比新建的公園也會舉辦一場超大型「類固醇」雙年展。最近，我們見證了藝術世界所有功能的邊緣化。也許這就意味著市場之外正在發生著什麼重大的變革。評論家被策展人邊緣化，策展人被藝術顧問、藝術經理人（更重要的是收藏家和藝術品商人）邊緣化。毫無疑問：對很多人來說，雙年展已經被藝術博覽會蓋住了鋒芒。

不過，肯定會有新的開始。要不了多久，轉機就會出現，因為事情不會這樣終結。當全新的文化形態出現時，會從已經湮沒的碎片中汲取養分。潘諾夫斯基指出了這一點：未來脫胎於過去——沒有什麼會無中生有。策展的未來會使用我們曾經知曉卻已經忘卻的手段。這本書是一個獨一無二的工具箱。奧布里斯特不僅僅是一個考古學家，還是一位引領我們窺探未來藝術景觀的導遊。

註釋：

1. 班雅明‧布赫洛，《與格哈德‧李希特對話》，收入《格哈德‧李希特：繪畫四十年》（*Gerhard Richter: Forty Years of Painting*），紐約現代美術館，2002。

國家圖書館出版品預行編目資料

策展簡史 / 漢斯.烏爾里希.奧布里斯特
(Hans Ulrich Obrist) 著;任西娜、尹晟譯. --
初版 . -- 臺北市:典藏藝術家庭, 2015.07
　面;　　公分 . -- (musée;7)
譯自:A brief history of curating
ISBN 978-986-6049-89-7(平裝)
1. 藝術行政 2. 藝術展覽 3. 藝術史 4. 訪談
901.6　　　　　　　　104008647

musée 07

策展簡史

作者／漢斯‧烏爾里希‧奧布里斯特
譯者／任西娜、尹晟
編輯／連雅琦
設計／鄭宇斌
排版／陳玉韻
行銷／莊媛晰

Hans Ulrich Obrist, *A Brief History of Curating*, ©2009 JRP │ Ringier Kunstverlag and Les Presses du réel,
Zurich 2009, ISBN: 978-3-905829-55-6

發行人／簡秀枝
出版／典藏藝術家庭股份有限公司
地址／ 104 台北市中山北路一段 85 號 3、6、7 樓
電話／ 02-25602220 分機 300、301 發行部
傳真／ 02-25420631
戶名／典藏藝術家庭股份有限公司
劃撥帳號／ 19848605

總經銷／聯灃書報社
印製／崎威彩藝
初版／ 2015 年 7 月
五刷／ 2019 年 3 月
ISBN ／ 978-986-6049-89-7
定價／台幣 380 元
典藏網路書店 http://www.artouch.com/books/